U0030962

藝術論叢

拉丁美洲現代藝術

Modern Art in Latin America

曾長生◉著

藝術家出版社

藝術論叢

拉丁美洲現代藝術

Modern Art in Latin America

曾長生●著

藝術家出版社

目　錄

序

　　雖然說世界是一個地球村，但是對亞洲人而言，拉丁美洲的三十三個國家，仍是相當遙遠的國度，而她們的現代藝術仍不為我們所瞭解。不過，在近十多年來，以美國和歐洲主要強勢文化主導的藝術趨勢，出現了尊重「他文化」的多元文化論，因而促使許多「他者」地區的藝術文化呈現在許多國際藝術的舞台上，而受到多方矚目。拉丁美洲的藝術便是在這種趨勢下，受到前所未有的重視。

　　紐約現代美術館曾在一九九三年由瑞斯馬森負責策劃，蒐集了九十多位拉丁美洲藝術家的作品三百餘幅，舉行為期三個月的「二十世紀拉丁美洲藝術展」，這項大規模的展覽，加上許多散居美歐城市的拉丁美洲藝術家，以活躍的創作生命力，不斷舉行展覽，帶來了一股蓬勃發展的熱潮。這種現象甚至立即反應在藝術市場上，拉丁美洲的藝術作品屢創拍賣的高峰，墨西哥現代藝術大師里維拉的一幅油畫《百合花販》創下二百九十七萬美元的高價。又如以描繪胖女性和豐碩果實的畫家波特羅，個展不曾間斷地在世界各大都市巡迴展出，散發奪目的光彩。

　　旅居拉丁美洲十二年的畫家兼外交家曾長生先生，多年來在執著於繪畫創作外，潛心當地現代藝術的研究，完成《拉丁美洲現代藝術》這本著作，文圖並茂，呈現此一地區多彩多姿的藝術文化面貌，非常值得介紹給讀者閱讀，這也是藝術家出版社在出版諸多評介歐美藝術圖書之後，推出介紹異國現代藝術專書的一個起步。面對多元文化的世界趨勢，我們亦應從閱讀出發，豐富自我的多元文化藝術涵養。

一九九七·八

自序－後現代的浪子

　　我來美洲二十二年，在說西班牙語的地區就整整待了十二年，與其說是由於機緣下放，還不如稱是出自意願探險更為恰當。當初主動要去馬德里進修，在歐洲停留期間對西方文化震動的新奇感逐漸消褪後，腦海中難忘的還是拉丁美洲的電影與文學，尤其青少年時期所看過美國西部警匪槍戰影片中的墨西哥「土匪」，如今居然也有他們自己的浩然正氣與活生生的人性，深深感受到不同的敘事觀點，竟然產生了如此迥異的結果。於是在課餘時，我會經常情不自禁地走進西班牙皇家圖書館，去借閱一些有關拉丁美洲的圖書資料，並潛心作筆記，以滿足自己的好奇心與求知慾，這大概是我首次甘之如飴的文化心靈探索，那年是一九七一年佛朗哥仍統治西班牙，而我正年滿二十五歲時。

　　一九八二年拉丁美洲的小說家加西亞‧馬蓋茲(Garcia Marquez)的作品《百年孤寂》榮獲了諾貝爾文學獎，此後「魔幻寫實主義」(Magic Realism)享譽國際，尤其在第三世界大行其道。當時我在這個神秘的「雜種」(Mestizo)地區，已真實地生活了七年，正日益沈醉於拉丁美洲的奇特文化中，她的迷人就在能巧妙地融合了天主教文明、印第安神話、拉丁裔的浪漫以及美國式的消費文化，那超越文化時空感的排列組合，令人歎服：一夜變天的軍人獨裁與搖旗吶喊的民主直選交互並生，太空電腦鐳射科技與蝗蟲布滿天空的奇景自然同存，風雲一世的女總統與同時哺育紅黃黑白私生子的年輕媽媽天然共棲……。

　　談到拉丁美洲的藝術，讓人會不自覺地聯想到拉丁裔的女性，也只有在這樣一個有機的生存環境中，才得以蘊育出這些兼具「母性」、「獸性」與「感性」的生物傑作，她們自然散發出一種真正女人的氣質，這可是彪悍的美國職業婦女、屈服於父權家長制的東方女性，以及優柔敏感的歐洲女孩，所無法與之論比的，這或許也是為什麼大部分的國際性選美活動的獎杯都由拉丁裔小姐輕易抱走的原因所在。現在社會上流行未婚生子，甚至於在影視界引為奇聞美談，這對美洲南半球的女性而言，

早已是習以爲常而根深蒂固的本能，她們這種出於純然的母愛天性，絕不是前衛的歐美現代女性可以相比擬的。而拉丁美洲的現代藝術，也正像拉丁裔的女性一樣，既「混雜」又「超現實」，既「魔幻」又「後現代」，最近二十年來能引得世人廣爲注目，這似乎一點都不令人感到奇怪。

二十世紀的拉丁美洲藝術在八○年代以前，一直就被歐美藝評家所低估，甚至於還遭人抹黑，稱她是源自歐美主流現代主義的模仿品，而將之視爲雜種加以摒棄。然而如今時過境遷，大家開始瞭解到，正因爲這樣混血雜交結果，才造就了拉丁美洲藝術的活力，人們不得不歡服於她所表現出來的生命力，以及其源源而來的原創力；同時也讓大家明瞭到，拉丁美洲視覺藝術遠比歐美地區更關注自己的社會與政治問題。由於拉丁美洲的政治結構多變，有時讓該地區的人民無法產生明確的國家認同意識，結果他們轉而藉由文學與藝術來尋找真實的認同，這種趨向卻把文學家與藝術家提升到一個很特殊的位置，他們遠比政治領導人物更容易獲得人民的信賴與寄情，這樣的尊貴地位，絕非歐美現代藝術家所能想像到的，既使畢卡索在其母國所獲崇高程度，也不及他們。

拉丁美洲在地理上指的是，美國以南的所有美洲地區，其中包括中美洲，加勒比海群島與南美洲，種族是以西班牙人爲主的歐洲裔，以及與印第安人混血的後裔，還有一些非洲裔的混血後代與亞洲後裔；土著族裔較多的國家爲墨西哥、秘魯、厄瓜多爾及玻利維亞；在語言上，大多數的國家均使用西班牙語，除了巴西使用葡萄牙語，海地使用法語外，西印度群島一些島嶼國家也使用英語（參見附圖）。

拉丁美洲三十多個國家，由於文化、傳統與語言的不同，再加上地形的分割，使人很難把它當成爲一個整體來看待，也讓那些想要撰寫拉丁美洲現代藝術史的學者感到障礙重重，這或許正是何以迄今尚無一本完整的此類專書出現的理由，儘管如此，我們也不應該將之當成是歐美現代文化發展的一個附屬物，反而該將之視爲能反應它自身文化的自主創造物。同時拉丁美洲許多藝術家，僅有自傳式的簡介與頌文，而無美學上的分析與評價，雖然也有一些系統化的研究，但多半都是以不同的文化區域或地緣劃分，來檢視其前西班牙時期的傳統以及它所受到國外影

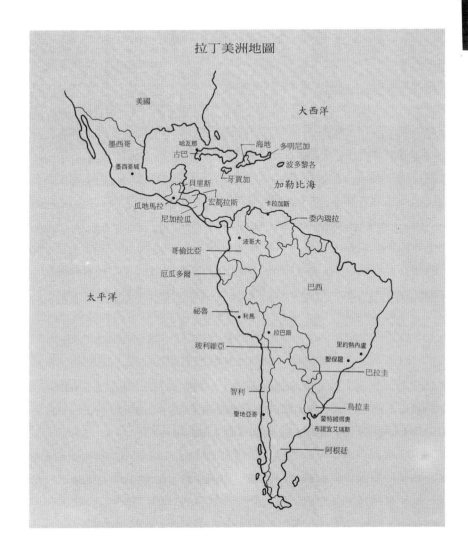

響的情形。基本的問題仍然出在缺少統一的價值批判規範，而每一個國家的評價標準迥異，在某些情況下還會受到一些地方性的因素所限制，由於社會、經濟與政治條件的影響，自然也就產生了不大一樣的藝術發展。

綜觀拉丁美洲現代主義所採行的策略，不外乎結盟（Alliances）、併吞（Swallowing）、相對論述（Counter-discourses）、價值顛倒（Value inversions）、挪用（Appropriations）、混合（Mixtures）、與雜交

(Hybridizations)等。其中運用較成功的，如巴西的塔西娜‧亞瑪瑞(Tarsila do Amaral)所提倡「食人族」(Anthropophagy)的併吞策略、烏拉圭的華金‧多瑞斯加西亞(Joaquin Torres-Garcia)所主張的「倒置地圖」(Inverted Map)策略，以及古巴的維夫瑞多‧林(Wifredo Lam)在《叢林》中所採取的挪用策略等，都是極具代表性的知名例証。這也難怪西方現代藝術史家要稱拉丁美洲的現代主義為「另類現代」(Other Modernity)或是「身份解放」(Liberation of Identity)，甚至於還有人把活躍於叢林間而頻頻上新聞媒體的墨西哥與秘魯游擊隊員，謔稱為「後現代游擊隊」(Postmodern Guerrillas)了。

本書在撰寫之前，已盡力蒐集可能有關的英西法葡文獻與圖片，並運用與我有半生緣的拉丁美洲老鄉的策略，將其中可資利用的材料加以「併吞」、「挪用」、「混合」與「雜交」。在特例與綜論兩大部分中，我以近二十篇文章分別敘述了具代表性的典型人物與其畫風形成過程，還進一步試從不同的文化視角與風格形態上的演變，進行綜合性的探討。

鑒於國內乃至其他華文地區尚無此類領域的讀物出現，我也就自告奮勇地宣稱：「我不入地獄，誰入地獄」，但願有品味的讀者在飽覽歐美現代藝術之餘，也能一睹與我們藝術發展命運相近的拉丁美洲當代藝術，或許還可以從圖文中獲悉一些具參考價值的借鏡。

本書在撰寫準備資料蒐集過程中，曾蒙外交部次長（前駐瓜地馬拉大使）歐鴻鍊學長、駐宏都拉斯大使黃傳禮學長、駐貝里斯大使張書杞學兄、駐祕魯代表劉佳豐兄、駐巴西聖保羅代表林信行兄，以及駐玻利維亞代表胡正堯兄等諸君的熱心協助與鼓勵，藉此機會謹致由衷的謝意。

最後仍然要感謝藝術家雜誌社發行人何政廣先生的慨然支持，由於他當仁不讓地答應出版這本空前的專書，才使我有勇氣廢寢忘食地持續投注於此罕有又神祕的迷宮中來。其實早在一九八二年何發行人囑我提供一些拉丁美洲藝術資訊時，我就曾期許自己有朝一日能靜心在這方面做點功夫，雖然遲到十五年後才了卻此一樁心願，但我深信只要誠心去力行，永遠不會太遲。

導 言

拉丁美洲現代主義萌芽

——既不脫離歐洲也不喪失自身立場

在二十世紀初，拉丁美洲藝術的現代化趨向，並非只是經由孤立的個體活動所造成，在許多方面其發展均出自時代潮流或是集體意識，才促成了作家、藝術家以及其他知識份子去致力恢復他們的文化活力，甚至於還企圖再造他們的文化。這種改造文化的需求，鼓舞了許多拉丁美洲藝術家前往歐洲，主要是去巴黎，潛心探究前衛藝術。當這些藝術家返回自己的國家時，均興致勃勃地懷抱著各種理念，準備要進行大規模的文化復興運動，所謂現代主義精神，在某些國家，實際上指的是文學上的革新，而非視覺藝術的變革。

在討論拉丁美洲現代精神的出現，就不得不先考慮一些特別的處境以及它所遭遇到的各種不同環境，這些均讓它與歐洲及北美洲的現代藝術有顯著的區別。雖然拉丁美洲藝術家最初的表現與歐洲的藝術現象有某些關聯，但是他們有時已根本改變了歐洲所發展出來的造形表達目的與用途，他們在所生活的不同國度中，為了適應不同的文化、政治與社會制度，乃至於不同的地理與種族現況，而各自做出不一樣的回應。我們這樣廣泛地提出問題，難免會有一些缺失，因此，探討拉丁美洲的現代藝術發展，有時為了支持某些典範與理念，必然會著眼描述一些具代表性的藝術家，同時我們也不可能平等地去一一討論每一個國家與每一個城市的情況。

現代主義是一種態度而非統一的風格

當然，我們也無法僅以一種簡單的模式或是統一的繪畫風格，去敘述所有要談的藝術家，我們寧可將現代主義視為一種態度或是一種心智狀態，而且它在拉丁美洲不同的都會中心，還是以高度彈性的風尚來展現。現代主義並不是在每一個地方同時發生，而在許多城市，藝術精神的革

新與反抗正統主義，實際上到相當晚的時期才出現，像波哥大與吉多即是明顯的例子。在一九二〇年代與一九三〇年代，拉丁美洲的藝術家採行現代主義，其一般最典型的作法，乃是指對當代生活所採取的鮮活態度而言，儘管現代派與學院派的藝術家們表面上似乎勢不兩立，這並不表示傳統已被完全放棄，其實許多參與所謂現代主義改革的藝術家，均在國內或國外接受過完整的學院訓練。

現代主義是如何引進拉丁美洲呢？在經過殖民主義與獨立生存掙扎的許多國家，均經過好幾十年的調適過程才開始接受這個外來的理念，像一九二〇年代與一九三〇年代的墨西哥藝術，現代主義要如何面對地方認同的課題，即是一個相當複雜的問題。不過在波費里奧·迪亞斯 (Porfirio Diaz) 任墨西哥總統期間，他所採取的開放政策，的確是引進大量美學新潮的重要因素，雖然世紀初墨西哥的藝術與文學已經持續在進行革新，但一九一〇年至二〇年的墨西哥革命，才真正激發了文化變革的迫切需要。而巴西以及其他南美國家，由於一些曾參與過歐洲前衛運動的外國藝術家移居拉丁美洲，也有助於該地區的藝術家進一步，一探現代藝術的究竟。

二十世紀初整個拉丁美洲仍然是學院傳統當道，他們在正統的學院中傳授藝術的理念與形態。其實在殖民地時期就已經有一些藝術學院設立了：像一七八五年成立的墨西哥聖卡羅斯學院即是拉丁美洲的第一所藝術學院，在里約熱內盧、布諾宜艾瑞斯、哈瓦那、利馬以及其他大城市的藝術學院與私人藝術學校，也經常聘請歐洲的藝術家擔任教職或出任院長等職務。這可以說直到十九世紀末期，新古典主義 (Neo Classicism) 仍就是拉丁美洲畫家與雕塑家最鍾意採用的型式，而墨西哥的藝術家或許是此方面傳統表現的佼佼者。

藝術與文學共生，本土主義並非迎合民俗觀光

十九世紀的拉丁美洲雖然經歷了不少政治的變動，但卻未能如預期般地產生一些理念典範或是社會自覺性的藝術，比方說，十九世紀晚期歐洲藝術家已開始運用寫實主義風格來描繪勞工的情景與社會的不安，這在當時的拉丁美洲卻尚為人所未聞。至於二十世紀初拉丁美洲藝術中的

社會自覺性表達，則是以不同的造形來進行，某些被人歸類為此方面的畫家，也多半是一批本土主義者，他們企圖描述過去與當時的土著社會情狀及政治組織。本土主義可以歸類成好幾種派別，有強烈關心經濟困局的，有熱心關注政治不平等情況的，而當時的土著民族則是被人利用做為迎合觀光生意的工具。像墨西哥的荷西・奧布里剛（José Obregón），厄瓜多爾的卡米羅・艾加斯（Camilo Egas）以及秘魯的荷西・沙波加（José Sabogal），均是本土主義的代表畫家。

整個來說，十九世紀晚期的拉丁美洲藝術家鑽研的都是保守的藝術模式，歐洲較前衛的藝術運動當時在拉丁美洲並未引起回響，不過印象派與有關風格的作品，在一些大城市也有一些收藏者，像西班牙的外光派畫家華金・索羅亞（Joaquin Sorolla）的作品，在布諾宜艾瑞斯、哈瓦那等地均有熱心的收藏者。然而拉丁美洲的大師卻很少以此風格來作畫，像委內瑞拉的亞曼多・里維隆（Armando Reveron）早期的作品風格，雖然有部分是源自印象派，但是不久他即轉而發展他自己高度個人化的藝術語言。

沒有任何跡象可以証明，十九世紀末與二十世紀初拉丁美洲的前衛運動，有如歐洲那樣呈現有機性的成長局面：像高爾培（Courbet）的尖銳寫實主義、馬內（Edouard Manet）的激進改變以及塞尚的造形實驗，均無法在拉丁美洲藝術中找到類似的例子。除了墨西哥是可能的例外，拉丁美洲視覺藝術的現代主義發展，幾乎找不到事前的徵兆，墨西哥現代主義的萌芽以及它與過去傳統的絕裂，的確對其他拉丁美洲國家產生了至深的影響。

在拉丁美洲藝術進行現代主義革新之前，曾發生過一連串的文學激烈改變。十九世紀的最後十年與二十世紀的初期，拉丁美洲許多國家在寫作風格上都產生了根本的變動，像尼加拉瓜的詩人魯賓・達里歐（Ruben Dario），古巴的荷西・馬提（José Marti）以及哥倫比亞的荷西・亞森遜（José Asuncion S.），均是當時積極從事文學實驗的代表人物，他們正如學者吉恩・法蘭可（Jean Franco）所稱的，「要反抗傳統的文學模式，去創造新的表現形式」。

在一九二○年代及一九三○年代，拉丁美洲的前衛視覺藝術發展與文

學的演變,腳步相當一致。很多藝術家均與作家直接接觸,他們攜手致力尋求拉丁美洲現代化的明確定義,作家與畫家經常是共棲並存一起工作,有時還相互協助,像阿根廷的喬治‧保吉斯(Jorge Borges)與艾克蘇‧索拉(Xul Solar),巴西的奧斯瓦德‧安德瑞(Oswald do Andrade)與塔西娜‧亞瑪瑞(Tarsila do Amaral)等,即維持著這種共生的關係。在許多場合中,藝術家還親自起草宣言,著書立論,以闡釋他們的理念,像墨西哥的大衛‧西吉羅士(David Siqueiros)、瓜地馬拉的卡羅斯‧梅里達(Carlos Merida)以及烏拉圭的華金‧多瑞加西亞(Joaguin Torres-Garcia)等,均是這方面的知名人物。

墨西哥現代主義始於壁畫運動

墨西哥的現代主義結合了新藝術(Art Nouveau)、象徵主義、印象主義及自然主義,甚至於還包括了中世紀與亞洲的藝術,有點類似西班牙的藝術運動。墨西哥現代主義運動的某些關鍵性人物,均與「現代雜誌」(Revista Moderna)有關係,其中最特出的當推該雜誌的主要插畫家胡里歐‧瑞拉斯(Julio Ruelas),他或許是墨西哥最知名的象徵派畫家。

墨西哥現代主義最具影響力的人物,當屬迪艾哥‧里維拉(Diego Rivera),里維拉一九○七年赴歐洲,除了一九一○年他曾返國做短暫停留外,一直都在國外研習藝術,直到一九二一年才返墨西哥,他曾去過西班牙、義大利及北歐,不過大部分的時間均住在巴黎。他早期作品的折衷風格,顯示他受了寫實主義、印象主義、象徵主義與立體派的影響,他尤其鍾意塞尚的風格,並結識了畢卡索,在這段實驗探討時期,他曾完成了二百多幅綜合立體派(Synthetic Cubist)的作品。

里維拉一九二一年返回故鄉後,即是墨西哥藝術英雄世紀的開始,墨西哥的壁畫運動創始於里維拉,他與荷西‧歐羅斯可(Jose Clemente Orozco)及大衛‧西吉羅士,被人尊稱為墨西哥壁畫三大師(Tres Grandes)。雖然里維拉的首件壁畫作品,即顯示了他所受拜占廷(Byzantine)及義大利文藝復興傳統的影響,不過在一九二三年他的新風格逐漸成形,他一九二○年代及一九三○年代的作品,可以代表他藝術生涯的高峰期,他不僅在墨西哥為人尊稱為大師,名聲遠播國際,美國

還特別委託他製作了幾項大型壁畫創作工程。在里維拉的許多壁畫作品中，他企圖描繪墨西哥革命後的烏托邦社會理想世界。

三大師對南北美洲影響至深

荷西‧歐羅斯可的作品則直接批評政治，他最早期的作品是一系列的妓女素描，他那大膽的批評手法，有點近似喬治‧格羅茲（George Grosz）與其他德國表現主義藝術家的風格。從歐羅斯可的許多作品內容顯示，他也深受世紀初墨西哥諷刺大師荷西‧波沙達（Jose Guadalupe Posada）的社會批評精神影響。歐羅斯可曾在一九二三年至一九二六年間與里維拉及西吉羅士，一起為國立預科學院製作壁畫。

儘管歐羅斯可最早的壁畫作品<母性>，有義大利文藝復興的元素，不過他在後來的成熟作品中已找到了自己的風格，像他一九二六年的<戰場同志>，即是此時期的代表作品之一。在第二次世界大戰期間，歐羅斯可的藝術經歷了重大的轉變，他越來越專注於表現主義風格的探研，尤其是他一系列以宗教性為主題的作品，如一九四三年的<拉薩勒人的復活>即是最好的明証，這些作品在名稱上雖具基督教含意，但是高度悲劇性的場景，卻顯示了渴望將亂世恢復到人道秩序的感覺。

西吉羅士的藝術與墨西哥壁畫運動的其他成員稍微不同，不似里維拉與歐羅斯可，西吉羅士較少描繪墨西哥的歷史，他作品中的中心主題，都是有關墨西哥低下階層人民受壓迫的情景，像他一九三三年所作的<無產階級受害者>即為此類作品的代表作。他最有名的作品當推一九三七年所作的<吶喊的迴響>，是他參與西班牙內戰的親身體驗心得，與畢卡索同年所作的<格爾尼卡>（Guernica），有異曲同工之妙。

在墨西哥三大師之中，西吉羅士在主題與風格元素上，均較少自墨西哥土著傳統取材。他在傳達藝術訊息時，不只藉助有力的意象，也常使用快速感性的線條來表達，他尤其喜歡藉由富肌理變化的畫面來表現他繪畫的特性。他作品的大膽作風對許多年輕一代的藝術家影響至深，這批新世代藝術家在一九四○年代及一九五○年代，均成為前衛運動的重要人物。西吉羅士一九三六年曾在紐約市西十四街成立「實驗工作坊」（Experimental Workshop），他門徒之中還包括傑克森‧帕洛克（Jackson

歐羅斯可
〈墨西哥村〉
76.2×94cm

（下）
拉法艾・培瑞斯
〈小運河的報攤〉
1918，水彩
47×61cm

Pollock），這位後來的美國抽象表現主義大師，在一九三○年代曾深受西吉羅士的啓發。

一九二○年代與一九三○年代墨西哥的現代主義成員，當然不僅僅只有三大師，尚有不少其他藝術家反對壁畫運動的宣傳紀念性，他們較醉心於追求其他的前衛視覺表現形式，像法蘭西斯可·高提亞（Francisco Goitia）、亞古斯丁·拉索（Agustin Lazo）、芙麗達·卡蘿（Frida Kahlo）以及魯飛諾·塔馬約（Rufino Tamayo）等，均是極具個人風格的代表人物。

現代藝術週爲巴西前衛運動打先鋒

巴西的里約熱內盧早在一八二六年就設立了國立美術學院，但較著重傳統的藝術，而聖保羅在本世紀初由於歐洲移民日增，知識界也已成熟到能在繪畫、雕塑、建築、音樂、舞蹈與文學上，接受前衛的表現形式，尤其是一九二二年成立的「現代藝術週」（Semana de Arte Moderna），強調在多元的藝術領域中進行現代化，其中心構想就是要推動跨藝術的活動，其中包括詩歌朗讀、音樂會、舞蹈表演以及藝術展示。當時參加展示活動較傑出的畫家有：安妮達·瑪發蒂（Anita Malfatti）、里哥·孟提羅（Rego Monteiro）以及艾米里亞諾·卡瓦康提（Emiliano di Cavalcanti），他們的激進革新作風曾引得大家爭議不休。

像瑪法蒂曾於一九一○年前往柏林習畫，她在德國即非常熱中於探討艾得華·孟克（Edvard Munch）、梵谷及高更的藝術。一九一四年她前往紐約繼續進修，並結識了馬賽·杜象（Marcel Duchamp），依莎多瑞·鄧肯（Isadora Duncan）以及里昂·巴克斯特（Leon Bakst）等文化界知名人士。她當時深受紐約前衛藝術的萌芽所感染，紐約因一九一三年舉辦過「軍庫大展」，而開始注意現代藝術的推展。我們可以從瑪發蒂一九一七年在聖保羅舉行的個展作品中，找到她個人結合立體派、未來派及表現派元素的跡象，她尤其喜歡德國表現派法蘭茲·馬克（Franz Marc）的風格。她在聖保羅的展覽雖然引起不少觀者騷動，卻也遭受一些保守的藝評家強烈抨擊，不過，在當時學院派根深蒂固的巴西藝術圈，瑪發蒂的前衛作品的確爲年輕一代藝術家帶來了現代化的學習榜樣。

亞瑪瑞的食人族爲巴西文化自主奠基石

　　真正將巴西現代主義向前推進的主要人物當屬塔西拉‧亞瑪瑞。她在巴西曾接受過學院派的訓練，一九二○年及一九二二年她曾二度赴巴黎進修，她第二次的巴黎行是隨同奧斯瓦德‧安德瑞一起前往，這使她的繪畫表現開始有了重大的改變。在她一九二一年與一九二二年的某些作品中，可以看得出她受到印象派與後期印象派畫家如塞尙與梵谷，乃至於野獸派的影響。然而在一九二三年，她所作的<黑女人>中，我們可以看到她已對立體派的表現手法有相當的瞭解，並想要將之融進她的藝術中，同時我們也可發現到，她企圖建立她自己的個人風格，以創造出她想像中的真正巴西作品。亞瑪瑞在巴黎曾跟隨安德烈‧羅特(Andre Lhote)習過畫，並從費南德‧勒澤(Fernand Leger)那裡獲得不少啓示。

　　亞瑪瑞關心巴西的文化與藝術，部分原因源自她停留巴黎期間，正當歐洲的文化界人士醉心於探討非西方文化之際，不過他們多以天真與殖民主義的觀點來看待原始與異國風味的社會。亞瑪瑞在一九二四年與一九二七年間的作品，顯然是將立體派有關的造形與巴西的主題相結合，她一九二○年代後期的作品，如一九二八年的<阿巴波奴>與一九二九年的<食人族>中，所描繪具怪獸般特質的人物，可以媲美奧斯瓦德‧安德瑞一九二八年所提倡巴西文化自主的「食人族宣言」。自一九三三年以後她逐漸關心社會問題，尤其她一九四○年代作品的許多意象，均來自巴西勞工階層的宗教精神。

　　其他致力推動巴西現代主義的藝術家，如亞伯托‧桂格拿(Alberto da Veiga Guignard)與里哥‧孟提羅，均以自己的風格探討巴西當代真實生活，而艾米里亞諾‧卡瓦康提與康迪多‧波提拿里(Candido Portinari)則專注於巴西社會實況的描述。像波提拿里就聲稱，他要赤裸裸地畫出巴西的現實，他最有名的一幅作品是一九三五年所作的<咖啡>，該作品描繪有關他家鄉咖啡的收成情景，工人工作雖然辛勞，卻毫無絕望厭倦的表情，這幅作品還獲得了一九三五年匹茲堡所舉行卡內基國際畫展的佳作獎，引得藝壇注目。

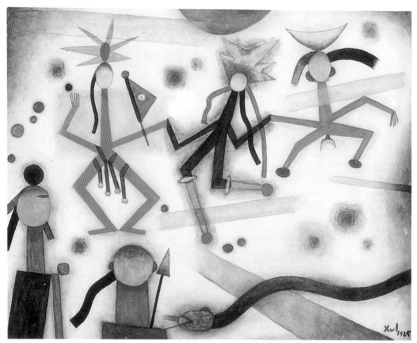

艾克蘇·索拉，〈聖舞〉，1925，水彩，28×37cm

彼得·費加里，〈土風舞〉，1920~30，油彩，70×100cm，布諾宜艾瑞斯國家收藏館收藏

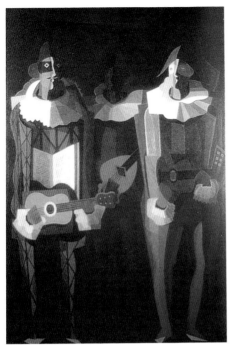

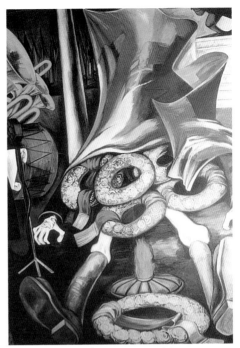

艾密里歐・皮托魯提,〈最後的小夜曲〉,1937,
油彩,195×129cm,華盛頓美洲美術館收藏

歐羅斯可,〈美國文明〉,1932,壁畫Ⅱ,
新罕普希爾・巴克圖書館

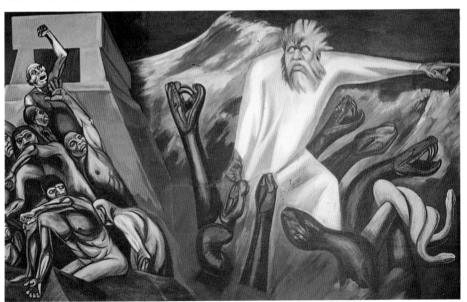

歐羅斯可,〈美國文明〉,1932,壁畫Ⅰ,新罕普希爾・巴克圖書館

烏拉圭的索拉追求藝術的精神性

在本世紀初歐洲移民大量湧來阿根廷與烏拉圭,爲數約達一百萬人,這些新移民主要來自西班牙與義大利,大部分均定居在布諾宜艾瑞斯,而阿根廷與烏拉圭的土著族裔,本來就不多,這是因爲大部分在殖民地時代即已遭白人屠殺。此二國的文化景觀呈現的主要還是歐洲的情調,當地的藝術家自然也較注意歐洲前衛運動的發展,巴黎的主要藝術風格過不了多久即被當地的畫家與雕塑家所挪用。

艾米里歐‧皮托魯提(Emilio Pettoruti)是阿根廷最早採用立體派手法表達的前輩畫家之一,不過在阿根廷現代主義發展初期,表現最特殊的是艾克蘇‧索拉,他與皮托魯提及荷西‧保吉斯一樣,爲阿根廷重要的前衛社團馬丁‧費羅(Martin Fierro)集團成員之一。他最早期的作品是一些水彩小品,有點接近歐洲的象徵派與新藝術的風格,一九一八年以後,幾何構成主義變成了他描繪想像世界風景的主要手法,索拉有時在這些風景畫作中加進了一些奇特的混合生物造形,有時又以純粹的建築結構來主宰他畫面的構圖。

許多藝評家均提到,索拉醉心羅伯‧德勞洒(Robert Delaunay)、瓦西里‧康丁斯基(Vasily Kandinsky),卡西米‧馬勒維奇(Kasimir Malevich)與喬安‧米羅(Joan Miro)等人的作品,這些強調精神性的畫家,均曾受到安妮‧貝珊(Annie Besant)與艾倫娜‧布拉瓦茲基(Helena Blavatsky)的玄學著作所影響,而保羅‧克利(Paul Klee)更是索拉最鍾意的畫家。在拉丁美洲現代藝術發展史上,索拉可以說是相當孤獨的人物,他那奇特富創意的視覺表現,在當時並未獲得藝術圈的熱烈回應。

里維隆是委內瑞拉的文化偶像

烏拉圭的彼得‧費加里(Pedro Figari)正如保羅‧高更一般,在他經歷了一段漫長的律師生涯之後,於一九二一年當他六十歲時,決定重拾少年時熱愛的藝術而成爲一名全職畫家。他最感興趣的主題之一就是描繪來自巴西的黑人生活,他啓發了許多南美的藝術家,去尋回他們自己文化的本質而不致落入迎合觀光爲導向的民俗藝術,他並主張從當地的生活中去體驗普遍的價值。

其他的烏拉圭現代主義者如拉發‧巴瑞達(Rafael Perez Barradas)與華金‧多瑞加西亞，則最接近歐洲的前衛趨向，他們均運用了不少立體派的技法，並深受義大利未來派風格的影響。他們的至上主義美學觀，不僅改變了二十世紀南美洲的藝術面貌，並實際地對幾十年來的過時傳統進行重大革新，這對該地區後來的構成主義藝術發展，影響至深。

至於委內瑞拉的現代主義進展情況，就沒有像阿根廷、烏拉圭、巴西及墨西哥那麼戲劇化了。一九二〇年代之前，委內瑞拉仍然是個農業國家，又遇上兩任獨裁統治，這種情勢對知識界極為不利，當地的藝術發展顯然也相當保守。所幸有兩位外國藝術家熱心推動現代藝術，一位是來自俄國的尼古拉‧費迪南多夫(Nicolas Ferdinandov)，另一位是來自羅馬尼亞的沙米‧穆茲納(Samys Mutzner)，他們的野獸派(Fauvism)畫風，促發委內瑞拉某些畫家對色彩有了新的認識，其中又以亞曼多‧里維隆(Armando Reveron)所受到的影響最深。里維隆後來還成為委內瑞拉的文化偶像，許多年輕一代的藝術家均以他的創作自由為學習典範，像委內瑞拉當代最具知名度的賈可波‧保吉斯(Gacobo Borges)，在年輕時即非常敬仰里維隆。

現代主義並非整體運動，而是多樣化排列組合

雖然二十世紀初現代主義的萌芽，造成了與過去傳統藝術告別的局面，但是拉丁美洲的現代主義，卻從未演變成為一種統一的整體運動，由於拉丁美洲文化的多元特性，反映了各個國家採取不同的現代化途徑。為了因應種族的多樣性，在建立當代表現語言的過程中，拉丁美洲現代主義者必然要付出極高的代價與心血，同時這也是該地區藝術家們重新確認自我意識的歷練機會。

像墨西哥許多具現代精神的展示，雖然多半均與一九二〇年代的革命運動有密切關係，然而還有一些前衛藝術家或許並不認同此種做法。不少巴西藝術家就比其他拉丁美洲地區的藝術家，更接近歐洲的路線，如塔西娜‧亞瑪瑞的某些作品就有羅特與勒澤的繪畫影子。我們可以從許多例証看出，拉丁美洲現代藝術家，是以取自國際前衛的新語言，來表達傳統的主題，像彼得‧費加里的高度個人化風格，表面上接近表現主

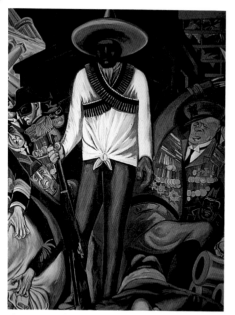

荷西‧歐羅斯可,〈美國文明〉,壁畫,1932,
新罕普敻,巴克圖書館

法蘭西斯可‧高提亞,〈到墳墓之路〉,1936,
蛋彩,119×91cm

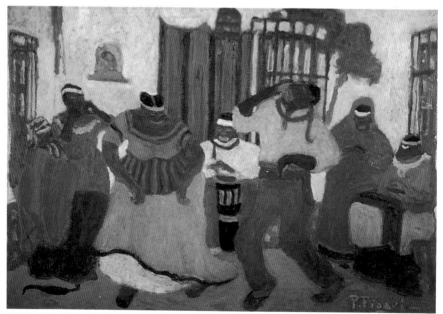

彼得‧費加里,〈非洲裔懷鄉〉,油彩,80×60cm,蒙特維得奧,市立美術館收藏

華金‧多瑞加西亞，〈橢圓形構成〉，1932，油彩，92×73cm

義的風貌，實際上卻是在致力巴西現代精神的開發。有一些拉丁美洲的
現代派畫家行為特異已近乎孤絕，他們所終身致力追求的視覺造形表現，
卻往往得不到同時代畫家的熱烈迴響，如艾克蘇‧索拉即是明証。其他
某些現代主義者如華金‧多瑞加西亞，則不但對自己的國家影響至鉅，
還在其他拉丁美洲地區獲得熱烈回應。

　　不過，大部分的拉丁美洲藝術家，初期均會赴國外進修以探索有關風
格與策略。許多跡象顯示，在二十世紀早年，拉丁美洲傾向於與其他西
方世界維持一種共棲並存的新關係，既不脫離歐洲也不喪失自己的立場，
他們在歐洲前衛意象與拉丁美洲觀點之間，尋得滿意的妥協，並演化出
一種能表達新世紀文化現實的視覺語言。他們為了達此目的，可以在現
代主義的大旗幟之下，去尋求各種可能的策略方法，許多藝術家致力探
索當地的生命節奏，同時也不忘評估歐洲前衛的解決策略，他們都獲得
了預期的答案。鑒於他們藝術風格與見解的多元化，各自所處哲學與政
治的環境迴異，或許我們可以將拉丁美洲的現代主義稱之為一種心靈狀
態，這也就是一種公開力行實驗的烏托邦信念，在某種含意言，即指他
們有此能力與意願去接受世紀初的條件與機會。顯然一種新感知的出現，
是需要與舊傳統做出某些了斷，當達到效果後，也就再無回轉的餘地了，
就拉丁美洲而言，緊跟著的途徑，自然是多面貌的現代主義排列組合。

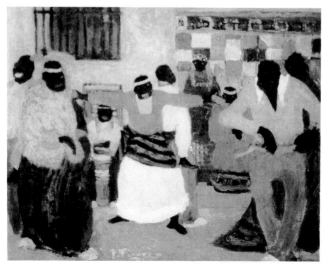

彼得‧費加里，<康東伯>
1920~30，油彩，39×49cm
蒙特維得奧國家美術館收藏

代表人物

壯烈的卡蘿

——二十世紀最引人爭議的女畫家

　　在二十世紀拉丁美洲藝術史上，女性扮演著極重要的角色，其重要的程度，比歐洲及北美洲的現代派女性還要明顯得多，這種情況，就拉丁美洲文化中長久以來所固守的大男人主義傳統而言，的確有些矛盾。此種局面的發展，在最極端的時候，甚至於把所有的藝術都劃分歸類到女性的基本領域中，而稱男性的活動範圍應在政治與軍事領域裡；也有一種說法認為，既然男性必須到大眾公開場合去拋頭露面，才能展示他們的權力慾望與感情，那麼女性自然有權進入私隱生活中，去陳述她們的

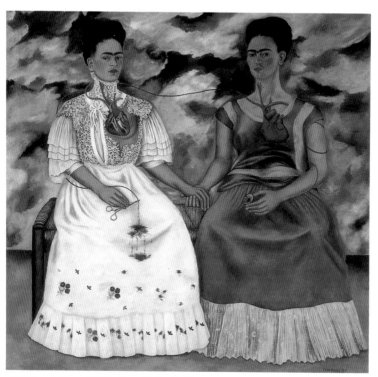

芙麗達・卡蘿，〈兩個卡蘿〉，1939，油彩，173×175cm，墨西哥現代美術館收藏

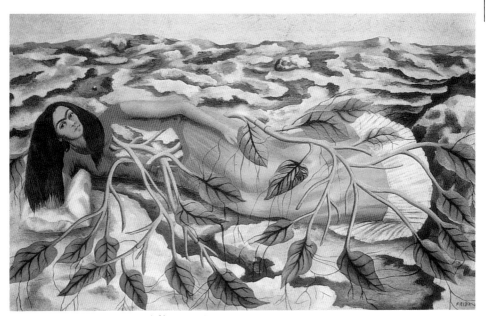

芙麗達‧卡蘿，〈根〉，1943，油彩，30×50cm

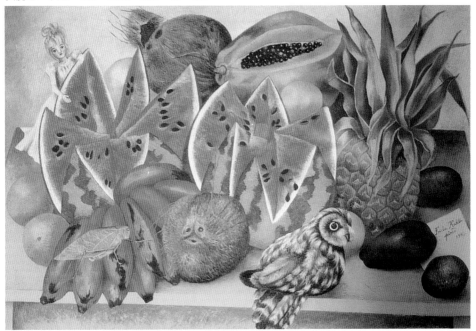

芙麗達‧卡蘿，〈新娘驚見破瓜〉，1943，油彩，60×81cm

感覺與情緒了。在拉丁美洲藝術史上表現傑出的女性藝術家爲數不少，像墨西哥的芙麗達·卡蘿（Frida Kahlo）、與瑪利亞·伊絲吉爾多（Maria Izguierdo）、巴西的塔西娜·亞瑪瑞（Tarsila Do Amaral），與莉吉雅·克拉克（Lygia Clark）、阿根廷的桂拉·奇西絲（Gyula Kosice）與李利安娜·波特兒（Liliana Porter），以及古巴的安娜·門迪塔（Ana Mendieta）等均是，而其中又以墨西哥的卡蘿最爲突出而具代表性。

游走於兩性之間成爲名人的仰慕對象

　　卡蘿被公認爲二十世紀美洲最偉大的女性藝術家之一，她在女性文化史上的地位，幾乎形同偶像；她的自白告解式作品，充滿了生理痛苦、屈辱及堅忍的象徵訊息，正符合了二十世紀末期各種個人異端邪說當道的局面。尤其是她那激烈的自我殘害陳述方式，使許多藝評家將她的作品視爲，在一個家長制主控的世界中，女性掙扎奮鬥的象徵。她自由游走於兩性之間，結交了許多愛慕她的人，其中包括俄共名人里昂·托羅斯基（Leon Trotsky）及知名女星多蘿·德里奧（Dolores del Rio），這使她的魅力有增無減。有人甚至於認爲，她的作品結合了智慧、性感、嚴肅、悲慘與自戀情結，使她有如當代的普普明星，當今美國搖滾樂巨星瑪丹娜，居然還成爲她最偉大的仰慕者之一，也就自然不會讓人感到驚訝了。

　　卡蘿的藝術作品其實相當地個人化，但卻引起了極大的爭論，這是叫人難以想像到的。卡蘿一生畫了一百四十多幅作品，無論是她一九二〇年代中期的坐立圖像，或是一九五四年死前未完成的最後一幅史達林畫像，均明確地予人一種強烈自信的感覺。雖然大多數的作品內容均爲描述她的私隱內心感情，但是偶然也會出現一些大眾所關心的主題，而且通常均帶有一絲宣傳的意味，結果也正因爲處於此種政治空間，更加深了她作品今天在大眾心目中的印象。當她在世的時候，作品即開始被人收藏，尤其是美國及墨西哥等地她的朋友及仰慕者，特別對她的作品感到興趣。自從一九七〇年代後期以來，展示場及市場上大量出現了她作品的複製品後，使她的名聲日益遠播。最近她的畫作正在舊金山美術館展出，再度引起觀眾的注目與探討。

傳奇的藝術生涯，一生與病魔爲伍

卡蘿於一九○七年，生於墨西哥城郊的可姚肯小鎮，她父親吉也摩·卡蘿(Guillermo Kahlo)，一名專業的攝影師，是從德國移民過來的猶太裔匈牙利人；她母親馬提德·卡德隆(Matilde Calderon)，則是西班牙人與印第安土著混血的天主教徒。卡蘿於一九一三年不幸得了小兒痲痺症後，即開始了她一生必須與病魔、傷痛、開刀手術及療養等一系列的生理痛苦挑戰爲伍。

在一九二二年到一九二五年間，她曾到墨西哥城的國立預備教育學校聽課，還學過素描及石膏鑄模的課程，並在學校大禮堂看過迪艾哥·里維拉(Diego Rivera)大師製作壁畫，她曾於一九二五年，向雕刻家費南多·費南德斯(Fernando Fernandez)學過短期的版畫，那年她在一次巴士意外事件中身受重傷，使她長期臥病在床，也就在一九二六年養病期間，她開始畫起畫來。

一九二八年她參加了墨西哥共產黨，經由攝影家提娜·莫多蒂(Tina Modotti)的介紹，認識了里維拉，次年即與他成婚，一九三○年她訪問舊金山時結識了美國名攝影家愛德華·維斯頓(Edward Weston)，以後的三年她與里維拉大部分的時間，均待在紐約及底特律等地。

在一九三○年代初期，她的繪畫作品是採取墨西哥教堂神聖的許願圖像形式與造形，並結合了一些象徵的元素及幻想，畫面出現了相當殘酷的景象，她作品的內容主要是她自己的畫像，交織著她內心的感情世界以及墨西哥的政治生活。一九三七年俄共名人里昂·托羅斯基訪問墨西哥，還在卡蘿的家中住了二年。

一九三八年，法國超現實大師安德烈·布里東(Andre Breton)，爲卡蘿在紐約茱利安·勒維畫廊所舉行的首次個人展目錄撰寫介紹專文，他聲稱，卡蘿的繪畫作品可歸類爲超現實主義；次年她的作品在巴黎的雷諾·哥勒畫廊展出。卡蘿在一九三九年與里維拉宣告仳離，但是在次年他倆又於舊金山再度結婚。一九四三年，她受聘回到墨西哥城新成立的國立繪畫雕塑及版畫學校任教。一九四○年代期間，儘管她的健康繼續惡化，但始終從未中斷過繪畫創作，最後還是抵擋不住長期纏身的病魔，於一九五四年在她家鄉可姚肯去世，這座家鄉的房子，於一九五八年變

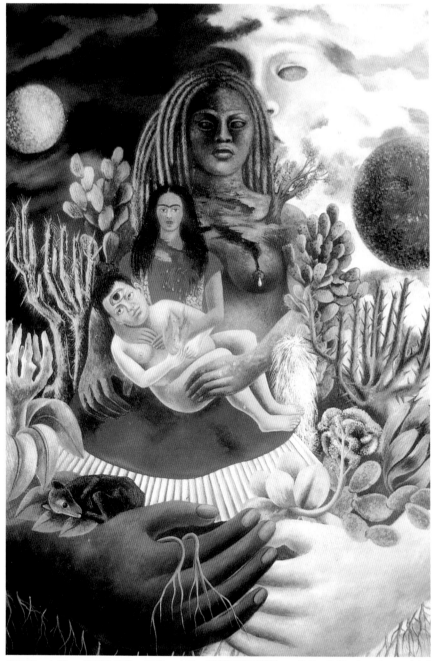

芙麗達・卡蘿，〈愛情的擁抱：宇宙、大地、迪艾哥與索羅神〉，1949，油彩，70×61cm （上）
芙麗達・卡蘿，〈靜物與鸚鵡〉，1951，油彩，10×11in，德洲大學收藏 （右頁圖）

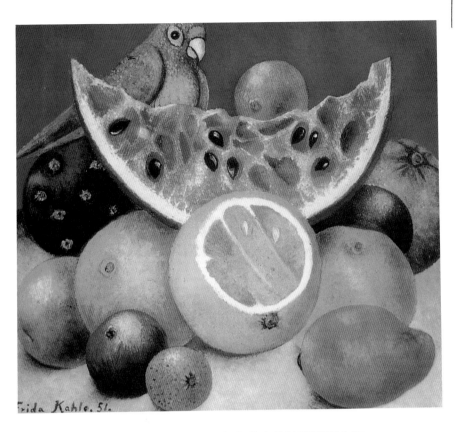

Frida Kahlo. 51.

成了卡蘿美術館，以紀念她那一生令人動容的壯烈藝術生涯。

致命車禍的影響，她是里維拉大師的最愛

　　在卡蘿十八歲時，遇上的那次幾乎使她喪命的意外車禍，改變了她的一生。一九二五年九月間，她從墨西哥城中心坐巴士返家，不幸撞上電車，她當時即被拋出車外，強烈的碰擊，使她的脊骨、骨盤、腳及頸骨完全破裂，有一根金屬欄杆還插進了她的骨盤中。這次車禍使好多乘客當場死亡，大家也不寄望卡蘿還會活著，儘管她因小兒痲痺，有一隻腿已經萎縮，本來就不夠強壯，但是也沒有理由認為她全無勇氣去接受醫療的考驗。如今她已成為半殘廢狀態，在她的餘生即經歷過三十多次的開刀手術，在康復療養期間還得配置石膏護身褡。她所遭受到的嚴重傷害，也造成她無法懷育胎兒，結果她曾因此而遭到三次流產。醫院、手

術及解剖器官的圖表說明圖等，以後均融入她的藝術中，而成為她作品圖像的一部分。

　　卡蘿一九二九年與里維拉結婚，她與里維拉之間的關係可以說是相當複雜，當然部分原因是出自他們相互之間都仰慕對方的藝術，她認為里維拉是一名天才，他的作品魅力無窮而耐人尋味，而他則深信卡蘿是她那一代的墨西哥畫家中最偉大的一位。他們倆均生活在波希米亞式的政治圈中，當時自由戀愛的觀念是政治圈中所流行的信仰之一，而卡蘿也已經至少有過一次同性戀的經驗，里維拉在娶她時，已知道她有雙性戀的傾向，以後也習以為常見怪不怪了。不過里維拉當時已有四名子女，分別與三個不同的女人生的，里維拉本身所具有的男人魅力、靈活與成功的事業等條件，也相當吸引女性。卡蘿曾企圖要為里維拉生孩子，此一念頭很自然也成為她的生命及作品中讓人覺得好笑的內心情境，而里維拉對此事並不表示樂觀。

　　儘管這事令她不悅，並化成她作品中的一部分，但是卡蘿期望生孩子的願望是否一直持續下去，那就不得而知了。她後來獲得一具裝在甲醛藥水瓶中的胎兒，並將之置放在家中的書架上，還開玩笑地告訴來訪的朋友，稱那是她的孩子，卡蘿的輕率不穩定的個性是出了名的，而她的黑色幽默有時已到了完全不顧慮她自己的悲慘境遇之地步。不過她卻相當能忍受里維拉對她的不忠，她雖然經過許多次的手術及長期的療養時期，據她過去的情人稱，她在性生活方面還相當主動，她在一九三七年與托羅斯基的一段情，曾遭到里維拉的極度不滿。他們倆之間糾纏不清的感情恩怨往來，可以說在她一九三九年的作品中表露無遺。

超現實派大師推崇為天才畫家

　　在一九二九年比利時所發行的《形色》雜誌報導超現實主義文章中，墨西哥的疆界已臨近阿拉斯加，而美國卻並未被包括在超現實主義的地圖中，這也就是說，當時在超現實主義的世界中，墨西哥享有非常特殊的地位，此外，還有東印度群島、康斯坦丁堡及秘魯等地區，不過這些地方被認為是具有異國情調、原始而神秘的國度，特別對那些以西方基督教藝術與文學為傳統的國家來說，是極具吸引力的。像超現實主義領

袖之一的安德烈‧布里東，就對墨西哥非常熱中，他還收藏了不少前哥倫比亞時期的雕塑，他在一九三八年第一次訪問墨西哥之後，即成為卡蘿、里維拉及托羅斯基的好友。

布里東後來為卡蘿在紐約茱利安‧勒維畫廊的個展目錄寫了一篇序文，他描述她的藝術是「純粹的超現實」，而卡蘿卻稱她從未覺得自己是超現實主義畫家，直到布里東來到墨西哥後才聞知此點，卡蘿在這家專展超現實主義藝術的畫廊個展，算是她的首次公開展出，反應還不錯。一九三九年經布里東的邀請及協助，她的十七幅作品再遠赴巴黎的皮瑞‧哥勒畫廊展出。

卡蘿的作品乍眼一望，的確很像超現實主義畫作，她那飄浮的奇怪造形，游走於內外的視角觀點，誇張又奇特的物體尺寸，與達利及馬格里特的繪畫有一些類似。但是超現實主義藝術主要關心的是，以事物的轉化，使之進入一種新奇又特異的狀態，而致產生了一些聯想，以導引出新的含意。至於卡蘿的象徵主義，卻是直接而易於明瞭的，通常是描述一些自傳式的特定問題或是內心的憂慮，只有在她一九四○年代後期所繪少數幾幅花卉與植物的作品，似乎是在尋求較純粹的超現實意境，圖中的造形已蛻變成為子宮、輸卵管及陰莖，她的大部分意象，不管如何怪誕，均維持某種寓言式的象徵形式。

在一次訪問中，雖然她接受別人稱她是超現實主義畫家的說法，不過卻表示，她的超現實主義，基本上較善變而具幽默感，正如藝評家伯特蘭‧沃爾夫（Bertram Wolfe）所強調的，「當正統的超現實主義正關心著夢境、惡夢以及敏感的象徵時，卡蘿的作品卻是以急智與幽默來主導。」

雖然她在巴黎的展覽相當成功，羅浮宮購藏了她一幅作品，而畢卡索及康丁斯基也都對她的作品讚不絕口，但是卡蘿卻認為歐洲的知識份子過於頹廢而不值得一顧，她甚至於在一九五二年稱，她不喜歡超現實主義，認為那只是資產階級藝術的墮落宣示。一九四○年代她曾參與過許多超現實主義的聯展，在大眾的心目中，她的確與超現實主義有某些關聯，而卡蘿本身奇特的服裝穿著，無論在紐約或是巴黎，均相當吸引超現實主義者的注意，儘管以西方的價值觀言，卡蘿所描繪的內容具有異國情調，而她卻認為西方的超現實主義是先天腐化的表徵；這的確是相

當諷刺的事。

史無前例的奇特自畫像

　　卡蘿一生的作品，基本上可分爲三大系列：自畫像、靜物以及與現代主義有關係的邊際文化圖像。

　　卡蘿的自畫像描繪大約持續進行了將近二十年，在她一九二〇年代時期的自畫像面目，呈現的是年輕而富變化；一九三一年與里維拉畫在一起的自畫像，顯示她像洋娃娃一般的好奇，可是到了一九三三年，她的自畫像臉部畫法開始有了一定的公式，不過也有一點脫離常軌。卡蘿拍照了許多自己的肖像，最有名的肖像是由依莫根・昆寧罕（Imogen Cunningham）在一九三〇年拍攝成的，以後她的彩色肖像則是經由她的情人尼古拉・穆瑞（Nicklas Muray）於一九三八年所攝得。如果把她的攝影肖像與她的自畫像做一對照，我們即可看得出她如何地處理她的形象：她加濃了她的眉毛並刻意強調其弧形的特點，同時還在鼻樑上將兩邊的濃眉連接在一起，而她的嘴則畫得較短而豐滿，並在上唇上方描出一根根的鬍鬚來。

　　在天主教的文化中，女性的毛髮總是象徵性慾的危險地帶，因而修女必須剪掉或剪短頭髮，上禮拜堂的女士必須戴帽或是遮上面紗。而卡蘿精緻裝扮的髮式及刻意強調面容上的毛髮，可以說是她性慾主動的象徵安排，有幾幅她的肖像作品，顯示，她正由幾隻猴子（即古代的慾望象徵動物）陪伴著，其他伴隨她的尚有鸚鵡（在印度神話中，爲卡瑪（Kama）愛神的寵物）。有關她愛情生活中的境遇，均可在她自畫像中的髮式上表露無遺。

　　在她一九四〇年代所繪幾幅包含頭與肩的自畫像之背景，是一片大葉森林、仙人掌及花卉，呈現出茂盛繁榮的氣象。在這些畫像中，一個比較明顯不同的地方是，原來掛在卡蘿頸子上那些出名的的前哥倫比亞式的項鍊，已被換成一圈纏繞的刺藤，尖尖的刺插進了她的頸子，還滲出血滴來，不過她臉上的表情卻是泰然自若，卡蘿似乎毫不畏縮，也不微笑，她經常似乎哭過而帶著眼淚，這象徵著她正忍受痛苦。

　　卡蘿的這種半身自畫像畫法，在美術史上還很難找到同樣的前例：像

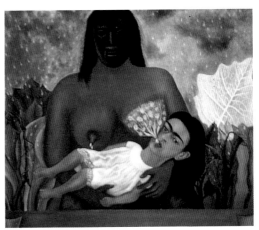

芙麗達・卡蘿，〈媬母與我〉，1937，油彩，30×35cm

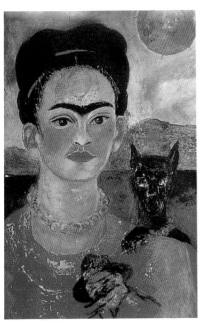

芙麗達・卡蘿，〈狗與自畫像〉，1953，
油彩，61×41cm

林布蘭特的自畫像比較具有實驗性質，他將各種不同樣式的臉予以編年紀事化；梵谷的自畫像在精神上比較封閉，有幾幅較激動的表情，均與他生活中所遭遇的戲劇化事件有關聯；然而最具有暗示性的作品，當屬但德・羅西提（Dante G. Rossetti）的藝術，在他一八六○年以後所繪的幾幅女人形象，可以發覺到這種具有象徵性的性慾表達。為了說明卡蘿而以羅西提的作品來舉例，或許有一點不倫不類，因為許多女性文化史家非常瞧不起他，不過就某種程度而言，卡蘿畢竟已經把她的面容予以修飾美化，使之具有偶像性質。

　或許也有人會把卡蘿的自畫像，與義大利及北歐的聖母許願圖像相比較，尤其是圖像上所附加上的金翅雀、百合花、石榴、櫻桃、檸檬以及其他的動植物等，均象徵著聖母瑪利亞與耶穌在未來可能遭遇到的痛苦，而羅西提也曾在他的作品中描繪過此類早期的宗教圖像，自然會讓觀者引起這方面的聯想。雖然在某種認知上，所有卡蘿的作品均只是自畫像，但其實也可以將這些半身畫像，分開來做個別的思考，如果我們把她的

某些自畫像一字排開來，可以呈現出更清晰的敘事圖像，有如一連串特別的自傳式展示。比方說，在她的<破碎的圓柱>（一九四四年）、<希望之樹>（一九四六年）及<絕望>（一九四六年）作品中，她有如一名女演員，正在排演她自己慘痛的醫療遭遇劇本。

靜物作品帶有性慾暗示

里維拉具有特性的畫作，是畫在一百平方英呎的牆面上，他作品的內容主要是對社會上窮人與富人之間的衝突，進行雷霆萬鈞的批判，而卡蘿的作品通常是畫在洋鐵板、纖維板或是畫布上，尺寸也較小。她似乎刻意避免大氣派的畫法，而畫作內容多半是一些微觀的視覺焦點，尤其在她的靜物作品中，最能表現出這種特色。

正像她一九四○年以後逐漸大量製作的小幅自畫像一樣，卡蘿之決定去畫一些小幅的靜物作品，也許有部分原因是出於她希望能多增加一些自己的經濟能力，而不願意太依賴里維拉生活。這兩種類型的作品內容並不十分複雜，據現在許多私人收藏家判斷，還相當具有市場價值。卡蘿的靜物作品內容，主要是切開來的西瓜片及其他中美洲非常具有異國風味的水果與蔬菜，整體的結構相當不錯，有點接近懷舊的墨西哥傳統繪畫，在一九四○年代她的此類作品，予人一絲奇特的遐思聯想。

卡蘿的靜物作品帶有一種濃烈而直率的特質，充滿著性慾的暗示，她的寓言決不會讓人難以瞭解，而她的象徵符號通常也是直來直往，比方說，畫中會包含一隻鸚鵡以代表性愛，或是加上一隻小鴿子做為和平的象徵。不過作品中較引人注意的，卻是她所描繪水果那種真切的造形；被切開來的水果，顯露出種子及渾圓的形狀，突出而紅潤的模樣，令人自然聯想到女性的生殖器官，而香蕉及蘑菇的外形就讓人想起了男人的陰莖。這種以生物形態來做引喻的手法，在超現實主義畫派中被妥善運用過，像達利及唐藍均是此中高手。這類作品使觀者感到焦慮，他們正面對著超越真實的激情物體，並把觀者帶進一種被壓抑的層面或是下意識的性需求中，無疑地，這正是卡蘿的意圖，她這類畫作表達較出色的，可以說是她所有作品中最具智慧的。

只有到了卡蘿生命的後期，她的靜物作品才似乎有了內涵上的轉變，

畫作中性慾的共鳴情形開始消失，而變得直接對自然本身的進一步的回應。卡蘿在一九五一年之後，有時病情非常嚴重，以至於她躺臥在她的床邊，除了描繪一些小幅的水果畫作之外，已無法製作其他的作品了。儘管她身體極爲虛弱，她仍然試圖使這些小幅作品能具有更深層的內涵，而不僅僅在追求純粹的外觀。有時她將似卷鬚狀的植物與根瘤當做生命的化身，並將之描繪在充滿陽光與月光的背景之中，遠方覆蓋的是分不出晝夜的藍天。此批作品是她決定投身參與政治後製作的，也顯示出她的精力日益耗損，在這批作品中她所企圖展現的寓言式內涵，並沒有她在一九四〇年代時最好的靜物作品，所表現得那樣明確。

當代女性文化史家譽爲女性意識代表人物

當代女性文化史家，對卡蘿作品中的訴求表達，最令她們感到興趣的，乃是她藝術中的「邊際性」。這種興趣日益俱增，自有其產生的原因，由於藝術史及上層藝術評價的中心是在巴黎與紐約，而卡蘿的藝術與墨西哥的藝術均處在這些主流勢力之外，在大家陳述現代主義，需要挑選二十世紀比較重要的各地區代表性藝術時，卡蘿的作品於這些夾縫裂口之間，自然顯現出其強有力的潛能而扮演著極重要的角色。

在大家進行探討她的邊際性情況時，通常多半是在強調卡蘿繪畫意象民俗的一面，並暗示著，她所描繪的語言是屬於天真純樸的大眾意象「方言」，而不著眼其「上層藝術」的表達方式。卡蘿因而被推向這樣的結論，認爲她結合了墨西哥與美洲女性藝術家的特徵，比方說，這些女性藝術家通常運用鉤針、縫線及刺繡來進行創作，她們被上層男性主宰的藝術世界所否定，這一點的確引起女性藝術家的爭辯。卡蘿的藝術剛好可以當做樣板來支持二項論點：第一，必須對傳統藝術史的美學予以根本修正，而這種傳統藝術史已被主流控制的男性以及歐洲中心論的偏見所污染腐化；第二，以之做爲較具民主觀念及女性意識的代表人物，同時並稱，她的藝術能包容民間的裝飾應用藝術成分。然而有趣的是，也有人同時將卡蘿視爲結合上層藝術與應用藝術的榜樣。

既然女性藝術一直被人強制列入與大眾藝術隔絕的地位，因而大家自然會要求並辯稱，女性的裝飾藝術最主要的特點，就是極個人化、私隱

化與家庭式的，其本質正應該如此。經過大家的分析後，一般總會做出各種結論來，當然不可避免的也會出現一些不同的意見，有人認爲經過私隱化的過程後，這種被邊際化與被剝奪的狀態即形消失，而應該將之公平地置於大眾之中。應用藝術、民間藝術、女性藝術均將會逐漸走向中心舞台，而上層藝術必然也會調整其位置，或則至少也應該讓出一些空間，予那些過去被視爲下層的藝術。此外，過去的藝術史也需要重新改寫，以便加入那些不爲人知之大眾藝術部分的說明。

不過，對這些文化前衛人士而言，有些問題仍然等待釐清，主要的疑問出在，卡蘿自己的藝術充滿了頑童般的好奇。雖然卡蘿的確曾希望在她的作品中展示革新氣象，但是她所要的只是共產主義式的革命，而不是對女性藝術及民間藝術進行改革。卡蘿的作品也非常個人化，極明顯的自我中心，不過在大家原諒她的情況之下，去對照她作品的內容、所貫穿的理念以及決定她觀點的各種因素時，我們會發覺到她的作品所要陳訴的，除了「芙麗達‧卡蘿」之外，其他要表現的東西並不太多。她的藝術並不能說已經完整包容了普遍性的內涵，至多也只是簡單而象徵性地，表達了一些其他女性所遭遇的痛苦及問題，不過這些作品對她自己的問題倒是描述得極爲清礎。

卡蘿與歐洲的主流藝術間的關係，也相當遙遠，正如同她陳述她自己與超現實主義的關聯，以及她早期的風格演變情形一樣。而她那世故又複雜的個性，也明顯地與任何一位純樸的天才不大相同，卡蘿當然絕非是一位民間藝術家或是素人畫家。實際上，她運用民俗及大眾的藝術主題，其情況一如其他當代的歐洲藝術家及作家一樣，那就是自覺性地對特別的原始樣式進行採集與引用，這其實是一種降格以求的含糊手法。儘管我們吹毛求疵地提出了這些問題，但是整個來說，我們仍然不得不承認，卡蘿是二十世紀最重要的女畫家之一。

索拉藝術的精神性
——堪稱美洲的康丁斯基

　　阿根廷畫家艾克蘇·索拉(Xul Solar)，原名奧斯卡·蘇茲·索拉里(Oscar Schulz Solari)，他在一九二〇年代阿根廷的前衛藝術運動中居領導地位。他的作品是綜合了歐洲的前衛風格，逐漸演變成一種非常獨特的藝術表達形式，尤其切合布諾宜艾瑞斯大都會四海一家的環境。在索拉一生的藝術生涯中，他創造了不少結合語詞與視覺的表現語言，充分表達了他身為一名阿根廷乃至於拉丁美洲藝術家的觀點，也完全顯露出他渴求世界大同的烏托邦願望。

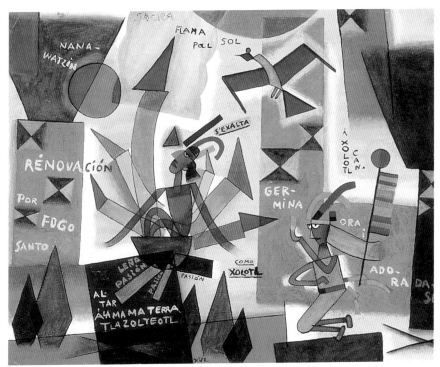

艾克蘇·索拉，〈拿納·瓦琴〉，1923，水彩，25×32cm

早年醉心通神論，並改名為陽光

索拉一八八七年出生於布諾宜艾瑞斯省的聖裴南多市，父親係德裔，母親則是義大利裔。他早年讀的是建築，並在市政府謀得一項工作，他醉心研究過語言、文學、藝術史、宗教、占星學、音樂、戲劇及哲學。為了進一步探究比較宗教學，他一九一二年離開了阿根廷，計劃前往遠東尋求精神啟示，結果卻去了歐洲，並在歐洲大陸一待就是十二年。他在歐洲認識並吸收了當時各種前衛風格的文學與藝術表現手法，諸如象徵主義、立體派、未來派、表現派以及構成主義等；他後來綜合了各家形式，而創造出一種融合語詞與視覺元素的個人表現語言，並選擇以水彩媒材去開拓建立起他自己的精神世界與宇宙意象。

索拉一九一四年在巴黎所繪的水彩畫，顯示他對通神論(Theosophy)頗感興趣。通神論學會原由艾倫娜‧布拉瓦茲基(Helena Blavatsky)與亨利‧史提奧柯(Henry Steel Olcott)創立於一八七五年，該學會後來結合了東西方的神秘主義，以便在宗教組織之外，尋求一條能直接通往精神世界的個人途徑。通神論對歐洲現代主義影響至深，一九八六年，洛杉磯美術館所策劃「藝術的精神性：一八九○年至一九八五年的抽象繪畫」特展中，曾詳細地敘述過這一段史實。索拉在通神論中，為他藝術的精神世界找到了理論架構，一九一六年，他遷往佛羅倫斯城，他的阿根廷同鄉好友也是前衛派的艾米里歐‧皮托魯提(Emilio Pettoruti)，對他早期水彩畫作的技巧與隱秘世界相當神往，並稱他的作品充滿了藝術、語言、哲學、宗教與神秘的色彩。那年他還更改了他的名字，以表示他對通神論的興趣；他將拉丁文光線(Lux)的字母，顛倒過來拼成 Xul，而索拉(Solar)是西班牙文太陽的形容詞，因此他的名字也可以翻譯成「陽光」，布拉瓦斯茲基本人則將通神論定義為「永恒真理的無色純淨陽光」(The Pure Colorless Sunlight of Eternal Truth)，同時，索拉的新名字也正好反映他那靈妙的個人風格，正如皮托魯提所稱的，他已將自己昇華於所有生靈之上。

蛇與鳥飛向太陽，象徵精神昇華

在索拉一九一六年最早期的水彩作品<人樹>中，他將一具自畫像的頭

部與一株燃燒了的樹之意象相結合，來強調光線與精神性的主題，畫家的頭部形象與火焰出現於具有七根枝幹的第五枝幹。在通神論思想中，每一個宇宙循環都包括七個階段，其中必然也包含了人類進化的七個步驟，而<人樹>象徵人類正處在第四個階段的第五個步驟。依據布拉瓦茲基的看法，人類的精神修養也可以分為七個面向：如外在形體、基本原則、靈體、獸體、人魂、靈魂及鬼魂，當神靈化為人身時，則靠靈魂來維持個性，布拉瓦茲基也將靈魂描述成一株樹，或是一棵葡萄樹，因帶有獸魂而變成了不同的形體，也就以不同的枝幹來代表。索拉在他的水彩畫作中，將他的靈魂描繪成樹，而把他的獸魂安排在第五枝幹上，正象徵人類現在進化的狀態。

在他尋求啟示的過程中，最能完整表現其隱喻的作品，當推一九一九年的<樹樁>。在這幅水彩畫作中，他運用了幾何形狀來描繪具象形體，將圖像予以平面化，還採取了生動的構圖結構，這些表現手法顯示出他對立體派與未來派的深刻瞭解。在畫作的右下方，出現了一個新月形與兩條蛇的造形，其中一條蛇是躺在地上，另一條則正由地面探出牠的頭；在兩座帶刺的樹樁之間，一隻別具風格的灰鳥，在橘紅色的天空中，正向太陽的方向飛去。鳥與蛇在許多文化中是精神轉化的原型圖像，而樹樁本身具有人間世界陰性與陽性的象徵。這些奔向太陽的鳥與蛇之形體，是以曲折的線條自右下方朝右上方運動，這種朝向太陽飛升的圖像，可說是索拉探索將物質世界予以精神昇華的代表作品。

結合新語言，尋求統一拉丁美洲文化

一九二〇年，皮托魯提在米蘭為他安排了他在歐洲的首次展覽，雖然佳評如潮，但並未售出任何作品，因為他堅持不願將作品割愛。不久索拉移居慕尼黑，他在當地的一間美術學院研習裝飾藝術，並認識了保羅‧克利（Paul Klee）的作品，他非常認同克利風格所採取的某些元素，像箭頭及多彩的透明顏色，這些構成元素在一九二一年均一一出現於索拉的水彩畫作中。在這段時期，或許因為韋瑪共和國的局勢不太穩定，也可能出於思鄉情切，他開始考慮要返回阿根廷老家去，結果他的作品因而開始結合了一些拉丁美洲的東西，像阿根廷的國旗即出現在他一九二二

艾克蘇・索拉，〈他以十字架宣誓〉，1923，水彩，25×32cm

艾克蘇・索拉，〈劇院〉，1924，水彩，27×37cm

艾克蘇‧索拉，〈世界〉，1925，水彩，25×32cm

艾克蘇‧索拉，〈布里亞神、鄉土及人民〉，1933，水彩，44×55cm

年所繪的<思念祖國>畫作中，而一些前哥倫比亞時期的圖像，也在他一九二三年的<拿納‧瓦琴>(Nana-Watzin)作品中顯形。這些均顯示他在無意中表露了他自己的歐裔傳承之餘，也有意要建立起他身爲拉丁美洲藝術家的身分認同。

索拉將前哥倫比亞語言與神話融入他的作品，以藉此來建構他的文化認同，而<拿納‧瓦琴>則是此一系列作品其中之一。這幅水彩作品中，紅色調與生物造形之幾何化等手法的運用，令人想起了克利的風格，畫作中的主要造形「拿納‧瓦琴」，正躍身跳入火焰中，而火焰卻畫得有如箭頭般地升向太陽。索拉所描繪的圖像，據阿茲特克(Aztec)印第安人的宇宙論看法，在太陽星球誕生的時期，拿納‧瓦琴代表著狗頭太陽神艾克索羅(Xolotl)，飛身躍入火焰中，再重新化身爲太陽現形，而火焰則在阿茲特克大地母神拉索特奧德(Tlazolteotl)所照顧的爐床上燃燒，大地母神讓人聯想到月亮，同時也讓人想到人世間的原罪、認罪與懺悔。翱翔的翠鳥似乎在強調拿納‧瓦琴與披翠鳥羽毛外衣的創造神格特札可(Quetzalcoatl)間的關係，在拿納‧瓦琴的左邊則出現有「以聖火來改造」(Renovación por Fuego Santo)的西班牙文句，也就是一種以火來淨化的過程，火焰的上方則是「朝向太陽的火焰」(Flama Para el Sol)之字句，似乎是在描述拿納‧瓦琴形體正昇華中。這種混合西班牙語、葡萄牙語及阿茲特克印第安語的奇特結合，可以說是歐裔拉丁美洲人的新語言，索拉即想以這樣的新結合來尋求拉丁美洲文化的統一。

反抗世紀末的頹廢，結合民族與宇宙的價值

當索拉與皮托魯提於一九二四年七月返回阿根廷後，即加入了當時在布諾宜艾瑞斯最活躍的前衛社團「佛羅里達集團」(Florida Group)。這些前衛藝術家與作家以極具影響力的《馬丁‧費羅》(Martin Fierro)藝文雜誌爲活動中心，他們對當時法國印象派與現代主義所流行的世紀末式的頹廢，深表反抗，而欲對阿根廷的藝術與文學進行根本的改革，其最終的目的還是要對歐洲現代主義進行篩選，採用那些比較適合拉丁美洲現代社會實際需要的部分。

雖然阿根廷的至上主義(Ultraista)諾娜‧保吉斯(Norah Borges)，一

九二一年即開始在她的文化雜誌《三稜鏡》上，介紹過歐洲的現代主義，但是阿根廷的大眾對前衛藝術仍然相當陌生，因此，皮托魯提一九二四年十月在布諾宜艾瑞斯的首展，自然引起大家的騷動。索拉在一九二○年代曾參加了數次由「馬丁‧費羅」主辦的聯展活動，其中較引人注目的，當推一九二六年為歡迎來貝宜諾艾瑞斯訪問的義大利未來派詩人費里波‧馬里尼提(Filippo Marinetti)，他與貝托魯提及諾娜‧保吉斯籌組的聯展。同時索拉還與諾娜的兄弟喬治路易士‧保吉斯(Jorge Luis Borges)合作出版有關語言調查插畫的書。當時他的作品在一般人心目中，尚不如貝托魯提有名，不過，在所有這些要建立阿根廷現代風格的運動中，他均居於領導的地位。

在這段時期，索拉雖然仍維持著他的國際觀與個人的圖像系列追求，但他也沒有忘記著眼強調他身為阿根廷與拉丁美洲藝術家的角色，這使得他的作品逐漸有了重大改變。像一九二五年的<世界>正可代表他美洲式的藝術演變，在這幅水彩作品中，一條帶翅膀的龍揹著一個人，而海上自右到左揚起無數的國旗；在天體中織出一條彎曲的道路，在畫作的下方，兩尾紅魚象徵自海底昇華而上，正如<樹椿>中的蛇出現在大地上一樣的情景；帶翅膀的龍，頭頂著基督教、猶太教與回教的象徵符號，牠結合了蛇與鳥的超自然象徵；在龍的四周裝飾的是拉丁美洲國家的國旗，而那些殖民強權國家的國旗則退居於邊緣的地帶；騎在龍上的人，頭上插著一支箭頭，箭頭與他所握著的矛均直接指向太陽。這個似巫師的人物，身上披的與頭上戴的均具有×形符號，正如同畫家名字的縮寫字母，而×在這裡暗示著，巫師代表索拉他自己，如同一名軍隊統帥帶領著拉丁美洲朝向文化自強的路上邁進。在本質上，這件作品結合了索拉本土現代風格與他對精神啟示的關照，這種介於民族與宇宙價值之間的複雜張力，即是他早期在阿根廷創作的代表風格。

為思想符號造形，有康丁斯基影子

在一九三○年代初期，阿根廷前衛運動組織瓦解，索拉則進一步發展他的新混合體，並將他冥思所見以新的風格描繪入畫。在他一九三三年所畫的<布里亞神、鄉土及人民>水彩作品中，圖像主要由一組二元空間

似屏風般的摩天大樓所主宰，它類似一系列由大坑或是無底空谷升起的卡片塔；在一座 v 字形的坡道上，一隻中國龍及四名朝聖徒正向左上方邁進；而宇宙的黑夜中懸掛著星星、太陽與月亮。這幅水彩畫作，像索拉一九三三年所作的<天體風景>一樣，描繪著他那神秘的心靈世界，讓觀者與畫家一起進入超自然體驗的精神國度。

　一九四三年索拉開始畫了一系列蛋彩及黑白速寫作品，描繪山景及奇幻的城市景象，畫面上橫跨著梯子與台階，有時還會出現一些修行高人與宗師。由於阿根廷當時經歷了簧‧貝隆(Juan Peron)獨裁統治及數年的內戰，像一九四四年他的<聖孟特邊界>蛋彩畫作中，即展示出他對生命較灰暗的看法，這是他過去作品所從來未有過的。

　在一九五〇年代，索拉設計了一系列古怪的建築草圖，這是為他所住過的一個社區構想的。此時期的其他重要作品，像一九五四年的<火星與土星>，展示了他對猶太教「生命之樹」有關天象與十進位的看法，在這幅水彩畫作中，畫家將賽飛羅(Sefirot)神的屬性，運用於宇宙次序萬象中，依照畫家的解釋，每一個屬性由一座行星來代表，其間的軌道令人聯想到行星的十二宮，也讓人想到畫家所倡導的美學理論。

　一九五〇年代末期，索拉開始他最後一個時期的藝術創作，在一系列題名為<圖解>的繪畫作品，他企圖將他的新語文轉譯成一批自創的美學圖稿。這些不同式樣的圖畫，是運用幾何形的字模來表達，有草體的、植物形的、人類生態造形的，還有些是混合體的，此批作品可以說已將繪畫的考慮轉化為文字的閱讀，使觀者能積極地參與意涵的創造。在他一九六一年所繪<知識起於能源，無能源則無知識>作品中，所顯示的通神論觀點，即來自查理斯‧李貝特(Charles Leadbeater)「思想造形」(Thought Forms)有關精神能源的說法，他那垂直造形與多角形，讓人想起瓦西里‧康丁斯基(Vasily Kandinsky)一九二〇年代所作的幾何抽象畫作。另一幅作品中的多彩字模與玄秘的符號，則顯示出保羅‧克利作品的影子。至於此一系列的第三幅作品中，出現了曲線與斜線的動作姿態，這一幅則完全是他個人獨具的創作。聰明的觀者在細心地比較這三幅作品時，即可解碼而將埋藏於畫作中的片語含意解讀出來。

烏托邦式藝術貢獻，死後方受人注意

　　整個來說，索拉的作品在強調其造形所傳達的意涵，只要從他那覆以弓形的表達標的，即可闡釋他多視覺與語言式創作，這種結合拉丁美洲文化的新混合體，正代表了索拉對他自己與他藝術在區域環境下的定義，而宇宙語言，則說明了他做爲世界公民的通神論含意。不過，這種處於區域主義與世界性之間的衝突，也只是瞬間表面的現象，因爲他終極的烏托邦目標，還是要超越民族與區域性的障礙，而以創造共同的語言與文化來統一全人類。當我們讀他的繪畫與著作時，如果僅就他結合宇宙訊息的形而上層面來說，這種全球性的共同體與經驗，的確有付諸實現的可能。不幸的是，其普及性總是與實際作品相違，他在一九二〇年代所空前致力倡導建立的阿根廷前衛運動，只有在小社團中爲人所知，在他以後的生涯中，他的作品也僅受到他家族、好友及學生所重視，直到一九六三年索拉過世後，他對阿根廷藝術與文學的貢獻，才開始逐漸受到廣大群眾的注意。

艾克蘇・索拉
〈夫妻〉，1923
水彩
27×32.7cm

巴西現代藝術開拓人
——亞瑪瑞是南美最重要的女畫家

　　巴西畫家塔西娜‧亞瑪瑞(Tarsila do Amaral)，正像其他美洲現代主義的開拓者一樣，藝術生涯起於故鄉及歐洲的學院傳統，不過，改變她人生旅途的進展因素，卻是來自聖保羅的知識界與藝術圈。亞瑪瑞始終以較客觀的態度來對待她的藝術，她為了發展一種屬於巴西的現代風格，不僅直接前往巴黎取徑，還致力探究現代主義的表現方法，以表達她那獨特的詩人般感性。亞瑪瑞的藝術生涯橫跨了半個世紀，她對巴西藝術與文化的現代化產生催化作用，尤其她一九二〇年代所創作的激進畫作，更是令人側目。

塔西娜‧亞瑪瑞，〈黑女人〉，
1923，油彩，100×81cm，
聖保羅大學當代美術館收藏。（左圖）

塔西娜‧亞瑪瑞，〈烏魯突〉，1928，
油彩，60×72cm（右頁下圖）

塔西娜‧亞瑪瑞，〈阿巴波奴〉，1928，
油彩，85×73cm

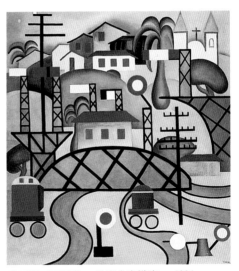

塔西娜‧亞瑪瑞，〈巴西中央鐵路〉，1924，
油彩，142×127cm，
聖保羅大學當代美術館收藏。

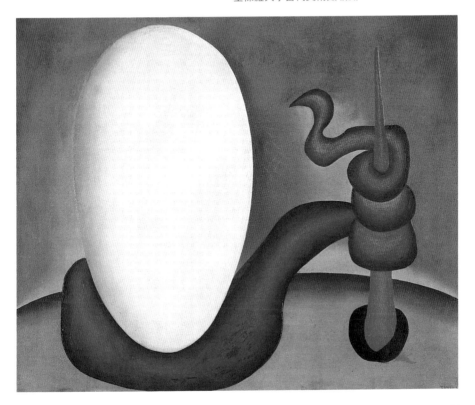

家庭環境良好，早期追求學院藝術

　　亞瑪瑞生於一八八六年，成長在巴西南方聖保羅州內地一處農莊，她家族是資產階級地主，讓她能在一個安適良好的環境中接受教育，這也使得她可以在毫無經濟顧慮的情況下，追求她的藝術生涯，至少在一九二九年國際經濟出現大蕭條之前，她一直都相當順遂。她在少女時代即開始展露出她的藝術才華，不過她真正接受正式的藝術訓練，卻是在她第一次婚姻失敗之後。一九一三年她遷移到巴西當時的第二大城聖保羅，聖保羅是巴西的主要商業中心，還是咖啡的出口地，它已成為巴西最重要的穀倉。此時該城的工業開始蓬勃發展，而新的生產方式，促使經濟、思想及社會的推進，呈現嶄新的局面；這種局面激發了大家對傳統不滿而欲尋求革新，也同時在文化環境中，助長了現代主義的萌芽。

　　亞瑪瑞一九一六年在聖保羅開始她正規的藝術訓練，曾跟隨學院的畫家與雕塑家上了三年的藝術課程，一九二○年六月她啟程前往法國，去繼續她的學院研習。亞瑪瑞在早期生涯對藝術的堅持與用功，我們可以從一件事實得到證明，那是一九二二年她的一幅題名為<人物>的畫作，入選了當年在巴黎舉行的法國藝術沙龍展。

　　亞瑪瑞在巴黎停留期間，即已與聖保羅的前衛作家與現代派藝術家維持聯繫，在這批巴西前衛派的活動中，最引人注目的是，一九二二年二月他們舉辦了「現代藝術週」，連續一週在聖保羅歌劇院進行朗詩、音樂會與畫展等活動。而亞瑪瑞的主要聯絡人是巴西的前輩畫家安妮達‧瑪發蒂（Anita Malfatti），瑪發蒂的作品風格頗受野獸派及德國表現派的影響。當亞瑪瑞一九二二年六月返回巴西時，即經由瑪發蒂的介紹，認識了主辦「現代藝術週」的主要人物，現代派作家奧斯瓦德‧安德瑞（Oswald do Audrade）、瑪利亞‧安德瑞與保羅‧梅諾提（Paulo Menotti）等人，亞瑪瑞後來有了自己的工作室，他們五位經常在那裡聚會，並組成了「五人集團」（Grupo dos Cinco）。在亞瑪瑞返回巴西與聖保羅現代派接觸之前，她對現代主義的瞭解不多，比方說，她並不清楚瑪發蒂一九一七年在聖保羅展出表現派風格時所引起爭議的情形；她一九二○年在巴黎雖然已不再熱心學院派藝術，但她也未對獨立沙龍展中的立體派與未來派作品有任何興趣，她甚至公開表示過，不贊同義大利未來派作

家安伯托‧保香尼(Umberto Boccioni)反傳統藝術的觀點。

逐漸認同前衛藝術，但並非盲從接受

　　亞瑪瑞在參加「五人集團」有關現代主義的討論會，以及與其他聖保羅前衛分子接觸後，終於改變了她的藝術觀念，這對她未來的發展方向有了決定性的影響。尤其是瑪發蒂在運用現代派視覺語言上的成就，也明顯地影響了她這個時期的作畫手法，特別是她在色彩方面的掌握，已達到隨心所欲的境地。在理論的層面上，前衛作家們主張發展出能表現聖保羅現代都市經驗與巴西多元文化現實的藝術手法，這些現代派與本土派的理念在此時必然也對亞瑪瑞有所影響，不過其影響仍然只是表面上的，直到一九二二年十二月當她再度回到法國後，才有了強而有力的真正改變。一九二三年一月她與奧斯瓦德‧安德瑞墜入愛河，亞瑪瑞並在安德烈‧羅特(Andre Lhote)的門下研習立體派繪畫，她後來還稱，立體派是藝術家最好的「軍事訓練」，能促使他們更為強壯。亞瑪瑞與安德瑞還在他們所住的公寓工作室開了一間非正式的沙龍，並經常邀請巴西來的藝術家與文化界人士前來聚會，俾便讓他們有機會與法國藝文界人士多一些接觸。不久他們認識了詩人布萊斯‧森德拉(Blaise Cendrars)，並變成知友，經由森德拉的介紹，她再結識了立體派重要人物費南德‧勒澤(Fernand Leger)。

　　亞瑪瑞在巴黎停留期間，決心致力追尋她自己的藝術手法，既使開沙龍工作室，也是為了要讓自己有一處能接受創新的挑戰環境。之後她又繼續向另二位前衛派主要人物請益現代主義，尤其在勒澤的門下進步神速，在她跟隨亞伯‧格萊茲(Albert Gleizes)學習時，她還表示過，她如今開始有能力反思自己的藝術，至於對老師的授課，她也只是選擇適合自己的來研習，並不是盲從的全盤接受。

「黑女人」不是異國情調，與歐洲原始主義不同

　　實際上，此時亞瑪瑞已開始探求新的意象，像她一九二三年所繪的<黑女人>，即放棄了自羅特那裡所學的立體派初期風格，她有些作品變成了膨脹的立體派自然主義，而喜歡將空間與造形加以簡化及平面化處理。<

黑女人>描繪的是一名雙腿交叉而坐的裸女，她那巨大的比例及渾圓的體積，有些近似雕塑像，讓人想起勒澤所繪的圓柱形的機械化人物形體。不過，<黑女人>其實是在亞瑪瑞結識法國現代派畫家之前完成的，她並稱，在她第一次與勒澤見面時，他還特別推崇這幅作品。

<黑女人>在造形上雖然類似巴黎現代派的標準人體風格，不過觀其主題卻顯然有其不同之處，它描繪的是一名熱帶的坐姿黑女人，她右肩後面還畫著一片香蕉葉。這幅人體表現得相當性感，懸垂暴露的乳房加上誇張的嘴唇，這樣的圖像同時讓人想起歐裔巴西人家庭所常雇用的非洲裔巴西奶媽，再從其乳房與交叉的腿來看，的確又有非洲裔巴西宗教神像雕塑的影子。不管這幅作品的靈感來自何處，顯然地，亞瑪瑞畫作中的女人像，是不難可以解釋為一種多產生育的原型圖像。

在現代主義藝術史中，與原生主題或是與黑人身體有關聯的，多半具有原始主義的隱喻。一九二○年代巴黎前衛運動曾對所有的黑人事物著迷，從非洲的雕塑到非洲裔美國人的舞蹈，每一樣都受到大家的歡迎。在一九二三年亞瑪瑞繪製<黑女人>的同年，康斯坦丁·布朗庫西(Constantin Brancusi)也製作了一座頭上具髮結的白色大理石黑女人像，而勒澤也正為森德拉所編寫的<世界的創造>芭蕾舞劇，設計舞台服裝及道具，該芭蕾舞是描述一齣有關非洲創世紀的故事，而舞台上所設計的非洲藝術造形，即象徵原生的含意，勒澤為舞台設計所作的素描稿其中之一，即描繪了一具類似<黑女人>的造形圖像，那年與原始體材有關的活動，尚包括保羅·高更(Paul Gauguin)所舉行的回顧展；其他像彼得·費加里(Pedro Figari)與保羅·波瑞特(Paul Poiret)，也都舉辦過類似的菲洲藝術主題展。

亞瑪瑞雖然也像其他同時代的人一樣瞭解非洲雕塑，但是她之運用非洲裔巴西人的造形，在含意上卻是與歐洲人的原始主義不大相同，她在巴黎的某次演講會上曾指出，應將黑人的鼓與印第安人的歌，以完全現代化的手法來表現。對亞瑪瑞而言，在描述非洲裔巴西文化時，無論瞭解的程度有多麼簡化或是多麼模糊，那均是巴西本土與現代化過程中的一部分，這可絕不是旁觀者眼中的異國情調，而是在巴西的社會中挽救非洲裔的文化因素，那是一項與巴西現代環境相結合的事業。這種民族

塔西娜‧亞瑪瑞，
〈食人族〉，1929，
油彩，126×142cm

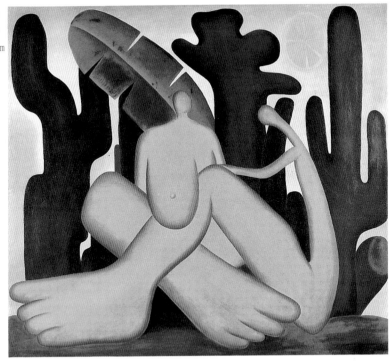

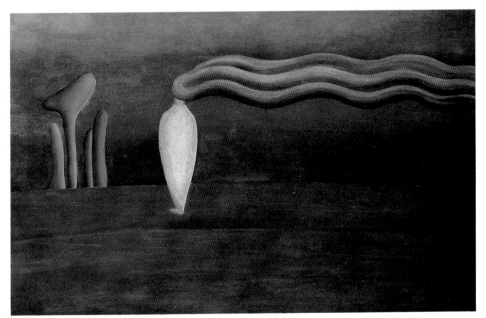

塔西娜‧亞瑪瑞，〈構成〉，1930，油彩，83×129cm

的象徵表現符號，已被文化精英分子遺忘多年，如今應正式將這類主題予以提升。

體驗眞正巴西文化，創造現代巴西風景

亞瑪瑞於一九二三年底重回聖保羅，她很快就成爲建立巴西現代藝術的主要倡導人；她自己的畫作以及她的歐洲藝術收藏品，無疑地對當地仍然相當保守的文化圈，的確產生了激化作用。她曾在一次新聞訪問中聲稱：她將終身致力藝術創作，身爲巴西藝術家，她決心繼續研究巴西人民的藝術品味，並希望與那些尚未被學院派腐化了的人相互砌磋，她同時指出，做爲一名巴西藝術家，並不是僅僅以畫一些巴西的風景或是農莊的工人爲滿足。

布萊斯‧森德拉於一九二四年二月來到巴西，六月間在聖保羅音樂廳舉辦了一次法國現代派繪畫展，亞瑪瑞是其中惟一出生於巴西的參展畫家。森德拉在他停留南美洲的六個月期間，還與亞瑪瑞、安德瑞及其他友人，一起進行了兩次調查旅行，準備體驗一下真正的巴西文化，第一次是他們前往里約熱內盧，參加巴西嘉年華會，第二次則是穿越米拉‧傑瑞斯州，參觀那裡的殖民地老鎮與巴洛格式的教堂。據亞瑪瑞稱，森德拉的訪問極具意義，因爲他的以身作則榜樣，更堅定了安德拉得與亞瑪瑞未來要走的藝術方向，他們也深覺這次與歐洲詩人一起進行的旅行，讓他們對巴西有了「新的發現」。

亞瑪瑞在旅行各地逗留時還畫了不少速寫，她把經過車窗所看到的沿途風景、城鎮、建築物、動物及人物，畫下草圖並記下備忘錄，她還畫了一些逐漸工業化的象徵符號，如電車、起重機及火車等。在隨後的數個月，她再重新將這些速寫稿取出，並從中提出不同的造形元素，加以綜合俾供她正式繪畫之用。比方說，她一九二四年所作的<巴西中央鐵路>，即是描繪巴西中央鐵路四周的景象，畫中的房子、教堂、樹林、電線桿、鐵路訊號、汽車及軌道，有些近似勒澤的立體派造形處理。亞瑪瑞創造了一種平面化具象徵性的構圖，讓巴西風景中工業化與本土化的東西共存；而人造的幾何形代替了自然的地形。其他像一九二四年的<聖保羅>與一九二五年的<車站>，也是以同樣的手法處理造形與空間結構，均

呈現了工業化的現代巴西景色。顯然在這些都市景物中，建築物並非本土的，而風景中的植物也已簡化，反而交通符號如旗幟、訊號、數字與字母，在畫中佔了重要的份量。亞瑪瑞對工業化城市的這般強調，不只是回應了勒澤幾何化的法國現代風景，也是在與森德拉的當代詩相呼應。

以高檔形式表達，提供了空前未有的見解

在這段時期，亞瑪瑞還對「真實」巴西的其他面貌進行描述，她在追尋現代主義風格之餘，也描繪了一些巴西生活中較純粹本土的一面，像一九二四年的〈陋屋〉與〈馬度萊拉的嘉年華會〉，均是從她前往里約熱內盧旅行時速寫稿景物所構成。這些圖畫正好與她較工業化的作品恰恰相反，人物與動物的造形，在畫面上佔了非常重要的地位，他們與風景相結合，表達出非洲裔巴西的本土文化。這些景物的描述，並不似她一九三〇年代作品那樣具有社會批評意識，而她所使用的綠、藍、粉紅、紫與鐵紅等色調，正如同她所看到的房子與世俗物品的原有調子，亞瑪瑞運用這類色彩組合，不僅適用於地區性與本土性的景物，也頗符合她所描述的巴西都會與工業化環境。她這種表現方式已不僅僅是圖畫手法的選擇，那的確有了對抗歐洲繪畫價值的含意，也同時確定了巴西的身份認同。

一九二五年的〈拉哥聖塔〉，是她另一幅真實的巴西景物，這幅作品是依照她赴米拿·吉瑞旅行所作素描而來，在籬笆之外可以見到帶有明顯殖民地教堂與房屋的鄉下小鎮風光，小鎮廣場上還出現了香蕉樹及一些小豬，畫面空間仍然趨於平面化，可以算是亞瑪瑞一九二〇年代所畫風景中，最接近自然主義的一幅，同時它也是最不像勒澤風格的例子之一。該作品畫面佈局奇特，展示著人神同形的籬笆柱子，類似人類的肢體，這種造形演變，在她一九二八年以後的作品中更為明顯。

一九二〇年代中期，亞瑪瑞畫作的主題橫跨了二十世紀巴西的各類事物，讀來有些像該國的分類學：諸如工業、都市、鄉土、種族、地域以及田園等類別，大部分的圖像均集中於表達具體的文化，如建築、農業、城市、工業、商業與休閒生活。她這種將城市與鄉村工業化，以及非洲裔巴西人的當代生活，以「高檔」的藝術形式來表達，可以說是巴西過

去所從未有過的。這也就是說，以現代派的視覺語言，結合畫家所分類的各種元素，創造出這一大系列作品，對觀察巴西的現代生活經驗，提供了空前從未有的見解。

亞瑪瑞的現代巴西畫作，於一九二六年在巴黎的帕爾西畫廊展出，事實上，她一開始就曾想過要把這些巴西新圖像公諸於國際，我們從她一九二三年的家書中所言，即可獲得證實。她希望在返回巴西期間能在農場多停留一些時間，當再度回到歐洲時能攜帶多一些有關巴西主題的作品，她也深知，巴黎非常歡迎外國藝術家的不同表現手法，每一位外國藝術家都可以他自己國家的觀點提出貢獻，這也說明了俄國芭蕾舞、日本版畫以及黑人音樂等活動，所以成功的原因。巴黎的藝評界對她這次展出反應還不錯，但是也有些人對她的現代派風格持懷疑態度，認為她的畫作非常「可愛」而具「異國情調」。然而藝評家毛里斯‧瑞拿（Maurice Raynal）卻指出，這次展覽已為巴西藝術的自主性，建立起歷史性的紀錄。

巴西天生即具超現實主義特質

一九二六年夏，亞瑪瑞離開巴黎回巴西，不久即與奧斯瓦德‧安德瑞結婚，婚後大部分時間他們均住在農莊，偶然前往聖保羅訪問，亞瑪瑞此時雖持續作畫，卻無特別的作品出現，直到一九二八年才有了新的突破。她完成了一幅帶有巨大腳掌的怪獸般人體，正坐在綠色的草地上，其彎曲的手臂放在膝蓋上，而手則托著細小的頭，前方立著一株開著奇怪花朵的仙人掌。亞瑪瑞將這幅作品當做生日禮物送給丈夫，安德瑞大為欣賞，並為這幅作品命名為<阿巴波奴>（Abaporu），即印第安語「食人者」，他覺得作品中的圖像代表原始人，這原始人來自大地並有吃人的習性。該圖像也同時給予安德瑞起草「食人族宣言」構想的靈感，他以此理念來隱喻巴西人可以攝取並消化歐洲的文化，將之新陳代謝而轉化為自己所用。在安德拉得的宣言中，他感性地混合了不少歷史、政治、人種學以及心理分析學的資料，頗具法國超現實主義的風味，不過他卻表示，巴西天生就具有超現實主義的特質，並聲稱：「巴西早就有了共產主義，也早就有超現實主義語言。」

顯然，亞瑪瑞的圖像似乎也同樣受到超現實主義的影響，像她的<阿巴

波奴>中的形體,被不成比例地過度扭曲,令人憶起畢卡索與米羅的超現實作品中之人物變形手法。如今她已進入單純、巨大而偶像化的圖像人物概念,已與自然脫不開關係,這種風景予以圖像化的畫法,進一步提煉到組合,近似人神同形的仙人掌造形,綠色大地、清澈的藍天與熾熱的太陽花。一九二八年的<湖>與一九二九年的<落日>,描繪的是巴西的大自然世界,顯然是一處從未被人類接觸過的處女地帶,巴西風景已成為畫家的想像世界,她企圖創造一個超現實如夢境般的境界。

在她一九二八年的<烏魯突>(Urutu)與一九二九年的<森林>,則充滿了非自然而全然夢幻的氣息。在<森林>畫作的下方,三株奇怪的樹,似乎是在保護著一窩粉紅色的蛋,而樹木在荒涼的風景中變成惟一重要的元素,這些半圓形的樹椿立在翠綠的地平線上,有如史前時期的巨石。在荒蕪的風景中安排了顯得孤寂的垂直造形,這種傳達手法令人想到喬吉歐·奇里哥(Giorgio de Chirico)的作品,而奇里哥正是亞瑪瑞及許多超現實派藝術家所推崇的畫家。<烏魯突>的標題名稱,參考自巴西南方的一種毒蛇,牠在畫作的一個巨蛋下面出現,並盤繞在一根插在綠地上的鮮紅色釘狀物上。這幅作品在圖畫及主題的安排上均具張力,如將生殖的原型象徵蛋,與似陽具崇拜的紅色予並置在一起;同時並列於畫面上的其他元素,像具威脅感的釘狀物、具緊迫感的蛇,以及易碎的蛋殼等,均產生特殊的效果,顯然地,這是屬於超現實主義風景之類。

「食人族」讓她成為巴西最重要的畫家

一九二九年,亞瑪瑞再將她的兩個重要圖像加以綜合並予互補,她以一種自相殘食的真實手段,把<黑女人>與<阿巴波奴>結合成<食人族>作品,這次她的靈感似乎是直接源自安德瑞的<食人族宣言>理念。在<食人族>(Antropofagia)作品中,坐著一對人體,其中一個人物的乳房正面地橫過一隻腿,而懸垂在另一個人物的腿上,兩個人體的面目模糊;同時,此肉色調子的人物,未描繪出頭髮與指甲,也未畫出臉孔來,這整個構成了一種似亞當與夏娃的圖像架構,不過畫中的香蕉葉與仙人掌太陽花,卻表現出另一番熱帶伊甸園的景象。亞瑪瑞已將<黑女人>中的生殖與男女兩性神秘主題,移植發展到一九二八年與一九二九年,具暗示性造形

與象徵性物體的風景畫上來。當一九二九年亞瑪瑞在里約熱內盧舉行她的首次巴西個展,安德瑞即宣稱,她是巴西最重要的畫家,沒有任何人像她那樣伸入巴西的蠻荒野地;其實巴西人都是野蠻人,真正的巴西人是以最殘暴的方式吸食著進口的文化,其中當然也包括了無用的古老傳統以及所有人類的私心。

總之,亞瑪瑞在一九二三年至一九二七年間的作品,集中於兩個非傳統的主題:工業化都市的現實與一般大眾文化,展現了非洲裔巴西人的真實生活,尤其是後者融合了葡萄牙、非洲以及原住民的傳統,而成為巴西人如今的新混合體,畫家具體描繪的則是教堂、節慶、市場的水果、巴西人的衣飾與化裝等色彩與輪廓面貌。然而到了一九二〇年代的末期,這些圖像元素卻在新的畫作中消失,代之而起的真實主題,是在探索巴西的原始意象概念。

<食人族>的自我關照綜合體,正式預示了亞瑪瑞過去明顯的創作風格,告一段落,而開始另一個系列的追求。在她新畫作中,一九二〇年代她所強調詩意的形象與別具風味的原創性,已完全消失了,在她以後的藝術生涯裡,她繼續就過去的主題注入新意涵。亞瑪瑞一生極富創意的藝術成就,被公認為在拉丁美洲現代藝術發展史上,佔有關鍵性的地位,她的確當之無愧。

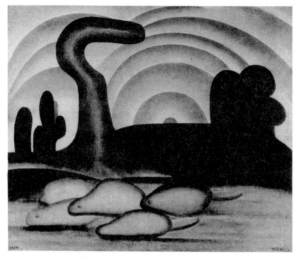

塔西娜・亞瑪瑞,〈落日〉,1929
油彩,54×81cm

▌加西亞的另類構成
——整合歐美現代藝術的烏托邦信徒

　　拉丁美洲有不少前衛藝術家從事構成主義藝術創作，此方面最早的開拓者，是一九三〇年代的華金・多瑞加西亞（Joaquin Torres-Garcia）。他一八七四年出生於烏拉圭，十七歲時即前往歐洲，他從巴賽隆納與巴黎一連串的前衛運動中，發展出他自己的藝術及美學理論。一九三四年多瑞加西亞返回烏拉圭，此後即不再離開家鄉，他所帶回來的前衛方案，為美洲「通博論」構成主義藝術，奠下了發展基礎。

　　多瑞加西亞所稱的構成主義通博說，主要基於二項原理：第一，通博論的概念，自古代即已存在，這種藝術傳統，係藉由幾何形的原型圖像來表達基本真理；第二，藝術作品所根據的古典理念，即是和協地結合宇宙相對勢力。多瑞加西亞依此原理，致力建立起他那不朽而具連貫性的形而上美學體系，他的信念如此堅定，他的信息又是這樣合乎時代需求，這項美洲前衛方案可說是影響了好幾代的藝術家。

從古典作品中探索純粹理性主義

　　多瑞加西亞美學理論的形成，源自他在巴賽隆納對地中海古典主義的探究。一八九一年，他隨父母前往西班牙旅行，次年他即到巴賽隆納兩家學院學習藝術，開始認識了卡達隆尼亞的藝術圈，一八九三年她加入一個由天主教藝術家組成的協會，並從中獲得了一些啟示。像該社團的宗教顧問喬賽夫・托拉斯巴吉博士（Josep Torras Bages），常提到「藝術的無限與有限」（The Infinite and the Limit of Art）與「藝術語言」（Artistic Language)的說法，這尤其對他發生啟發作用。不久之後，他開始研讀哲學與文學巨著，諸如康德、叔本華、黑格爾、哥德等人的著作，均是他下工夫的讀物，同時他也不放棄荷馬與柏拉圖的古典作品。

　　經過此番研讀，多瑞加西亞逐漸形成了自己的藝術道路。一九〇一年

他在一篇文章中，對卡達隆尼亞現代派所主張的極端個人主義與浪漫主義，表示不同意見，卻支持古典藝術所稱「萬事萬物之永恆性」的觀點。一九〇六年數名與他看法相同的年輕藝術家及作家，發起組成了一個名叫「純粹理性主義」（Noucentistes）的團體，他們欲藉此進一步去發展卡達隆尼亞的文化認同，以便重新尋回地中海的古典主義精神。能表達出多瑞加西亞的地中海古典風格，最好之例子，當屬一九一二年至一九一八年間，他為巴賽隆納聖霍弟大廈所完成的壁畫，雖然此時他已稍具名聲，還曾為安東尼‧高迪（Antoni Gaudi）工作過，但是他的作品仍然引起了不少爭議。

多瑞加西亞的古典派作品，是以數種方式來展現：將景物、人物姿態與衣著外袍予以理想化，同時運用寓言式的形象來表現永恆的時間概念。古典主義的真理即指：生命的循環、母親視為自然的象徵，以及與大地的密切關係而言，萬物各有不同的屬性，各自扮演其固有的角色。就形式來說，多瑞加西亞較喜歡：密實的結構、大地的顏色，以及原始的具象造形等，他這種表現風格，被許多當時尚無法接受前衛藝術觀念的人所攻擊。

多瑞加西亞一九一六年所完成的循環系列最後一幅壁畫，明顯地表露出他藝術探索方向的改變。在作品半圓壁的上部，他描繪了三名著古裝的寓言人物：一個正在織布的女人，一名站在起重機旁的女人，以及一名坐在飛機前面的男人；我們從下方前景的工人與商人的圖像，可以看得出那是一幅有關工業的主題；中景是一台起重機及火車，而背景則是一些工廠建築物。多瑞加西亞企圖將古典傳統與現代機械化世界的相對勢力，予以調和並融，壁畫上還同時出現了古代與現代的意象，　這正顯示著他的作品，已由「純粹理性主義」，過渡到「回響擺動主義」（Vibracionismo）。

從未來派與立體派，過渡到回響擺動主義

自第一次世界大戰爆發後，不少藝術家流亡到巴賽隆納，其中包括烏拉圭裔的拉發‧巴瑞達（Rabael P. Barradas）、羅伯‧德勞迺（Robert Delaunay）、索尼雅‧德勞迺特（Sonia Delaunay-Terk）、亞伯‧格萊茲

(Albert Gleizes)以及法蘭西斯‧畢卡比亞(Francis Picabia)等人，他們在當地舉辦了一連串的現代藝術展覽。在此段時期影響多瑞加西亞最深的人則是他的好友巴瑞達，巴瑞達還將自己在義大利所見到的未來主義觀念介紹給他，當他一九一四年抵達巴賽隆納時，巴瑞達正在從事未來派風格的創作，也就是他所稱的「回響擺動主義」。

多瑞加西亞在與巴瑞達一起的時候，找到另一種可以表達他形而上思想的興趣：也就是有關都市生活的擺動面貌。像他一九一七年所描繪的「巴賽隆納街景」以及另一幅沒有標題的素描作品，即強調都市生活的快速活動，並將電器符號、行人、汽車及工廠的零星意象，交置並列於畫面上，這兩幅作品裡所表現的動感節奏，顯示他有許多觀點與未來派風格相符合，而巴瑞達與其他流亡藝術家所帶來的前衛美學觀念，也有助於多瑞加西亞自具像人物的沉重形式中解放出來。同時，他仍然繼續研究他的密實結構，並逐漸將他的視覺片斷與垂直及水平的斧形組合在一起，在一九二〇年代，他的回響擺動主義，在紐約市曾受到藝壇的注意。

多瑞加西亞一九二〇年前往紐約待了一陣，由於他覺得美國的生活太機械化與物質化，使他無法適應，一九二二年重返歐洲，在義大利與法國南部住了一段時間後，於一九二六年遷往巴黎。雖然此時他已五十二歲，然而他卻認為巴黎正是他藝術到達成熟期，也是他可以產生佳作的地方，在他面對一九二〇年代巴黎接二連三的前衛運動之際，開始建立起他構成主義通博論的美學理論基礎。那的確是一個不朽的綜合物，他結合了立體派的實體價值觀、新美學的純粹結構觀，以及超現實主義的先驗原型圖像觀，這種將三項形式融合為一的構成主義語言結合體，也就成為他的現代古典主義根基。

將立體派面貌予以原始化處理

一九二六年多瑞加西亞已經開始運用立體派，來綜合他「回響擺動主義」的藝術活力，與他在巴賽隆納時期所習得柏拉圖與畢達哥拉斯(Pythagorian)世界永恆真理的哲學觀點。他認為立體派是現代主義中的一個解放力量，因為立體派已結束了文藝復興時期模仿外觀的傳統；同

時立體派指向現實，所追求的是事物的本質而非表面，因此，他以爲立體派的兩項重要面貌乃是：一、革命性地確定了造形的實體價值，獨立於其描述功能之外，二、強調幾何造形，賦予藝術作品以具次序感的原則。不過他卻反對這種次序是經由直覺來完成的說法，而認爲那仍然需要有數學的基礎，他也不同意所稱，立體派已達致對特定造形與容量所表達的三度空間。多瑞加西亞下結論稱，雖然他承認立體派已成就了古典主義的基本原則，與它嚴格以美術來規範作品的知性，不過卻仍然不是一種完全永恒的普遍性藝術，同時立體派也從未想到過要去重建古代的規範。

多瑞加西亞當他一九二四年在義大利時，即嘗試過一系列的立體派作品，如<吉他人>這幅作品，令人想到畢卡索一九一三年所作的<吉他>。他的另一件作品<造形與白色地板>，將物體簡化爲更近幾何形造形，這或許是他最早期的抽象作品。在他進行立體派風格實驗中，他發覺到，藝術家想要從自然主義中解放出來，必然需要經過純粹抽象化的步驟，不過他又深覺這樣做將會影響到作品直覺的品質，因而只好再放棄這種考慮。

在巴黎，多瑞加西亞繼續就如何改善對普遍元素的綜合，進行探究，他逐漸對如何將立體派的面貌予以原始化處理，感到興趣。他對原始之興趣，出於兩重理由：一方面，他將之視爲脫離自然主義的戰略，另一方面則是想要認清它，並準備讓它轉化成爲更具普遍性與精神性的樣貌。早在二十世紀初期，許多巴黎的現代派藝術家，就開始嘗試挪用非自然主義的非洲部落藝術特點，不過他們所使用的手法也只是顯示了他們在造形上的關心，而並未注意到非洲藝術先天的本質問題。然而多瑞加西亞卻將非洲藝術，視同前哥比倫時期的藝術一般，是可以做爲重回根源的另一種表達方式；他並不將它當成是，與西方文明全然迴異的處女地帶，而是把它當做是一種能展露普遍真理的途徑，這與他過去研探古典主義時所持的態度是一致的。

評價蒙德里安的新造形主義

多瑞加西亞就這樣挪用了非自然主義的非洲部落藝術，並使之成爲他

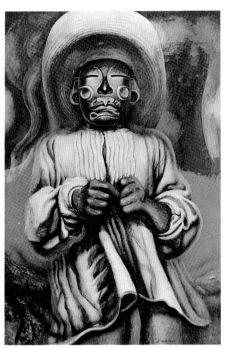

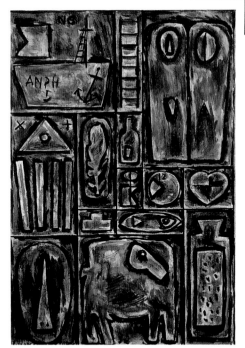

大衛・西吉羅士，〈民族學〉，1939，汽車塗料
122×82cm，紐約現代美術館收藏

華金・多瑞加西亞，〈自然元素〉，1932，油彩
，127×88cm

華金・多瑞加西亞，〈抽象管狀造形構成〉，1937，蛋彩、粉彩，77×97cm

所建立的構成主義藝術傳統成員之一，他這種將非洲藝術與構成主義藝術統合在一起的做法，起源自他查覺到，他的創作過程與原始民族的創作之間，具有某種類似性：「當所謂野蠻人闡釋造形，造形已存在於其靈魂之中，因為他之瞭解造形，是非常直覺而直接的；當這個野蠻人進行創作而反映造形的精神時，他已不會再去重複真實的對象了，因為他眼中所見到的已不在面前，而是直接訴諸幾何造形來組成他的作品；由於他的天性即含有大自然的普遍性，自然作品也具有了普遍性，這也正是他何以會運用幾何造形的道理所在」。多瑞加西亞堅稱，只有與原始藝術有密切關係的「形而上」，才可能被接受。他並進一步斷言，二十世紀的藝術必然具有原始的特質，大家不用對新造形產生懼怕，它所處理的對象，不僅是幾何形、平面、抽象價值等問題，它還包括了大船、工廠煙囪，以及街上的電車等物象。

多瑞加西亞一九二九年認識了迪奧‧凡多堡(Theo Van Doesburg)與皮特‧蒙德里安(Piet Mondrian)，他開始評價新造形主義(Neo Plasticism)的造形理論，看它是否可以運用到他的「通博說」來。他對這種藝術風格的明朗結構非常喜歡，但是他也覺得，這種風格的完成，不僅犧牲了自然本性，還可能影響到其他所有的造形元素，因此仍然不是完美的組合。他認為，新造形主義的冷抽象與缺少滂然大氣，讓人感到有些僵硬，它仍然無法完全使美學空間產生先驗的感覺。蒙德里安與凡多堡已在某種程度上，以相對的造形元素，成就了他們作品中的平衡，然而多瑞加西亞卻認為，蒙德里安之均衡之產生，是一種中性，而非和協。他進一步的下結語稱，新造形主義的路已走進了死胡同，它太過份科學化，仍然缺乏宇宙普遍性所需要的精神特質。多瑞加西亞經常惋惜地表示，北方的國家過分強調物質的價值，這種價值觀主宰了科技與商業的利益。

與構成主義不同之點在善用象徵符號

在這段探索時期，多瑞加西亞企圖綜合立體派、新造形主義與超現實主義，以尋求創造他所稱的「完整藝術」。他在一九二九年所作的<構成主義繪畫>與<物理>，顯示了他探索這種綜合風格的兩個步驟，在<構成主義繪畫>中，他利用黃金分割法(Golden Section)來組成他的構圖，一

組平常的物品被簡化爲立於窗前的組合線條，穿過窗戶我們可以見到似城市的景象，畫作中的每一條線與每一塊色面，均配合著背後的結構來展現，這種安排曾在他過去的壁畫與「回響擺動式」繪畫中出現過，然而現在他似乎已受到新造形主義的影響，在畫作中他正嘗試著將直角距形結構，予以具體化成爲獨立的符號。

多瑞加西亞在〈物理〉中，更明顯地運用了直角距形結構，這可以算是他的第一件構成主義通博論作品，畫作中所有的造形元素均相互連鎖在方格形的結構中，色面脫離了被描繪的物體，而依屬於方格。畫中的物體被安排在以交置斧形構成的壁龕中，這些物象均已被縮減成簡單的圖形：如男人、女人、馬車；機器、古廟；數目字五、魚等，這些圖形均已成爲所標識物理世界的象徵符號，所描繪本質的代表形式。

多瑞加西亞的構成主義通博論，所具象徵性的品質，是其最主要的特點之一，符號的使用變成了他系列作品的基本樣貌，也是它與其他構成主義藝術家作品間最不相同的一點。他的象徵符號是自我參照的圖解構想，並不描繪任何事物，只是在彰顯理念本身，而其理念已完全與造形融合在一起。多瑞加西亞的符號，依照他自己的推斷，由於它是宇宙精神的具體化，已可與柏拉圖的形式相比美，它具有可以闡釋精神狀態的神奇優點，喚醒了靈魂中的類似感情，並讓精神現形。他同時還相信，他的符號可以表達潛意識的瀚浩世界，從這一點也可以證明他的作品與超現實主義有某些關聯。

含超現實特質的構成主義繪畫

榮格（Carl Jung）的原型圖像及原始意象，可以做爲觀察多瑞加西亞符號的另一種參考角度。據榮格的理論說法，原始意象自古老時代即已存在，它並沒有固定的含意，雖然多瑞加西亞從未提過榮格，但是在他的作品中，卻能找到許多與榮格想法有關聯的東西，也並不令人驚訝，因爲榮格所創造的原型圖像說，乃是根據柏拉圖的形式而來，他認爲個人不僅與潛意識有關係，同時還通過群體的潛意識，而與不變的文化傳統產生關係。因此，跨文化與強而有力的精神圖像原型理論，也就與多瑞加西亞在構成主義藝術通博論中，所稱象徵符號的神奇力量之說法，有

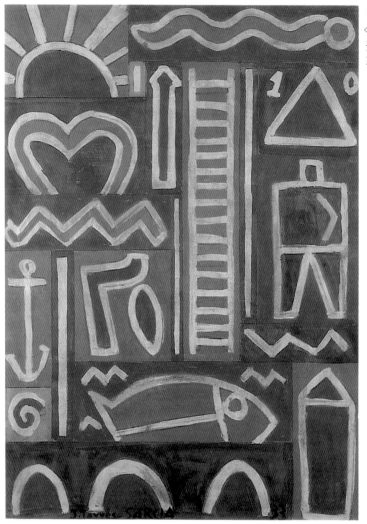

華金‧多瑞加西亞，
〈帶白線構成〉，1933，
蛋彩、粉彩，
104×74cm

華金‧多瑞加西亞，
〈男人與狗〉，1937，
蛋彩，78×98cm

了相似的觀點。

　　多瑞加西亞在一九三一年所作〈構成主義繪畫〉，一九三二年所作〈橢圓
形構成〉與〈自然元素〉等畫作中，介紹了一些我們可以視之為原型圖像的
方格結構符號，其含意雖並不十分明確，卻可以在許多文化藝術中找到
例証。像太陽與星星，男人與女人，魚與樹葉，船與建築物，均可做為

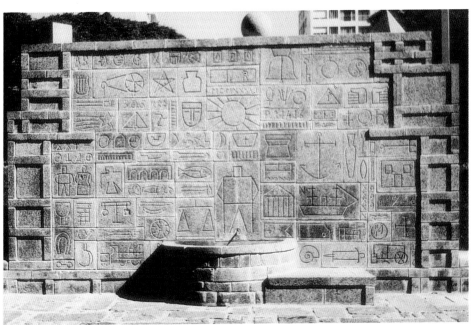

華金‧多瑞加西亞，〈宇宙紀念碑〉，1936，實體鑄製，蒙特維得奧的羅多公園

描述精神、人類、自然、以及物質世界等基本特質的象徵性代表。多瑞
加西亞在色彩方面的處理也顯示了迥異的手法，在〈橢圓形構成〉中，他
採用密實的紅、赭、藍色塊，在〈自然的元素〉中，則是以表現派的筆觸
塗上褐、灰、藍色。他以黃金分割法安排對角結構輪廓線，並以幾何形
描繪象徵符號，他藉此發現了和諧綜合宇宙與現代樣貌的途徑。

　　超現實主義也是影響多瑞加西亞與其他構成主義藝術家之間關係的因
素之一，在構成主義藝術家共同一致對抗藝術的個人主義暴君時，多瑞
加西亞只是部分表示贊同，因為他認定潛意識在構成主義創作過程中仍
然有其必要性，同時，他不贊成他們以科學事實為根據來強調邏輯的因
果，也不同意他們要求標準化與功能化的主張。構成主義通博論與歐洲
的同道大異其趣，主要的原因即是多瑞加西亞對構成主義的瞭解與所下
的定義，不只基於前衛的說法，他還將構成主義視為普遍性藝術的持續
傳統，且更重視形而上的關照。

推動美洲前衛方案，被視爲現代主義異數

多瑞加西亞究竟如何來結合現代主義前衛方案，這的確是相當複雜的問題，身爲一名現代主義藝術家，多瑞加西亞對自己的理念從不妥協，他堅決相信他的處理手法是嶄新、具創意而最優越的。他也像其他的前衛主義者一樣，強調造形的革新，不過多瑞加西亞對額外藝術的關心，卻被人視爲現代主義的異數，當然這一點並不是說他缺乏現代化觀念，正如一些批評家所稱的，主要還是因爲他的態度是反現代主義的，尤其以克利門‧格林堡（Clement Greenberg）對現代主義的簡化觀點來說，就更是對他無法諒解了。或許多瑞加西亞所持有的傳統意識，在當時遠較其他歐洲藝術家要強得多，不過他的理論與藝術實踐，卻是完全依據前衛的假定來進行，因而他的前衛學說，也就成爲他美洲主義方案的基本原則。

一九二九年經濟不景氣，跟著是大蕭條，使得巴黎的市場也隨之崩潰，多瑞加西亞的財務情況再度陷入困境。一九三二年他爲了尋求較穩定的環境，重回西班牙，並在馬德里停留直到一九三四年，當西班牙的政治情勢惡化後，他最後決定返回故鄉。當他在蒙特維德奧安頓之後，即開始著手他的美洲前衛方案。

多瑞加西亞的美洲主義方案有二項目標：第一，他想要將前衛藝術介紹到烏拉圭，他發覺烏拉圭的社會已全然現代化，但卻對現代藝術缺乏瞭解；第二，他希望將他的藝術作品及理論學說，於南美洲大陸建立起基地。爲了成就他的目標，他在烏拉圭著手發展新藝術運動，這主要是根據他的通博論綜合觀點以及前哥倫比亞藝術的構成主義例証。對多瑞加西亞來說，「印弟安美洲」藝術具有二重含意：一方面確認了他的通博論學說，一方面象徵著通往統一拉丁美洲視覺文化之路。

當多瑞加西亞返國後，不久即結識了一群與他志同道合的熱心藝術家與知識分子，一九三五年他們組成了「構成主義藝術協會」（Asociacion de Arte Constructivo），協會有定期的聚會，並籌劃展覽，出版刊物，多瑞加西亞還經常舉辦演講會，並在一九三五年出版了《結構》一書，將他的整套形而上美學理論看法，介紹予他的追隨者與一般大眾。儘管他如此熱心，可是他的觀念並未受到全然的接受，由於大眾對現代主義尚

缺乏瞭解，加上他堅持不妥協的個性，使得他自己與協會逐漸被藝評界及群眾所孤立，因而發展受到一些影響。

構成主義藝術協會成就影響深遠

構成主義藝術協會最重大的成就之一，乃是他們將探究前哥倫比亞藝術，視爲拉丁美洲藝術統一的必經之路，而多瑞加西亞是在一九三〇年代初期他仍然停留歐洲時，即開始對此方面有所關注，當時他正爲他的構成主義通博論建立理論基礎。如今他的強調前哥倫比亞藝術，已成爲他區別拉丁美洲方案與歐洲現代主義的主要方法，顯然也是建立自身本土文化所必要的做法。

多瑞加西亞認爲，前哥倫比亞時期的安迪文化(Andean Cultures)，所創造出來的原生傳承，在所有的美洲人身上均可找到。在他介紹前哥倫比亞藝術的演說中，他曾表示，他的目標並不是要描述土著文化或是複製他們的作品，而是要採取他們富創意的原則，這些原則正是他們藉以形成具象徵性與幾何形藝術語言的根據。構成主義藝術協會的藝術家們，即是自覺地綜合了歐洲現代藝術與前哥倫比亞文化資源，有效地建立起拉丁美洲的文化認同根基。像多瑞加西亞一九三八年所繪的〈印第安美洲〉，即充分表達了構成主義藝術協會這幾年所推展的某些理念，它也可作爲了解美洲土著文化的象徵性指引。

一九四〇年，構成主義藝術協會改組縮小成一個藝術講習會，而多瑞加西亞仍然執著地舉行演講會。一九四三年，他在一群年輕的熱心追隨者鼓勵之下，籌辦了一所新藝術學校，名字即叫「多瑞加西亞工作坊」(Taller Torres-Garcia)，會員中包括艾莎·安德拉達(Elsa Andrada)、裘里·亞培(Julio Alpuy)、貢查羅·豐西卡(Gonzalo Fonseca)、荷西·古維奇(Jose Gurvich)、法蘭西斯哥·馬托(Francisco Matto)以及奧古斯都·多里斯(Augusto Torres)。該工作坊在一九四九年多瑞加西亞逝世後，仍舊繼續運作，直到一九六二年。他們成就了不少計劃，諸如爲蒙特維德奧的聖波艾醫院，製作了一系列約二十七面構成主義壁畫，一九四四年至一九六一年持續出版了《移動者》刊物，以及爲烏拉圭建立了一所藝術工藝學校。而工作坊會員的作品，純藝術與應用藝術均有，

71

不過均屬於構成主義通博論的體系。他還開發出許多媒材表現途徑,其中包括建築、彩色玻璃、傢俱、陶藝與壁畫,其多元化的種類與高水準的品質,影響之深遠,在美洲現代藝術發展史上,尚難找到類似的例子。

對拉丁美洲幾何抽象發展具啓示作用

自一九四〇年代以後,多瑞加西亞的美學與形而上學說,逐漸在拉丁美洲傳播開來,一九四四年他的書《構成主義通博論》(Universalismo Constructivo)在阿根廷出版,並在布諾宜艾瑞斯舉行了他的首次回顧展。這次展覽還對阿根廷實體創作藝術協會的成員亞夫瑞多·里托(Alfredo Hlito)的早期作品產生至深的影響,里托本人並不認識多瑞加西亞,不過他非常認同構成主義的表現手法。一九五九年多瑞加西亞的作品出現於聖保羅的雙年展中,使他的名聲大噪,南美洲地區,像祕魯的裴南多·吉茲羅(Fernando de Szyszlo)與哥倫比亞的艾得瓦多·維拉米札(Eduardo R. Villamizar),均曾受到他學說的影響。一九七八年里約熱內盧現代美術館舉辦了一次展題爲「感性幾何」(Geometria Sensivel)的空前大展,展示了二十多位以軟邊幾何抽象風格創作的拉丁美洲藝術作品,這無形中將多瑞加西亞的構成主義與後來的抽象造形連貫在一起,也奠定了他在拉丁美洲現代藝術發展史上的明確地位。

總之,對多瑞加西亞而言,構成主義通博論,不僅是歐洲與拉丁美洲現代藝術史中的一段插曲,它還是一項持續探究古代烏托邦普遍價值的神聖志業,他延伸了現代藝術的領域,並以形而上及倫理的意涵來強調古典範疇的持續存在。他以關照前哥倫比亞藝術,來加寬構成主義傳統的定義,並使他的現代化方案予以美洲化,多瑞加西亞學說在拉丁美洲最持久不衰的一點是,他呼籲大家去尋求根植於美洲藝術的普遍價值。他的學說訊息,自一九三〇年代後,即流傳於美洲大陸好幾代的藝術家之間,其中如貢查羅·豐西卡與賽沙·派特諾斯托(Cesar Paternosto),最能將他的複雜學說推陳出新,如今構成主義通博論仍然繼續地對年輕一代的拉丁美洲藝術家具有啓示作用,並讓他們在二十世紀藝術史上能找到他們應有的位置。

象徵派大師里維隆
——修道隱居南美海邊三十年

亞曼多・里維隆，
〈拉蓋瑞港景物〉，
1926-28，油彩，
65×81cm
（上圖）

（右圖）
亞曼多・里維隆，
〈鳥籠〉，1926，
竹子、羽毛、金屬線
、紙板等
，56×120cm
，里維隆美術館收藏

　　委內瑞拉畫家亞曼多‧里維隆(Armando Reveron)在他的藝術生涯中，總是獨來獨往地追尋自己的藝術，而遠離同時代的所有前衛運動，不過他始終被大家公認爲拉丁美洲現代主義的前輩之一。里維隆早在一九二○年代就決定隱居於馬古托海邊的小鎮，在他三十多年的孤獨生活中，他耐心又踏實地致力建立起個人的繪畫理念，將自己所親眼見到的及親身體驗到的見解，融合成新的造形，並賦予新的內涵。

　　我們可以從他的風景畫作中見到，燃燒的熱帶熾熱光芒，與圍繞在他周遭平日所見的尋常事物，均經由他強有力的觀察，轉化成爲神奇的景象，他在馬古托建造的原始茅草屋，已成爲他那遼闊而遙不可及的世界中心，也反映出他與眾不同的想像力。里維隆所追求的是單純簡樸，他遠離都市生活就是爲了要建立起他自己的創作空間。

早年深受學院派與印象派啓蒙

　　不過在一九二○年代初期之前，里維隆曾積極地參與過委京卡拉卡斯的文化生活。一九○八年當他十八歲時，就進入藝術學院就讀，這是一所嚴格而老舊的藝術學府，其教學方法非常保守，所強調的仍然是歷史繪畫與人物肖像畫。三年之後，他前往歐洲旅行，並分別於一九一一年及一九一五年在巴賽隆納與馬德里研習藝術。

　　里維隆的西班牙老師也是依循學院派傳統，並堅持十九世紀晚期的寫實主義風格，這與卡拉卡斯的學院教法沒有什麼不同。雖然有些西班牙的現代畫家對里維隆的早期作品有過某些影響，但以法蘭西斯可‧哥雅(Francisco Goya)的特殊繪畫技巧，對他的影響較爲深遠。里維隆停留歐洲期間曾在法國住過幾個月，他在巴黎小住了一段時間，並在那裡畫過畫，同時還前往美術館看過保羅‧塞尚(Paul Cezanne)及其他印象派畫家的作品。

　　里維隆於一九一五年尾返回卡拉卡斯，並參加了「美術圈」的活動。「美術圈」是三年前由一群包括音樂家、知識分子以及一些反對學院派的異議畫家所組成，該團體成員準備要在卡拉卡斯開創出較公開而具啓發性的文化環境，成員中的畫家們，以一種嶄新的感覺來看待本土的風景，他直接從大自然取材，並熱衷於描繪當地的熱帶景物，這群藝術家

經由持續的努力與具體的成就，終於為委內瑞拉建立起現代派的基石。

當時有三位歐洲藝術家住在委內瑞拉，他們是俄國的尼古拉·費迪南多夫(Nicolas Ferdinandov)，羅馬尼亞的沙米·穆茲納(Samys Mutzner)以及法國的艾米里奧·保喬(Emilio Boggio)，他們也像「美術圈」一樣，對里維隆的藝術發展有相當大的影響，其中最重要的當推費迪南多夫，他是一名插圖畫家，曾在亞歷山大·貝諾宜斯(Alexandre Benois)門下接受過象徵派傳統的訓練，他的藝術與文化方面的廣博知識正像他的熱誠一樣，深深地影響了該社團的畫家。費迪南多夫在他抵達委內瑞拉時，即開始狂熱地愛上了海；他畫當地的海邊並與漁夫生活在一起，他作品中精緻的色彩，帶有夜晚的氣息，尤其他時常以藍色為主調的畫風，對里維隆一九二〇年代時期的畫作，的確有某種程度的影響。費迪南多夫可以說是里維隆的良師益友，在里維隆早期的藝術生涯中佔有關鍵性的角色，他尤其鼓勵里維隆離開城市，到馬古托去專心繪畫。

遷居海邊簡樸歸真，直接體驗大自然

世紀初，面對保守的委內瑞拉，里維隆選擇脫離都市生活，這是所有他可能要走之路其中最明智的一項決定。當時委內瑞拉經過內戰及強人政治長期的統治，其農村式的經濟形成了非常孤立的地方生活方式，那是極少有可能去進行國際性的交流活動。里維隆選擇隱居，使他能完全自由地去開創自己的空間，並可更接近大自然，同時也可以讓他避免遭受到極端保守的社會習俗所侷限。

里維隆遷往馬古托後，即做了長期定居的打算，他在海邊建了一座草屋，所用的建材均就地取材，其中包括棕櫚葉、樹樁、樹枝、泥土、海邊岩石與粗麻布等材料，他還自己製作了簡單的傢俱、畫布、畫筆及顏料。過了一段時間，他居住的空間也漸漸地被其他的物品佔滿了，其中有他所製造的樂器、樂譜、面具、箭翎、鳥籠，以及玩偶等，有些還成為他繪畫的道具。

在里維隆隱居海邊的這些歲月中，他的繪畫帶有象徵派的風味，充滿藍色調，呈現夢般的神秘氣氛，有點近似晚期印象派的手法，不過畫面逐漸趨向於中性化，並有些變形。他全然忘我地投入繪畫，不斷地進行

綜合及實驗，慢慢拋開了他早期的題材，而創造出他自己的視覺語言。

里維隆發覺熱帶的光線是如此強烈，以致在白熱化的光芒中，蒙蔽了形象，熔解了形象，此後他即以此種光線來感知、解釋，並賦予視覺造形。光線對他來說，不再是僅僅描寫環境，而表現風景主題的本身，已經成為他繪畫探討的主要問題。

從一九二六年之後，光線改變了里維隆作品中所有景物的空間幅度，其光輝已溶化了造形與色彩，他早期作品中所常用的藍色也減少了，不過在一九三〇年代中期之前仍舊會偶然出現，漸漸地，一種隱秘的發光體成為他畫作的主體。在他一九二六年所作<穿過我涼亭的光線>，光線滲透過樹枝與樹葉，而灑滿了整個茅屋的空間，畫作中的景物經過光線的反射，變得朦朦朧朧，閃爍搖擺猶如幽魂的影子。他一九二七年所作的<海洋>，雖然尚殘留下一些顏色，卻似乎逐漸減弱，而變成似水彩般的模糊樣貌。

就地取材追求本質讓意象消失於無形中

在開始繪畫之前，里維隆通常會進行一些簡單的儀式及運動，他時常在腰間繫上一根繩子，以便讓自己的心靈自身體脫離開來，並將畫筆與顏料用棉布包起，俾便在作畫時不致接觸到金屬，同時用棉花塞住他的耳朵，使自己可處於寧靜的狀態中，讓所有那些不屬於視覺經驗的東西自然消失，而僅存繪畫本身。他半赤裸地站立著，而雙腳也赤裸地直接接觸大地，在高度集中精神狀態之下，他以極快的動作在畫布上節拍有致地揮舞著彩筆，以他每天生活的孤寂與苦行精神，進行這樣的作畫過程，使他更能全神一意地專注於創作的體驗。

在里維隆探索繪畫單純化過程中，他逐漸減少並消除了一些繪畫中的造形元素。自一九二〇年代中期到一九三〇年代初期，他的色彩慢慢地變淡薄了，在緊密的色彩變化中似乎已經全然沒有對比色的呈現，如今已趨向於單純的白色調。為了減少工具的使用，他儘量將材料做最大的利用與發揮，而他有力的運筆也創造出簡潔的筆觸與造形。在他一九三一年的<樹>中，呈現出一幅完全不拘小節的風景圖像，省略的簡化筆觸，使其繪畫進入一種本質的追求，僅有的視覺跡象也被埋藏於畫面極度的

亞曼多‧里維隆，〈穿過我涼亭的光線〉，1926-28，油彩，48×64cm

亞曼多‧里維隆，〈藍色風景〉，1929，油彩，64×80cm，卡拉卡斯國家畫廊

光芒之中，這可以說已達致融合的極限，此刻光線直接爆射開來，讓意象成形，又任意象消失於無形中。

里維隆繼續描繪風景作品直至一九四〇年代中期，他的風景畫與他的人物作品一樣，畫材的選擇對他的繪畫表現至關重要。他使用的畫布並不正規，有時他自己製作帶肌理的畫材，他特別喜歡吸收性良好而帶明顯紋路的畫布，像粗麻布及植物纖維製作的織物，均可運用材料本身現成的表面及現有的色澤。在他一九二九年的<藍色風景>，一九三三年的<海邊>與<草屋>，畫作中的形體與植物，均在畫布或粗麻布上赤裸裸地自行顯現出來，至於輪廓與色彩的表達，則完全由快速的筆觸來展現。

畫面上空白的部分，本身即可當做造形空間構成的基礎，像他一九三二年所作<女人的臉>，面容上的五官特徵，即是在空白的畫布上，以稀落的陰影與少許幾條筆觸形成的，這種非物質的空靈意象，以強烈光線營造出來的純粹影像，展示出永恒外觀的張力與幽靈般的律動，同時還使造形消失於無蹤。

晚年專注內省創作描繪慾望幽靈

里維隆在他的藝術生涯中也畫了不少人物作品，題材包括他的終身老伴環妮達‧麗奧絲（Juanita Rios）的肖像與裸體，以及當地一般的模特兒、玩偶與自畫像等。自一九三〇年代後，女性人物變成了他作品中的主要描繪對象，他還將他與環妮達一起製作的玩偶畫入作品之中，這些玩偶均是經由他們幻想而精心製作的神祕形體，他逐漸以之替代真人模特兒。這些玩偶身材與真人一般高，均各自擁有自己的名字，還著珠寶衣飾，他們與真人模特兒同時出現於里維隆的畫作中，到最後也實在分辨不出誰是真的，誰又是假的模特兒了。

里維隆的作品，一直在勇往直前地邁向轉變與綜合的過程中，經過他減弱色彩到純白狀態的演化之後，他又重新開始結合起顏色來，不過他的技巧仍然維持著簡化與敏感。在他一九三三年所繪<帆布椅>的整個畫作布局上，光亮的畫面佔了主要的部分，它正像一幅攝影負片，反映出強烈光線的效果，景象是以光亮的陰影與黑暗的光線來顯現，在帆布椅上隱約出現的環妮達之簡化人體，以及分辨不出身分的同伴形體，均以

畫面本身原有的平面空間,來展現其色彩,深度與空間的關係。

里維隆不僅描繪光線,他也畫天氣及生活體驗,他晚年的人物繪畫屬於一種內省的創作,描寫有關慾望、幽靈及幻想。他一九三九年所作<瑪哈>,表現出一種暗示的情慾與疏離感,讓人聯想到一處隱秘的夢境般世外桃源,女性人體在那裡自然地出現了。里維隆展現出一種意象,任其在畫面上處於懸疑而不完整的狀態之中,這些不朽的造形,是以優雅的筆觸融合稀薄的蛋彩及油彩所構成的,似乎毫無重量似地飄浮於畫布表面上。

在一九四○年代,里維隆畫人物、自畫像以及拉蓋瑞港的景物,並綜合了他的風景繪畫體驗。他一九四四年所作<椰子樹>作品中,簡明有力的線條,簡單的題材及簡約的視覺元素,均出自他多年來綜合精神持續探討的結果,已為其圖畫空間打開了一個新的領域。畫面裡的景深,是從佈局、色彩與筆觸之間對話中自然形成的,以最簡單的繪畫元素,如土黃色、赭土色,少許黑色的線條等,配合白色的海與天,不多不少,恰到好處,傳達了極端表現主義的繪畫潛能。

終身追求極端個人化的視覺語言

里維隆在他生命的最後十年,曾遭遇二次嚴重的心智病症,而不得不到療養院做短期的休養,在養病期間他中止了繪畫活動。但是當他一旦痊癒即立刻恢復作畫,他完全沉醉於他草屋隱秘的環境中,他的私人天地裡充滿了玩偶、收藏物,以及他的幻想幽靈。此後直到一九五四年里維隆去世,他已不再雇用真人模特兒,而喜歡以他親自裝扮過的玩偶做為繪畫的內容。

一九四九年里維隆所完成的<帶著鬍鬚與玩偶的自畫像>,是他自一九四七年開始著手的一系列自畫像作品之一,這幅作品是通過鏡子,將他自己的外貌與虛假的玩偶結合在一起,在他們之間已分辨不出真假的界線。

里維隆的繪畫可以說是藉由有限的物象片斷,去征服無限的幻想世界,從他決定進入他自己的草屋世界之後,一直到他過世,他一再地重返相同的主題,堅持致力探索風景圖像與永恆的女性世界。他的住處、陽光、

亞曼多·里維隆，〈瑪哈〉，1939，油彩，106×141，卡拉卡斯國家畫廊

每天清晨所見到的海，以及他的內心世界，均日益演化而為他帶來新的表現空間與內涵。

在一九五四年里維隆死之前，他已發展出他自己一貫而穩健的表現語言，他的創作源自委內瑞拉的特殊環境與他自己孤寂的天地，他的表現手法是如此個人化，結果反而被一般藝術史家所忽略，而未被正式歸類定位。

儘管里維隆的藝術生涯跨越了現代主義發展時期，他卻對現代主義所引發的問題，從未提出過任何直接的關照，然而在他追尋觀察自然的特別途徑上，他個人的作品本身，卻使他與現代主義發生了某些關聯。他繪畫作品中的苦行精神，他在圖畫布局上所強調的平面視覺效果，他所使用非學院的克難畫材，以及他將藝術與生活所做主觀而非正統的結合，這些均可說是現代主義的基本傳統。

總之，里維隆運用了任何可資利用的現成資源，他是以自己的親身體驗，去開創一個精神世界。畢竟，他終其一生所探求的，既不是風景，也不是人物，當然更不是現代主義，而是可見的視覺世界。

力爭上游的瑪利亞
——荒蕪環境中求生的女畫家

　　瑪利亞‧伊絲吉爾多(Maria Izquierdo)的藝術家生涯始於一九二○年代末期，當時正值墨西哥革命結束，新政府鼓勵藝術家投入墨西哥壁畫運動，其目的在推動大家重視歷史文化遺產，並重建本土文化與新社會秩序。在這樣一個大環境下，瑪利亞沒有什麼機會參加公共壁畫的製作，對社會寫實主義藝術她也無何興趣，在當時那種男性主宰的文化中，她必須憑特別的條件才得力爭上游，以突破一名女性藝術家所遭遇到的限制。她的畫作小而具暗示性，她盡量避免政治性的主題，而較關注於傳達個人的內心世界，也正因為她並不是壁畫運動的成員，才得以發展出非常奇特而又具高度個人化的視覺語言。

瑪利亞‧伊絲吉爾多，〈夢與徵兆〉，1947，油彩，45×60cm

瑪利亞突破環境限制力爭上游

　　儘管瑪利亞早就被公認爲是二十世紀墨西哥的重要藝術家，可是她在國際上並無知名度，而她的作品在墨西哥之受到大家重新重視，也是最近幾年的事。今天她再度受到大家推崇，主要歸功於她個人堅持追求獨立風格，以及她真摯又感性的畫風，讓人憶起墨西哥所受歐洲現代藝術影響的傳統。她沒有受過多少正式的繪畫訓練，也沒有看過多少現代藝術的原作，卻能充滿自信地大膽邁步於她的藝術天地之中。

　　然而當她正式成爲一名畫家之後，她即以高度專業化的精神投入工作。她早在一九三二年即執教於墨西哥城教育學院美術系，一九四二年及一九四三年，她還爲「今天日報」撰寫藝評文章，瑪利亞還是第一位在紐約舉行個展的墨西哥女畫家，同年一九三〇年她還被邀請參加大都會美術館所舉辦的「墨西哥藝術」聯展，她經常在墨西哥舉行作品義賣活動以支持社會慈善機構。儘管瑪利亞成就非凡，但是他的藝術生涯仍然充滿了掙扎，即使在一九四五年她的藝術地位已全然建立，當時墨西哥的壁畫大師迪艾哥・里維拉（Diego Rivera）及大衛・西吉羅士（David Siqueiros），居然還批評她的技巧不足，不夠資格接受壁畫製作的委託任務。

名師指導下仍不失個人獨特潛質

　　瑪利亞的早年生活圍繞於傳統習俗中，她一九〇二年出生於哈里斯可州的聖約翰湖小鎮，由於母親忙於工作，她主要由祖父母及一位嚴厲的姑姑照料，她在十四歲時嫁給一名陸軍上校，並育有三名子女。儘管她早年的生活地處鄉下又乏善可陳，不過對她的藝術卻有至大的影響，瑪利亞的作品靈感大多來自她童年時的傳統記憶，畫面充滿了靜物、鄉村景物、農婦畫像以及小祈禱台的意象，我們可以從她描繪聖約翰每年一度的嘉年華會，看到她以豐富的色彩描述馬戲團中的馬兒。

　　一九二三年當瑪利亞的家遷移到墨西哥城之後，她的生活有了戲劇性的變化，她開始愛上波希米亞式的生活，並與她先生仳離。一九二八年她前往聖卡羅藝術學院註冊上課，由於不滿意學院的保守氣息，一年半後，她又離開了學校，不過學院的系主任里維拉倒是相當稱讚她的作品，

還在一九二九年為她在墨西哥城國家劇院的現代藝術畫廊舉辦了她的首次個展。當時另一名受人注意的年輕畫家則是魯飛諾・塔馬約（Rufino Tamayo），他們二位自一九二九年到一九三三年曾共同使用過一間工作室，塔馬約對瑪利亞的生涯有不可否認的影響，他對現代派深感興趣，並曾在紐約住過一段時間。他們二位在藝術理念上有許多共同之處，他們都反對學院派而支持較自由的風格創作，在作品上都顯露出熱愛自己的文化，同時也都未參加墨西哥壁畫運動所流行的社會寫實派，他們作品的主題均圍繞著靜物與平民百姓。尤其是塔馬約對瑪利亞的繪畫技巧曾給予不少指導。

不過瑪利亞在接受塔馬約的影響時，並未喪失她自己的先天潛能，她的色彩仍舊非常豐富。後來塔馬約間接經由對前哥倫比亞藝術及現代藝術的研究，在造形上出現原始主義的簡化樣貌，這種手法本能地吸引了瑪利亞的注意，她以後即有意地運用了這種手法，建立起她自己素人式的繪畫風格。

在荒蕪的環境中展現求生意志

一九三二年瑪利亞的畫風逐漸成熟而趨獨立，她開始嘗試一些新的主題。在她與塔馬約來往期間，她除了描繪一些她童年的美好記憶如馬戲團的景物之外，她也畫了一系列有關夢幻及神秘寓言式的作品，描繪停留在太空中的裸女以及散佈著破裂石柱的荒涼風景，這二種不同風格的作品反映出相互矛盾的感情，不過結合在一起正好暗示了瑪利亞生活的複雜面貌。畫作中同時出現了歡悅與幽鬱的情緒，比方說，儘管她的馬戲景物充滿了幽默與生動的色彩，但卻並非表達狂歡之情，或許可以說正鬱結著暗流。由於她畫作中未出現過任何觀眾，馬戲班子們是在一種怪異的孤寂中表演，他們似乎並不關心外面世界的存在。而她的寓言式作品中，人物顯得消沉沮喪，似乎在呼應著所處的淒涼環境，不過他們仍然展示出頑強的求生意志。此外瑪利亞還在畫作中對文明所處的脆弱條件做出反應，這些作品所描述的世界，均非傳統體制所能駕馭得了的。

一九三六年法國詩人劇作家安東寧・亞托（Antonin Artaud），為了尋求心靈的新生與精神的開啓，來到墨西哥停留了八個月。當他在墨西哥

瑪利亞‧伊絲吉爾多，
〈姑媽，朋友與我〉，1942，
油彩，138×87cm

　　城看了瑪利亞的作品之後大爲激賞，並稱她的畫作具有一種啓示性，他認爲瑪利亞的繪畫，在火山的陰影之下，呈現出冷岩漿的色澤，因而使她的作品帶有焦慮不安穩的特質，這也是其他所有墨西哥畫家所沒有的獨特畫風，的確引人注目。

　　亞托正因爲對歐洲文化不屑一顧，才跑到墨西哥來尋找一種能與自然

瑪利亞‧伊絲吉爾多，〈自畫像〉，1947，油彩，92×73cm

瑪利亞‧伊絲吉爾多，〈裝飾〉，1941，油彩，70×100cm，墨西哥國家銀行收藏

維持神聖關係的超自然文化，這也就是他後來所說的要與赤紅色的大地
接觸，而瑪利亞一九三〇年代的寓言作品，不僅具有神奇的特質，還始
終持續在描述著面對大自然力量的人類境遇，尤其是她的風景畫作充滿
著赤紅，正暗示著原生的初創世界。亞托積極地大力促銷瑪利亞的作品，
還在法國及墨西哥的報章上為她寫介紹文章，在他返回巴黎後，於一九
三七年為她在溫登堡畫廊安排了一次個展。值得注意的是，當時墨西哥
的藝術世界正由壁畫家們所主宰，同時她的作品也仍然還受著塔馬約的
影響，亞托此刻的支持帶給瑪利亞極大的信心與邁向獨立風格的勇氣，
這對她逐漸成為一位成熟的畫家來說，至關重要。

墨西哥女人原型圖像有聖母暗示

到了一九四〇年代初期，瑪利亞的生活進入了一個新的階段，一九三
八年她結識了智利藝術家勞烏‧优里伯(Raul Uribe)，一九四四年並與
之結婚，同時她也開始探索另一些主題。除了新系列的馬戲班景物外，
她描繪了有關基督的主題，還畫了不少女人肖像，她以特別關照的樣貌
來強調她的肖像主題，肖像的頭是圓形的，眼睛則是寬的杏仁形，加上
弧形的眉毛，與性感的嘴唇，這些畫中的主人翁，在有意無意中似乎是
以她自己的形象來鑄造的，瑪利亞經常描述主人翁抱著嬰兒並帶著簡單
的披肩，顯然有將此種墨西哥女人的原型圖像轉化為聖母瑪利亞的暗示。
這自然與大地也有親密的關聯，而顯露了先驗的特質，我們可以從她一
九四〇年代的一些畫作上，發現這類具有墨西哥精神性的圖像，像一九
四三年的<悲傷之神壇>，即明顯地表現出墨西哥大眾文化的基本精神，
在充滿了墨西哥式的玩具、水果、細緻的剪紙與其他傳統的日常用品等
安排中，將聖母描繪於最顯明的位置上。

瑪利亞繪畫的純真模樣以及她經常描繪民間藝術主題，均讓許多藝評
家忽略了她也能以歐洲的現代派手法來進行微妙的敘述，尤其是一九四
〇年代與一九五〇年代，她更是結合了這些影響，以她自己獨特的語言
來表達她對文化的關心。像她一九四七年所作的<碗櫃>就是她這個時期
的靜物作品之一，她將一組物品安排在碗櫃中，並將櫃架的透視比例予
以誇張，而轉變成一個具有深度空間的建築架構，她有時也會在畫作中

交置一些真實的物品，以玩弄真真假假的表現技巧，而她作品中的佈局則是十九世紀墨西哥的典型安排，在一具暢開的碗櫃中陳列許多不同的東西，好像一具迷你萬寶箱。不過從她的表現手法來看，似乎又有喬吉歐‧奇里哥(Giorgio de Chirico)與瑞尼‧馬格里特(Rene Magritte)等超現實主義畫家的影子，無疑地，她是在借用歐洲藝術家風格元素，來賦予她作品以一種神秘的感覺，以她居住在日新月異逐漸現代化的墨西哥城，來反思她童年對墨西哥傳統的記憶，運用此種手法，自然也就不足為怪了。

瑪利亞與超現實主義關係的爭議

瑪利亞的畫作自一九四〇年代直到她晚年，似乎逐漸朝向超現實派畫風演變。像她一九四六年的<活著的自然>，在幽鬱的風景中出現了靜物，畫作前景是一些成熟而具風味的水果模型與一具大貝殼；在深遠的背景上，這些物品顯然大得不成比例，空曠的景象中沒有任何人類，這自然讓人聯想到奇里哥的形而上風景以及薩爾瓦多‧達利(Salvador Dali)的超現實主義結構。

在這一系列作品中，瑪利亞開始使用「活著的自然」一詞，來反比西班牙的靜物「死了的自然」，顯然這些作品不只是在表達生命，畫中所交置的對比意象，表現了生與死，歡樂與悲傷等同時並存的情景。不過「活著的自然」一詞也並未與作品內容相違背，反而暗示著各類精神性象徵，生與死的循環交替，以及存在的心理狀態。同時「活著的自然」也帶有一種諷刺的意涵，在她完成此批畫作的時候，正逢第二次世界大戰剛結束，這些作品似乎在隱喻當時社會精神的淪落。

瑪利亞之受到超現實主義影響的真實情況，是很難加以確定的。超現實主義的主要特徵與主題：如使用機緣與自動素描來進行創作，運用生態抽象風格的手法，以及安排似真似假的幻覺圖像等，這些顯然是她作品中所缺少的。不過在她中期與後期所創作的神祕靜物與夢幻式風景，均可與超現實派相比美，至少在精神上相類似。或許在瑪利亞作品演變過程中，超現實主義曾對她的創作有過鼓舞啟發作用。

實際上，在超現實主義未抵達墨西哥之前，她的作品並沒有太多的藝

魯飛諾‧塔馬約，〈灰色女人〉
，1959，油彩，195×129cm，
紐約古根漢美術館收藏

術內涵與哲學評價，尤其是她早期完全以墨西哥本土畫派手法作畫時，
的確如此。畢竟，超現實主義對瑪利亞來說，其真實的含意可以說是相
當模糊的，我們所稱她藝術所具有的超現實主義特質，其實也就等於是
在讚賞她豐富的想像力，以及她所受到前哥倫比亞藝術、墨西哥民間藝
術與傳統木刻，乃至於她童年所記得的日常生活環境記憶等之影響一樣。

　　儘管亞托曾將她的作品與超現實主義相提並論，但是瑪利亞之與他相
遇，只是一種機緣，這與她是否與超現實主義運動有關係，是另外一回
事，同時在一九三六年當他們會面時，亞托也早就已經與超現實主義領
導人物安得烈‧布里東(Andre Breton)斷絕來往了，實際上，她與亞托

的交往反而成為她被排除於一九四○年墨西哥超現實主義大展之外的主要原因，此外，雖然在西班牙內戰及第二次世界大戰期間有許多歐洲超現實主義文化人逃至墨西哥避難，他們與當地的藝術圈也很少有什麼互動關係，當然與瑪利亞也不會例外。

在晚年的自畫像中完成生命的超度

一九四七年瑪利亞所畫的<夢與徵兆>，顯然是她的自畫像，畫作中畫家出現在一座建築物的窗前，她的右手提著她自己被切斷了的頭，這個斷頭還不停地流下眼淚，而眼淚在落地之前變成了花朵，並與下垂的頭髮一起隨風飄蕩著；還有一部分頭髮則與出現於另一窗外的奇特樹枝，交纏在一起，畫作的前景有樹樁及插著十字架的三堆小土丘，似乎暗示著耶穌受難之地；幾個被砍下頭的人物正奔走逃向遠方背景中，而他們的頭卻被懸掛在樹枝上。

在瑪利亞的少數自畫像作品中，很少有如此過份強調自傳式的畫法，然而在<夢與徵兆>這幅作品裡，她卻將她的生活，藉幻想的圖像建構出來，以做為預示她當時遭遇到緊急病症醫療的奇特象徵。在她完成這幅作品數個月之後，她即罹患中風而致右半身癱瘓，在接受治療康復期間，瑪利亞訓練自己，以左手來作畫，在她一九五五年過世之前，曾利用左手完成了好幾幅作品。瑪利亞晚年的畫作又重新回到從前的主題，如鄉村的馬兒、馬戲班、靜物以及肖像，有些畫作的筆法相當穩健，另一些作品的手法則較粗率，令人想起她早期的畫風，只是如今這樣子畫乃是由於生理上的限制使然。雖然某些圖像有一股悲傷的氣息，不過倒沒有像<夢與徵兆>中所傳達的那種絕望感覺。

瑪利亞晚年身體日益衰弱，一九五三年又不幸離婚，不過她有一幅作品卻能顯示她最後終於完成了生命的超度。這幅在一九五四年所畫的<走向天堂>，描繪著一片空寂的風景中呈現出一具火焰；在天空上面懸掛著一座藏有兩個人物的超現實室內景物，或許這正象徵著她相信來生的存在。她在這幅作品中創造出一種有希望的生與死，以及新生的象徵意象，而最後經由來自赤紅色原始大地的火焰，以天葬的景象來表達精神淨化的意涵。

肥胖的幽默大師

——波特羅是南美最知名的在世畫家

　　在所有拉丁美洲在世的藝術家中，費南多・波特羅（Fernando Botero. 1932~），可以算是最具國際知名度的一位，不過他的藝術表達形式曾引起藝術世界不少爭議，許多藝評家對他沒有好評。然而他爲大衆帶來了

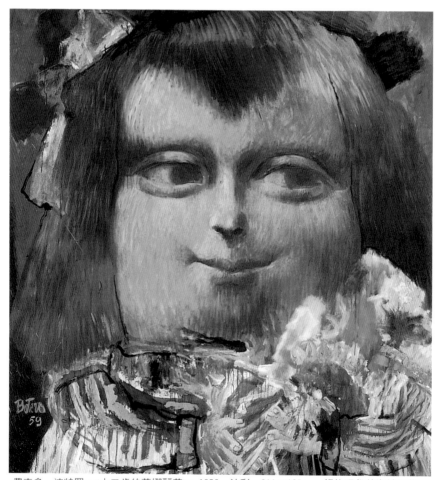

費南多・波特羅，〈十二歲的蒙娜麗莎〉，1959，油彩，211×195cm，紐約現代美術館收藏

費南多‧波特羅
〈瓦勒卡斯之子〉
，1960，油彩，
116×129cm，
紐約現代美術
館收藏

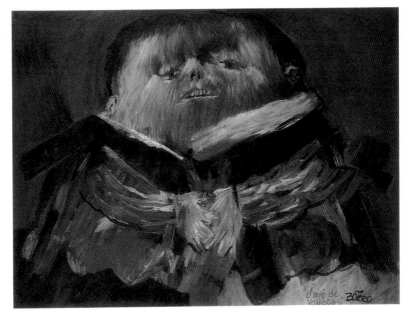

費南多‧波特羅
〈總統家族〉，
1967，油彩，
203×196cm，
紐約現代美術
館收藏

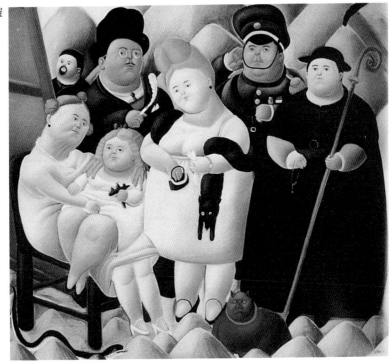

豐富的想像，作品甚得觀眾的歡迎，也的確是事實，他是一位具有高度原創力的藝術家，這一點卻被一般藝評家忽略了。

波特羅的肥胖造形引起藝評家爭議

　　波特羅和他同時代的藝術家賈可波‧保吉斯(Jacobo Borges)一樣，來自貧窮的環境，他父親是一名街頭銷售員，他在年幼時即遭喪父之痛。波特羅第一次真正接觸到前衛藝術活動，是在他離開家鄉梅德林前往哥京波哥大之後的事，他在哥京住了半年即前往歐洲旅行。當波特羅在巴塞隆納上岸後，第一件事就是去參觀當地的現代美術館，他對所看到的展品大感失望。在歐洲旅遊期間，他主要目的還是為了潛心研究前輩大師的作品，他尤其醉心於文藝復興時期壁畫大師：如喬托(Giotto)、皮羅‧法蘭西斯卡(Piero della Francesca)、與馬沙西歐(Masaccio)等人的作品，而對現代主義的風格並不十分感到興趣。

　　墨西哥壁畫大師迪艾哥‧里維拉，曾在一九二一年赴歐洲旅遊，於返國之前在義大利短期研究過文藝復興時期的壁畫藝術，波特羅表示，他即是受到里維拉此舉的影響而追隨他學習的腳步。里維拉曾告訴年輕的拉丁美洲藝術家稱，他們應該致力創造一種未受歐洲殖民影響的藝術，波特羅深受這種結合古老、本土及西班牙文化混合體呼籲的啟示。

　　不過，在波特羅演變出他成熟風格之前，也經過了一段掙扎的過程。他於一九五五年返回哥倫比亞，之後即不停的旅行，他在一九五六年去過墨西哥，一九五七年再赴美國，最後才蛻化出他的「肥胖」典型人物造形來，這也正是某些藝評家攻擊他的地方。然而波特羅總是否認他將造形誇張是出於諷刺的意圖，並稱，他並不是一名卡通漫畫家。正如所有的藝術家一樣，他只是依據結構的需要，而將自然現象加以或增或減的變形處理，德國藝評家維納‧史派士(Werner Spies)認為，「肥胖」對波特羅而言，只是一種藝術表達語言，就像賈可梅提(Giacometti)鍾意「纖瘦」的造形一樣。

曾遭紐約抽象表現派藝術家冷落

　　波特羅作品的題材，包括家族群像、國家元首、大主教及中產階級夫

妻；也包含拉丁美洲的典型人物：聖母、妓女院、軍人執政團，以及具
異國風味的水果靜物。波特羅喜歡殖民地的藝術，也鍾意歐洲藝術，他
挪用過藝術史上的任何材料，從中世紀與義大利十五世紀的藝術，到印
象派，乃至於畢卡索與亨利‧馬諦斯，不過他早期的風格，卻具有立體
派的特質。波特羅的作品與他同時代藝術家不同的地方，在於他全然不
考慮正統的大小比例，這點有些近似德庫寧與蓋瓦斯（Jose Cuevas）的風
格，像波特羅詮釋詹溫‧艾克（Jan Van Eyck）一四三四年的<亞諾費尼婚
禮肖像>，即將人物的造形加以變形，並予以無性別的處理。

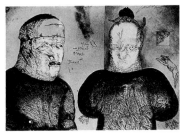

荷西‧蓋瓦斯，<溫克里夫醫生與他的病人>，1975，
版畫，55×76cm，華盛頓美洲開發銀行收藏

　　波特羅的風格無法與他作品中的內容分割開來，他是比照內容來玩弄
風格，經常自早期藝術家所描繪與他的主題相關之畫作，借用他人的題
材。比方說，為了配合他描繪軍人執政團的繪畫，他選擇賈蓋斯‧大衛
（Jacquez-Louis David）一七八四年所作的<賀拉提的誓言>做為樣本，將
大衛所描寫地方官員傲慢的主題，加以運用，以之嘲弄當代拉丁美洲軍
人政府。

　　波特羅如今已是名利雙收的成功藝術家，不過他似乎是生錯了時代。
他在許多訪問談話中都提到過他最初來紐約的一段遭遇，當他進入當時
抽象表現派畫家常去的西達酒吧，向所有在座的藝術家自我介紹稱，自
己是一名具象派畫家，希望加入紐約的藝術圈，結果卻換來冷落的回應，
大家認為他的畫風不符合當時的流行風格。他曾一度嘗試表現主義的作
品，卻始終覺得不如心意。

挪用大師作品，不成比例造形受青睞

　　一九五○年代後期，他根據達文西一五○三年的<蒙娜麗莎>以及維拉
茲蓋斯一六四三年的<瓦勒卡斯之子>，畫了幾幅作品，多羅提‧米勒

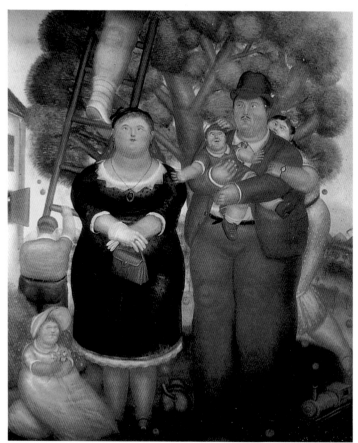

費南多・波特羅，
〈家族肖像〉，1974，油彩
・236×195cm

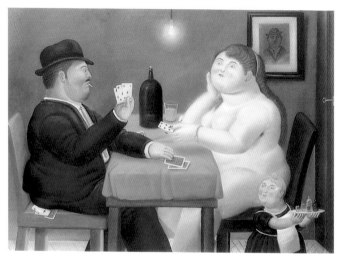

費南多・波特羅，
〈玩牌〉，1988

費南多‧波特羅，
〈蒙娜麗莎〉，1977
，油彩，183×166cm

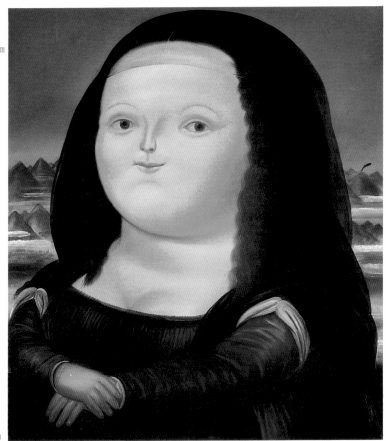

（右下）
費南多‧波特羅，
〈舞迷〉，1987，
油彩，195×130cm

費南多‧波特羅，
〈三個樂師〉
，1983（右）

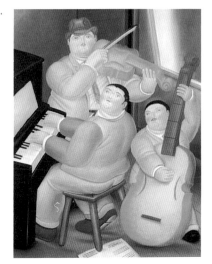

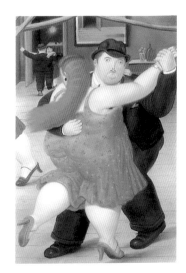

(Dorothy Miller)在一九六一年挑選了波特羅一九五九年所作的<十二歲的蒙娜麗莎>，做為紐約現代美術館的收藏品，這才結束了他沒沒無聞的歲月，此後他的知名度逐漸打開，展覽也持續而來。

<十二歲的蒙娜麗莎>與<瓦勒卡斯之子>完成的時候，正當波特羅剛剛脫離表現派時期之際，畫作上的筆觸仍然相當厚重，這兩幅畫作的變形情況，也遠較他後來的作品強烈些，有點類似蓋瓦斯一九五○年代作品的變形情形。在<蒙娜麗莎>作品中，人物臉容在畫面空間裡被壓縮成扁形，而變得相當巨大，在<瓦勒卡斯之子>中，人物的骨架消失在模糊的形體中，觀者已很難認出維拉茲蓋斯原作的蛛絲馬跡。

波特羅一九六○年代的作品已展現出他成熟的風格，他消除了所有的筆觸痕跡，轉而採取光滑而膨脹的造形，使得造形再也沒有什麼肌理的變化，這也就是說，肉體、衣服或水果等肌理，以及堅硬與柔軟質感的對比，均無區別，人物面容的光滑表面一如喇叭樂器及小刀的外表，主體的感情變化與無生命的客體，沒有什麼不同。波特羅利用主題本身來解決某些造形的問題，他既不採取模仿與比例的傳統技巧，也不運用抽象派或是新具象派的造形手法。

圓扁肥胖是歡悅的象徵、自然的動力

他運用膨脹的造形起因是這樣的，一九五六年他在描繪一具曼陀林樂器時，以不成比例的小孔來安置畫面，使之有個開口，結果造成了腫脹樂器的印象，他對這種效果感覺很滿意，此後他就採取這次偶然產生的手法做為他風格的一部分。最近他曾對此種特異的風格解釋稱，當他把東西予以膨脹時，可以讓他進入充滿民間意象的潛意識世界，他感覺到，在藝術中製造圓胖的造形，這與歡悅有不可分的關係，基本上，這是一種將自然動力予以合理化的原則。

做為達到此種效果的手段，波特羅只有在畫作即將完成時才張開他的畫布，如此，他還可以進一步控制體積與空間的關係，以獲致完整的圓扁意象，這些不成比例的造形，展現出變形的樣貌，與不合邏輯的尺寸變化。比方說，一隻狗在與牠的主人相比較之下，顯然變得出奇的巨大，或是一個女人的身裁遠比她的男伴還要大得多。波特羅運用這樣反常的

尺寸比例以及他畫作中所需要的其他特異手法，正如他自己時常聲稱的，這些造形都可以提供一些幽默的暗示。

在他一九六七年所作<總統家族>，觀者可以發現到他運用比例策略，並挪用藝術史的範本，以配合他描繪當代人物具代表性的主題。在這幅作品中，人物與背景的山脈，已在不知不覺中微妙地融爲一體，畫作的其他細節：如地上潛行的蛇，在遠方冒煙的火山，僧侶腳下的狗，第一夫人手臂上的狐狸圍巾，以及小女孩擁著飛機玩具等，均屬陳腔爛調的安排，他期望以如此手法來表達新一代富有家族人物的通俗品味。同時在這幅作品中所呈現的幽默，我們可以看出他之選擇哥雅一八○○年<查理四世家族>做爲範本的一些道理來，波特羅正像哥雅一樣，本人也同時出現在畫作的背景中，結果使得作品產生了雙重的嘲諷效果。

嘲諷描繪對準了拉丁美洲的神話

在一九七三年所作<戰爭>中，堆積如山的人類屍體，此災難畫面予觀者驚心動魄之感，作品似乎在模仿中世紀的寓言，以諷刺貪婪、虔敬與虛僞，有些屍體是躺在棺材中，其他則是相互堆疊起來的，其間還插著他們所效忠的旗幟，這些平靜而腫脹的面容以及非人性的景象，令人感到該幅畫作的手法，似乎與他的靜物畫面處理沒有什麼不同，尤其類似他一九七二年所作的<水果籃>。

<戰爭>這幅作品的創作靈感，據稱是來自一九七三年的以阿戰爭，同時該作品也被人拿來與加西亞‧馬蓋茲(Garcia Marquez)一九七五年所作《主教的秋天》小說相比美，因爲兩者均是在描述哥倫比亞曾經歷過的無人性暴力蹂躪情景。不過波特羅並不是一位政治藝術家，這與賈可波‧保吉斯致力政治主張是全然不能相比較的，波特羅只是利用這類題材做爲他探討美學問題的出發點，或是以之來玩弄早期大師們的主題與風格，而並不是想要去譴責政治事件。

反過來說，觀者也不應該忽略波特羅仍然有能力，去揭露拉丁美洲人民的真實期望，只是他所描繪拉丁美洲生活的典型代表，剛好是一般外國人所預期的想法，這正如他曾經所說過的，拉丁美洲可以說是今天世界上仍然保有神話的少數幾個地區之一。

里約熱內盧的新實體藝術

——企圖治癒西方文化身心分裂的傷口

　　近年來，許多美術館所舉辦的拉丁美洲藝術專題展中，巴西藝術家希里奧‧歐提西卡(Helio Oiticica)與莉吉雅‧克拉克(Lygia Clark)的早期作品，從不會被遺漏而被視爲是具代表性的展品。以傳統的定義言，他倆的早期作品極易被人當成藝術展示品，而自然被列入此類專題展覽內容之一，不過觀眾也因爲此種看法而往往忽略了他們思想內涵中博大精深的一面。

　　當他們的作品在「拉丁美洲」的旗幟下出現時，觀眾很可能忽視了他們作品所表達的普遍性，他們的根源的確來自現代巴西的文化現實，他們所述說的也都是有關巴西大眾的問題。標籤的作用可說是因人而異，像蒙德里安與馬勒維奇的現代藝術，就不會被人限定爲屬於荷蘭或是俄國的藝術，但是拉丁美洲的現代藝術，卻仍然被歐美人士訂上地域性的標識，他們經常被人不公平地視爲「混雜地方傳統與現代烏托邦的國際過境客」。

　　觀眾顯然也忽略了他們作品中所包含的實驗性與創新性，像莉吉雅‧克拉克在她生命終結之前，就懷疑她自己是否應該被人稱爲藝術家，她寧可稱自己爲「探索者」，尤其是她最後幾年的實際作爲的確如是。我們應該尊重歐提西卡與克拉克他們作品的公開性與可接近性（他們自己在進行創作時，經常都是以一種遊戲與好玩的態度來對待），而不應該將他們的創作歸類到他們所不同意的藝術類別中去。

將創作視爲活生生的有機體

　　歐提西卡與克拉克均是成立於一九五九年里約熱內盧「新實體藝術」(Neo-Concretist)的創始會員，當該社團解散後，他們即不再有共同發表作品的場所，而分道揚鑣。不過他們私底下仍是好朋友並相互愛慕著

莉吉雅‧克拉克,〈曼陀羅〉,1969,身體藝術

莉吉雅‧克拉克,〈橡皮蛆〉,1964,橡皮
142×43cm,里約熱內盧現代美術館收藏

對方的作品,這似乎是有一種互補的作用,正如克拉克解釋他們的藝術
關係時所稱:他們有如一隻手套,歐提西卡是手套的外面部分,與外在
世界密切關聯著,而克拉克則是手套的內面部分,當手穿進手套時,他
倆即開始共生共存。

　克拉克與歐提西卡的作品自始至終就非常吸引人,他倆的早期作品,
深受歐洲前衛派先驅尤其是蒙德里安的影響,風格清晰而果斷,那絕不
模仿別人,也不是只在國際表現語言上面附加一些地方色彩而已。他們
每一個人的作品均起於他們個人對歐洲前衛藝術內在演變的深刻瞭解,
並以自己的判斷來從事創作。歐提西卡曾參考過流行於一九五○年代及
一九六○年代巴西文化中的構成主義風格,當時這種樂觀的現代主義表
現風格,正伴隨著現代建築運動、巴西利亞的新城建設計劃、實體詩運
動、聖保羅早期的雙年展,以及新電影的出現。不過他們還是以依屬於
里約熱內盧的新實體藝術集團,來區別他們與聖保羅構成主義集團的不

同，他們曾批評稱，後者近似殖民主義風味，只是將經由瑞士藝術家馬克斯・比爾(Max Bill)所傳進來的觀念，勉強套用到巴西的環境；同時新實體主義者也批評後者為過度理性化的抽象結構。簡言之，他們認為藝術創作應該視同活生生的有機體才是。

觀者直接參與行動使作品得以完成

克拉克後來也表示，他開始時雖然是以幾何造形來表達，但是所追求的仍然是有機體的空間，人們可以藉此進入繪畫之中，這正是她早期作品產生的直觀元素；在非常純粹而精確的幾何抽象中，出現有機體的空間。在她一九五八年所作<蛋>中，人們可以超越圖畫上的正方形，而感覺到一個內在的黑暗的虛無空間存在；在一九六○年所作的絞鍊金屬雕塑<機器動物>中，也可以查覺到此種內在空間的存在，在這件作品中，幾何形、生命律動及自然所組合的理性圖式與參觀者的身體，首次做了三方面的互動反應；<機器動物>是一件不需要支撐物的雕塑作品。然而在一九六四年的<走>以及一九六六年的<空氣與石塊>與<跟我一起呼吸>等作品中，展品之能讓人感覺到其存在，均必須經由每一名觀者的直接行動才得以完成，如果觀者不參與則該作品就毫無存在的意義了。

在歐提西卡的藝術演變中也出現過相同的推動力，明顯的例子如：一九五八年的<假設圖式>，一九五九年的<空間浮雕>，一九六○年的<核心>，一九六四年的<流星玻璃>，以及一九六五年的<典範>等作品均是。在這些創作中，色彩佔了主要的角色，不過在克拉克的作品中，色彩卻居於次要的地位，歐提西卡企圖超越色彩的交置組合，讓觀者相對地去發現色彩的原始狀態與其核心潛能，這也就是說讓色彩去創造自己的結構。

不管是經由像蒙德里安及馬勒維奇等藝術家般，以自己的歷史與環境等深刻體驗的影響來瞭解，或是經由對新造形主義(Neo-Plasticism)與至上主義(Suprematism)代表作品的輔助經驗，來予以綜合與實體化，克拉克與歐提西卡均是這樣子接觸到了藝術的原點。就歐提西卡來說，在蒙德里安造形革新背後的內在含意，即是指從生命與生活的條件之中獲致解放，他在解釋馬勒維奇一九一八年的早期作品<至上主義構成：白上白>時，以一種不尋常的方式稱，那是造形藝術解脫本身的基本要求，並

使自身變成白色的皮膚－身體－空氣時，所必然發生的狀態，他並稱，朝向絕對造形主義與至上主義的驅策力，也正是邁向生命的動力，這些動力將引導我們去嘗試，以自己身體做為對生命的第一次探測。

身體上的詩學，為人身不可分割之部分

歐提西卡與克拉克在一九六六年所合作創造的<手之對話>，如果與馬克斯・比爾一九五三年所作的<無終結的絲帶>相比較，前者顯得較具彈性，而刺激有趣，後者則如同製作了一座沉重的花崗岩紀念碑。克拉克在創作她的橡皮食物時，預言美國藝術家理查・塞拉(Richard Serra)一九六七年所作的橡皮製伊斯曼作品，將會改變現代雕塑的發展方向，而巴西藝術家的作品予人的感覺，卻是另一種不同軌跡的面貌發展，他們所強調的是身體與觀者的參與。

提到巴西及其他拉丁美洲國家藝術家作品中有關身體的主題，那必然是一項重大的題材，在對身體的態度上，也顯然在西方文化與本土印弟安文化或是與移殖來的非洲文化交流中，成為歷史上長期緊張的一部分，其緊張的程度，自殖民時期以來在拉丁美洲因地區發展的不同而有所差別。在融合的過程中，巴西的知識分子創造了一種稱之為「食人族」的引喻，來暗示經不同文化價值的衝闖匯集，而產生出全然嶄新的結合物，他們對這種理念做出迴響，是相當自然的。比方說，在歐提西卡所作的<巴蘭哥海角>，他堅稱，身體不僅變成了作品的支持物，同時必然也應該是整體的結合，即作品中的身體與身體中的作品，相互融合為一。

這種新結合物的產生，對歐提西卡與克拉克的作品至關重要，不過他們通常是不會提到文化的特殊性，而將之視為藝術的普遍發展以及當代哲學與心理學上所遭遇的窘困課題來討論。像克拉克的早期作品中，平面死亡的概念，也包括了具體的、心理的及哲學的含意，平面即是在我們身外所形成的詩學，同時我們也瞭解到，必須藉由我們自己的身體才得以結合這種詩學，此乃我們人身所不可分割的一部分。克拉克認為，這個重新再結合，已經分化了上帝與藝術家的神話宗旨，而被當成是在我們身體之外去進行精神與創造的方案。至於「在我們自己身上結合詩學，並當做我們人身所不可分割的一部分」，其含意即指將我們所有的

結構組織，重新回到感性的身體上：其中包括了自我們的五個感官分離，到重回我們「異類」的概念，乃至重返我們的語言、交通、建築以及整個的環境。

小命題與大命題關係引喻宇宙

　　上面所提到的都是有關克拉克與歐提西卡所共同關心的問題，現在我們再談一談他們相異之處。以克拉克的引喻來說，所謂手套之外與手套之內，其要傳達的又是什麼呢？他們均對自己的作品進行壯觀的陳述，他們所追求的策略，同樣是二元策略，知覺層面上的基本原素，身體與大地，以及觀念上的高度詭辯。以克拉克的話來說，即指歐提西卡究竟用什麼來與外在世界聯繫？

　　歐提西卡的繪畫逐漸自聖像式的傳統釋放出來，他尋求轉變固定被動的平面，將所要描述的對象轉化為活生生的元素。為了將此手法能與他所探求的內在色彩核心潛能結合在一起，他於一九六〇年代初期即開始著手建立他的三個一般性「命題」，以提供他以後作品的結構性基礎，這可以說是相當輝煌的觀念化創作過程，許多枝枝節節的細節很難概括地總結說明。諸如<流星玻璃>，是以箱子與玻璃容器盛滿色彩，有如一團團發光的色素；<滲透>是以小屋或迷宮讓人進入其深處，憑自己的知覺去探索感覺；而<典範>乃是指一種心靈狀態，通常是利用披肩及其他遮蓋物等造形，以穿著摺疊及舞蹈的方式予以具體化表現。在感覺上，每一個命題均依屬於較大命題的容器空間，因為每一命題均表達了宇宙變動的一個部分，其幅度可以小至伸手可及的空間，大至建築性的大環境，無論是隨心設立的物品或是簡單指定的代用品，每一件均可輕易任人穿越，其造形也美得令人陶醉。其命題均具有宇宙的引喻，以他的<流星玻璃>為例，即給非常地域性而引不起人注意的東西帶來了新的潛力：燒油的罐頭用在里約熱內盧的夜晚，就變成即興的路燈，象徵著生命的虛幻無常；其他如建築工人的石製手推車，盛蛋的鐵絲籃子均有類似含意。

　　<巴蘭哥海角>是歐提西卡最具原創性的作品，它是數項具有實體主義精神的並立組合：諸如一幅結合了「支撐」與「行動」的繪畫作品；以

希里奧‧歐提西卡，〈核子 NO1〉，1960，上色木板，
鏡子，52×36×36cm，實體藝術

希里奧‧歐提西卡，〈流星玻璃 NO5〉
，1965，實體藝術

詩意的手法將許多日常無何價值的元素予以重複使用；里約熱內盧的違
章建築予以抽象化；性感的嘗試者；以及大眾發言工具等，然而儘管以
如此廣範的定義也無法全然傳達出他描述〈巴蘭哥海角〉的手法，那並非
是一個物品的名稱，而卻是在探索生活的處境，以及行為的意圖設計。

歐提西卡關注生活處境與悠閒創作

在思考歐提西卡的廣範作品時，「生活的處境」是一個引人注意的片
語，個人的經驗經常滋養出歐提西卡的觀念，而觀念也會促發他去嘗試
某些經驗，在他這種非傳統的藝術生涯中，他儘量遠避藝術市場，而以
其他的謀生方式來支持他的生活，他通常是藉由無數的協助與友誼來實
現他的創作。他的遺產就是一套複雜的檔案資料，經由他小心地分門別
類予以次序化處理，其中包括物品、計劃、文本、筆記本、書信、日記、
影片、照片、幻燈片以及錄音帶等，在他的遺產中書寫與口語佔了主要
的部分，而實際上，隨著他生命的進展，每一項活動均以漸進周詳的方
式，賦予其他活動更多的含意。

一九六九年歐提西卡首次在倫敦的懷特查伯美術館，展現他的〈伊登〉

作品，所有參與成員都成爲他「心靈安頓」的元素，他將之稱爲「實驗的校園」，那是一處感覺：行動、造物以及形成自己內在宇宙的神祕之地，當他的作品與感知及意象聯想在一起時，其創作即變成一處單純的場所，一處充滿個人幻想而引人同感的虛幻空間。這正反映出歐提西卡的一貫理念，他認爲藝術家的作品應該創造出一個能夠引發觀者自身創意的文本來，而且這還是在一種沒有壓力的輕鬆安適的狀態之下進行而全面的再生產，還具有容納吸收不同地區文化的潛能。因此創造的行爲實較客觀的物體更爲重要，因爲在藝術創作進行中，其過程已經同化了創作客體，而將物體的功效轉化爲一種行動了。

克拉克從心理治療過程中進行創作

克拉克的內向創作，顯然與歐提西卡的外向創作成明顯的對比，在克拉克作品演變中，每一步驟似乎都代表著自外在世界向內移動一步，對那些精神上不一致的東西更多了一些闡釋，每一個移動均展現了她作品中的轉變，以及她文本中概念的轉化。換句話說，她持續地依照實驗的手段來尋找觀眾，正像她設定命題時運用的方法一樣，她的金屬<機器動物>面對畫廊的觀眾，就如同可以操作的獨立物品，而<空氣與石塊>，<跟我一起呼吸>，與<走>，也都是可由人自己運作的作品，且具有內心感應的效果。

一九六七年克拉克製作了一系列<感官頭罩>，這是由眼鏡、耳罩及口罩所組合，予人一種結合聲音與嗅覺的視覺感應。對一名視覺藝術家言，克拉克已逐步加強視覺的感應到相當明顯的地步，同時他還開始創作一系列的<對話>。他有時是以套裝形式來表現，像一九六七年的<我與你穿衣、身體、穿衣>，是由一男一女蒙上眼睛進行表演，他們以觸覺在洞穴中找尋對方，形而上地暗示著他們自己的性別。在她一九六九年所作的<曼陀羅>，則是將觀者自己的腰與膝蓋套上彈性的束縛網，而束縛網由他人來控制，他人的動作自然會敏感地影響到自己。

一九六〇年代末期當克拉克在巴黎大學任教時，她有一個固定的班底供她創作，可使起首到反饋的交互回應過程深化。在她一系列<身體的鄉愁>作品中，企圖從交往的過程中重新發現性慾，此後克拉克再度擺脫外

希里奧·歐提西卡,
<白色穿越紅色>,
1958,油彩,
51×60cm

莉吉雅·克拉克,<機器動物II>,
1962,鋁片,55×65cm

莉吉雅·克拉克,<機器動物 I >,1962
,鋁片,55×65cm

在的動作，如手勢、肌肉及機械化關係，而朝向更內在的探索，這些經驗對那些參與者來說，有時令人欣悅，有時又令人極度困擾。像一九七三年的<食人族>，被蒙住眼睛的人們坐在一個圓圈中，並吃著取自他人口袋的水果，這些橫臥著的人感覺好像已進入別人的身體中似的。在她一九七三年所作的<食人族的口水>，從一群人口中吐出棉花線，而至另一位橫臥著的人身上，似乎具有人們相互交換內心感應的效果，不過，一個人嘔吐出來的東西，再由其他的人吞食進去，可真不是一件愉快的經驗。

在克拉克自巴黎返回里約熱內盧後，她的觀眾又再改變了，如今是一對一的個人，這不是在公眾場所或是公共空間表演，而是在她自己的工作室中進行，內容也由表演與體驗轉變為接受心理診斷與治療，她創作如同一名心理治療醫師，她尤其喜歡與遭受心理困擾的人們一起工作。這種創作的轉移，已準備多年，她不僅想要體驗一下心理分析病人，還企圖觀察一下人們在無言的狀態下如何受到她作品的影響，有時使病人恢復舊時記憶，可以讓他重新回到早年的生活情狀。在她的治療過程中，她會給病人一些有關的物品道具，諸如輕或重的棉被、氣袋、貝殼，以及其他或軟或硬的材料，再配上她自己的接觸，言語或是以管子吹氣做為輔助，她詳細地記錄了每一個人的反應情形。

這顯然正像她早年呼籲觀者參與的理念所言，客體並沒有自己的身分認同，其定義的決定主要來自其與主體之間的幻想關係，如今她在心理治療中仔細地予以付諸實現。對病人而言，這些客體經常形而上地變成了成人身體器官的一部分，這些器官很可能早在他們兒童時期，即被挪用過或接觸過，在構成自我的象徵演變過程中，無論高興或是不高興，某些痛苦的事件似乎曾經襲擊過病人，在克拉克所完成約八年的治療作品中，她發覺到越是困擾的病人，對她的實驗結果越有幫助。

統一自我與現象世界頗具東方精神

克拉克與歐提西卡如今都已過世，大家也似乎要將他們的作品存檔歸類於歷史中，不過他們的創作所引發的一些問題，仍然值得大家討論，尤其是巴西在探討他們的作品時，常常喜歡將之限定在既成的媒材如雕

塑及繪畫的範圍中進行，然而他們的作品實際上是非常複雜而包羅萬象，其根源已超越了「第一世界」，也超越了「多元文化」。顯然他們不僅是在探索不確定的材質性，使用即興及廉價的材料，探求藝術成規以外的文本內容，他們的表演儀式與社會本質相關聯；同時還從巴西地方經驗來探討藝術的生命力，如巴西的混雜與貧窮，當然也包含了巴西活潑的民間藝術與知識。

　　無疑地，克拉克與歐提西卡的作品，似乎想要治愈自文藝復興以來西方文化身心分裂的傷口，在克拉克的心理治療中，其美學的語文是將視覺元素與觸覺、聽覺及嗅覺等元素相結合，而進入一種與身心相關聯的有效醫療關係，當然我們不能因而說她已放棄藝術而變成了心理醫療師，畢竟，她是從心理治療中去進行美學的探求。有人或許會問到是否每一名心理醫生都可以進行類似的行為呢？還是克拉克的心理實驗結果是出於她個人的氣質或精神力量？不過這個問題又重新回到藝術的領域中來；他們的作品是一種參與者的實驗過程，其作品的表現並非基於藝術客體，而是基於關係與對話而來。

　　或許這兩位藝術家較少關心美學的問題，而較注意解脫的概念，正如克拉克稱，她的作品乃是一種「生活的準備」，而歐提西卡則是不受所有條件約束的「生活行為」，實際上，歐提西卡想要將周遭之生活與世界相融合的意圖，與印度先驗解脫的神秘理念，有明顯類似之處，這也就是指將「我」與現象世界統一起來。不過，在實行的過程中，他們仍然維持著深度的辯証狀態，或則至少也查覺到某些不可能的矛盾存在，這的確是很難下定義的命題，既無絕對的目標又無最終的結局，重要的還是擁有滿足的心靈與知足的生命，如果能達到這樣的境界，此生也足夠了。

加勒比海的守護神

——維夫瑞多·林（林飛龍）是拉丁美洲的 畢卡索

　　藝術史的大部分，都是在談以歐洲爲主線的演變故事，那可以說是一座「西方製造」的美學工程，如今要解構這項大工程，特別是對拉丁美洲而言，似乎變得越來越急迫了。其目的即是爲了要尋求在對話、雜交與轉化的基礎上，去進行分權、整合、文本化與多元科際的論述，以便

維夫瑞多．林，
〈馬倫波，十字路神〉
，1943，
油彩，158×125cm

台北市１００重慶南路一段１４７號６樓

藝術家雜誌社　收

市

縣　鄉鎮

姓名：

　　市區

　　　　路

街

電話：

段

巷

弄

號

樓

人生因藝術而豐富，藝術因人生而發光

藝術家書友回函卡

感謝您購買本書，這一小張回函卡將建立起您與本社之間的橋樑。您的意見是本社未來出版更多好書的參考，及提供您最新出版資訊和各項服務的依據。為了加強對您的服務，請將此卡傳真（02）3317096・3932012 或郵寄擲回本社（免貼郵票）。

您購買的書名：_____ 叢書代碼：_____

購買書店：_____ 市（縣）_____ 書店

姓名：_____ 性別：1.□男 2.□女

年齡： 1.□20歲以下 2.□20歲～25歲 3.□25歲～30歲
　　　 4.□30歲～35歲 5.□35歲～50歲 6.□50歲以上

學歷： 1.□高中以下（含高中） 2.□大專 3.□大專以上

職業： 1.□學生 2.□資訊業 3.□工 4.□商 5.□服務業
　　　 6.□軍警公教 7.□自由業 8.□其它

您從何處得知本書：
　　　 1.□逛書店 2.□報紙雜誌報導 3.□廣告書訊
　　　 4.□親友介紹 5.□其它

購買理由：
　　　 1.□作者知名度 2.□封面吸引 3.□價格合理
　　　 4.□書名吸引 5.□朋友推薦 6.□其它

對本書意見（請填代號1.滿意 2.尚可 3.再改進）
內容 _____ 封面 _____ 編排 _____ 紙張印刷 _____
建議：_____

您對本社叢書：1.□經常買 2.□偶而買 3.□初次購買

您是藝術家雜誌：
1.□目前訂戶 2.□曾經訂戶 3.□曾零買 4.□非讀者

您希望本社能出版哪一類的美術書籍？
請列舉：

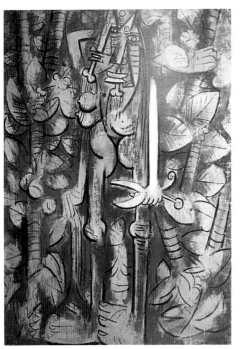

維夫瑞多・林，〈叢林〉，1943，蛋彩，
192×130cm

維夫瑞多・林，〈婚禮〉，1942，蛋彩，
192×124cm

在藝術史的創造過程中，使美學的闡釋功能與其含意的瞭解，能在各種
不同的文化體系之間，得以公開化處理。

拉丁美洲藝術應由自身觀點來解讀

　　維夫瑞多・林(Wifredo Lam)可以算是拉丁美洲現代派藝術家中最具代
表性的典型人物，我們現在就以此論述原則來解釋這位非洲裔拉丁美洲
藝術家的作品，或許我們還可將之引申為，從拉丁美洲的觀點來解讀拉
丁美洲的現代藝術，這樣的分析也未嘗不可！

　　我們不擬將這位古巴畫家的作品視為超現實主義的產品，也不準備以
現代藝術所稱的原始非洲或是非洲裔美洲人的元素來陳述，而是把他的
作品當做是古巴與加勒比海文化的結晶，並進而將林視為當代第三世界
獻身現代藝術的開山祖師人物。這可不是一項「異類」的閱讀，而是一

種觀念的革新。林的文化背景儘管被人稱是受到西方前衛藝術的影響，但是他的個人才華還是被世人肯定的，如今換一個角度來談問題，著眼的已不再是超現實主義中的文化因素，而是將之轉移由前衛文化媒介本身來表述，這也正是林稱自己為「特洛伊木馬」的主要含意所在。

以這樣一個新的角度來討論林，並不表示我們否認了他的學院訓練以及他所受到畢卡索與超現實派的影響，當然這也不意味著，我們要將他排除於現代派運動之外。雖然在任何文化交流關係中，「誰吃了誰？」的爭論無法說得確切，然而在交流的過程中，事實上仍然是取與受的問題，許多人類學家均認為，既使對外國文化予以吸收者，也往往會以積極主動的立場，對新文化進行挑選與適應，俾使之朝不同的方向發展，像巴西的現代主義開拓者即是典型的例證，他們早在一九二八年就提倡對不同文化進行精選吸收的「殘食主義」（Cannibalism）。

顯然要處理這些問題所遭遇的困難相當多，對抗排擠與漠視時，總是會被人注上標籤。西方文化中心具有龐大的實力去具體地對付異議，儘管後現代社會在中心與邊緣，以及盟主與附屬的對抗中，引進來龐雜的區別分類，不過仍然是由中心來支配，而再現了他們的主導權。西方中心以「相對主義」（Relativism）為掩護，用其有利的地位來排擠威脅邊緣，並以整合的手段剝奪了反對勢力的功能，而後現代社會對異類的興趣，又再次回到歐洲中心論者的立場，這也就是支配者對被支配者的動機。所謂的「異類」指的總是第三世界或拉丁美洲，這種情勢引起了新的危機，拉丁美洲很可能在企圖滿足西方新異國情調主義（Neo-Exoticism）時，一不小心即使自己立於「異類」的位置上。因此，我們如果以後殖民社會來代替後現代社會，一個不可避免的挑戰即是，在解構歐洲中心文化過程中，如何在不會喪失自己的當代行動能力情況下，使主導的文化轉變成為對自己有利。

國際文化多元趨向挑戰正統西方文化

林作品中所暗示的多元文化對話，可以說是解釋拉丁美洲種族多樣性可資利用的代表例證，拉丁美洲人出生時即是混血後裔，雖然他們也已適應了這種非西方的背景因素，不過仍然被認為是西方大樹的一部分，

歐洲文化根植於他們的傳統之中，對他們來說，並非外來文化，然而在非洲或是亞洲，當地的文化則如同國家一樣，被他們的古老傳統文化以及強加諸於身的殖民主義文化所分割。像林可以在他所熟悉的傳統之中，以學院派、立體派或是超現實派的風格作畫，他的貢獻即在於他致力了品質方面的轉變，而將他的藝術建立在古巴文化中活生生的非洲傳承元素上，他的作品或多或少已再現了加勒比海文化的多元特質。他從非西方的角度來建構不一樣的身份認同，為拉丁美洲本土認同問題提出了豐富的回應，這在西方歐美世界充滿模仿與排他性，世界民族的烏托邦理想，以及迷失於混亂的虛無主義處境中，是找不到的。

　　林的這種轉變，也可以說是對新表述面向的回應，在從邊緣走向中心的過程中，前人已不再是傳統的主要來源，如今則趨向於國際文化多焦點與多種族的中心化解構，這種新發展助長了大家放棄再以西方藝術的統合論與目的論為藝術史典範。

　　令人驚異的是，藝評家與藝術史家居然未能看出，林才是第一位正式提供非洲裔美洲人見解的藝術家。林的這段史實是不沒滅的里程碑，也是他的基本成就，實際上要比大家所公認他對超現實派、立體派、抽象表現派或是現代派所進行美洲化變革的貢獻，來得更重要些。

　　此外，林給現代主義帶來了嶄新的內涵，擴大了其範圍，同時在他後來發展的演變中，並未與現代主義相矛盾，其實他是以挪用、再使用、應變與闡釋的手法來處理現代主義，就以此層面而言，他可以稱得上是，向西方一元論提出非正統挑戰的先驅者，他這種藉由再調整而非對抗的手段，如今已廣為邊緣文化所採用。

畢卡索的黑色轉型期深受林之影響

　　在表達加勒比海特色強烈的現代作品中，我們可發現到某些特有的節奏、色調、線條、著眼與結構，這些特徵的出現很可能來自非洲的傳承根源，深植於其心靈的，並非以風格化的形式為主，而是非洲文化元素的實質呈現。此類文化的表達是經由賦予生命力的自覺性干預，而非通過物質的演化過程，這也就是說，那是經由非洲精神文化的直接介入，其中包括了它的世界觀，價值觀、面向、思想與習慣模式等，進而再延

維夫瑞多・林，
〈天體豎琴〉，1944，
油彩，216×200cm

伸到新文化所認同的造形中。

　　能將非洲文化以本身正確而具決定性的表現因素呈現之藝術家，維夫瑞多・林算是第一位，這是經過相當複雜的演變過程才得以產生的結果。林的父親是中國人，母親是非洲裔古巴人，他成長在他母親的家鄉沙瓜葛蘭德，這無疑對他藝術的發展具有至深的影響，他的教母是聖塔巴芭拉教堂的傳教士，該地區深具非洲裔古巴人色彩，雖然他自己並未投身宗教，卻在成長的過程中與宗教保持接觸，而所住環境又深受非洲傳統

的影響。

在一九二三年當林離開古巴時，並不是前往前衛運動當道的巴黎，而是去具學院氣息的西班牙，他在西班牙接受古典派的正統訓練，並以畫肖像畫來賺取生活費用，在一九二○年代末期，他曾創作了一些具西班牙超現實派趨向的畫作。由於西班牙內戰，他於一九三八年轉來巴黎，在畢卡索的支持下，他變成了一名現代主義者，他自一九三八年到一九四○年間的畫作，雖然多以非洲的面具與幾何造形為基礎，卻讓人想起馬拉加藝術家的風格。不過一般人認為此時期他的表現語言結合了綜合立體派、馬諦斯與克利的特點，當時他也開始對非洲的傳統藝術以及其他原始民族的藝術感到興趣，並成為此類作品的終身收藏家。

在討論到畢卡索與林的藝術相互影響問題時，一般重點都放在畢卡索的「黑色」轉型期，他這段時期的作品非常不同，被人認為是最富超現實派傾向的一批，尤其是一九三七年至三八年，正當他與這位古巴畫家交往期間，從他當時畫作中混合了一些非洲的元素來看，有跡象顯示他曾受到林的影響。畢卡索對非洲藝術的幾何造形甚感興趣，將之做為人類形象的綜合性結構，然而他較具表現藝術色彩的作品卻較少直接參照非洲的幾何造形。

林以超現實派手法表達他的文化世界

至於林則結合了兩種元素，他在演變過程中逐漸引導出個人的表現語言，這均可在他停留法國時的作品中見到，像他一九四○年所作的<肖像>、<男人與女人>與<共棲>，以及一九四一年所作<莫爾加拿>等作品，已出現此種趨向，這個演變無疑地與他交往超現實派畫家，以及他醉心部落文化有密切關聯，他試圖以超現實主義的視覺意象特點，來呈現神話般的魔幻肉身。他之對非洲面具感到興趣，並非將之當做綜合的教材，而是視為凝聚超自然具創意的表現體材，畢竟面具不像其他宗教的造形表現，只將神靈予以具體化，它必須賦予個性與生動的面貌，面具可說是能見可感的實體，而其設計也需要大量的想像力，才能使其神妙的表情獲致獨特的個性。

當林返回古巴時，正當他作品風格演變成熟之際，他所具有的超現實

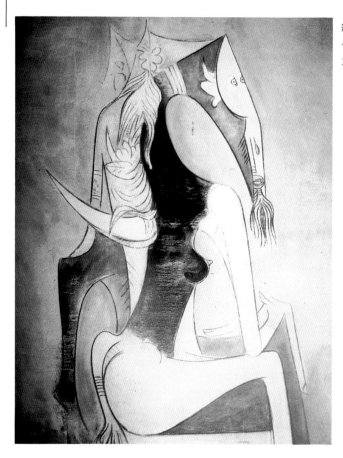

維夫瑞多‧林，
〈吉里溫拿的未婚妻〉，1949，
油彩，118×107cm

主義修養有助於他表達自己的世界，也就是以現代派的手法來表現他的
文化世界，在他一登上古巴即與現實環境相遇，這種手法一觸即發地就
自然灌注於他的作品之中。此種接觸並不是出於對熱帶的驚喜所感受的
結果，而是出於一種歸屬的感情，也就是回到他自己世界的確認，正如
非洲裔詩人愛梅‧西賽（Aime Cesaire）所稱「返回家鄉」的感覺。

　　返回出生之地而能進行再創造，並非每一位藝術家均可辦得到的，而
林卻能在這方面成就了對非洲裔文化典範進行自覺性的新義再造，他在
古巴重新將他的文化世界融入他個人的藝術世界，他此時返鄉正是水到
渠成。林表達他心目中的非洲及原始樣貌，是經由他直接接觸非洲裔古
巴的傳統而來，他畫中的冷靜世界並不是在散播博物館中所期待的夢境
或渴望之情，他作品中尚有大自然的生命內涵，正如卡本提爾（Carpentier）

維夫瑞多‧林，〈叢林〉
1943，油彩
239×229cm，
紐約現代美術館收藏

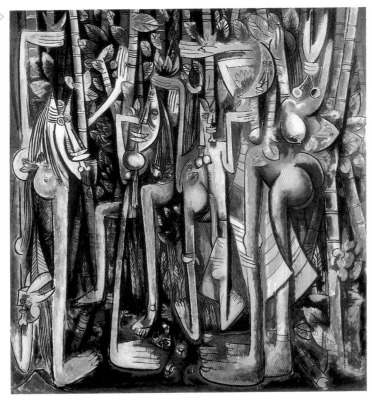

所說的，他乃是將一個固定的世界轉化爲另一個共生、蛻變、自然演化
的世界。這位曾在歐洲受過現代派訓練的加勒比海人，可以說是毫無矛
盾地表達了他的新體驗。

非洲裔拉丁人表達現代藝術的第一人

　　自一九四二年林返回古巴之後，他作品即成爲他個人的表現媒介，也
是以非洲裔拉丁美洲觀點來表達現代藝術的第一次嘗試。他這些以具象
爲主的作品，在造形上有一些改變，雖然啓發自立體派的影響，但已不
再採用分解的造形或是綜合性的簡化處理，而是以傳達加勒比海神話爲
目的，尋求創新。在他的作品中集結了巴洛克式的自然與幻想的元素，
交織成視覺性的象徵內容，其所傳達的訊息，乃是帶有非洲裔古巴傳統

特質的生命統合，其中每一樣東西均相互關聯。這也就是指，包括上帝、神靈、人類、動植物、礦物等所有的萬物，均充滿著神秘的力量而相互依存共生。

由他作品中的整體見解與暗示來看，它融合了恐怖與美麗、富饒與貧瘠、生命力與破壞力，其所具體展現出來的世界，是無法以基督教傳統的善惡與明暗等兩極化觀點來評斷的，他的這種二元論共存觀念，對西方人來說，是既陌生又醉心。林的作品雖然運用的是西方藝術的手法，卻是「原始」的現代宇宙開創論，以加勒比海爲中心的再創世界，那可以說是在敘述世紀的開創、生命的繁衍與宇宙能源的故事，也就是奧提斯（Ortiz）所稱的「活生生的自然」。林曾以西方的繪畫傳統靜物做爲他藝術結構的參考，不過卻經他予以轉化，足見他作品中的世界，暗示的是蛻變的生命與有力的精神面貌，像他一九四四年所作的<靜物的覺醒>，即是此時期的代表作品之一。

林的敘述也與艾里瓜（Eleggua）神有關係，他大部分的作品中均出現此基本意象，艾里瓜喜歡惡作劇，它代表著不確定感，乃變化的表象人物，這與代表穩定與智慧之神的奧魯拉‧依法（Orula-Ifa）正好相反。艾里瓜是門與街口的守護神，負責開啓或關閉所有無法預測的邪惡事物，林繪畫中的突變意識，似乎即在表達一種朝向無法估計的方向改變，也許與此神有某些關聯。因此林的藝術可以說是一種蛻變，具有吸收與滲透性，它本身即是一個善變的根源，也正如他所描述的文化交叉路口。

自然和諧態度爲現代藝術空前創舉

這種新的內涵乃是出自不同的目的與方法運用的結果，它在表達上引進了不同的語言，並未曾創造新語言。畢卡索與許多現代藝術家均曾在非洲的面具與雕塑中找尋靈感，以便對西方藝術的造形進行革新，他們並不諳這些藝術品的內容，也不瞭解其含意與作用。林雖然也是以相同的方式從畢卡索的作品中找到非洲原始藝術，不過他是在超現實主義的驅策之下進行的，而他個人的內心世界卻主宰了這些原始造形。林身爲一名現代派藝術家，已將重心自造形轉移到有關含意上，他這種和諧、自然又自發性的處理態度，可以說是現代藝術的空前創舉。

西方的繪畫因引進了其他文化的原始內容而獲得新生命，然而在致力不同的經驗與前景發展，也將會自然邁向多元面向的轉變，尤其在遭遇後殖民主義的蓬勃發展，更將會面臨到複雜的矛盾局面。林在立體派中注入了新含意，而該畫派運動，當初也只是在形態上參照非洲藝術，卻忽略了其根植於宗教功能中的原有內涵，如果我們把畢卡索的非洲人物與林一九三八年至四○年的古巴人物相比較，可以發現到，前者是幾何形的人物造形，而後者則是神話般的人物實體。當然林並不是要給非洲面具加上新的語意，而是任由其顯露自身原有的含意，他也沒有嚴格地引用特定的面具，而是將有關素材予以某種程度的解構，混合與發展。在不同的文本配置之間，自然會相互激發出新意，這種手法有助於他表達自己的內心世界以及非洲裔美洲人的看法。

儘管林的繪畫經常被人稱，充滿了一組組的象徵造形，不過他並沒有明確的表達符號。他自己也曾說過，他並不想使用確實的象徵語言，他參照非洲裔古巴人的宗教與文化內容，也總是間接的，除了艾里瓜神的雕像之外，他作品中的元素是很難確定身份的來源，既使當他運用艾里瓜神時，也不會明顯地去描述其神力、神祕或儀式空間。有時他作品的標題雖然與某些特定的神與神壇有關係，由於他意在創作而不在敘述，使得作品中的這些神形無法被人認出來。只有在他一九四○年代後期的一些大畫作中，出現過明確的象徵意符，如<永恆的呈現>即其中的代表作品，不過畫作中的具象造形似更接近表現派風格，而他只是企圖藉現代藝術的隱喻方式，來傳達非洲文化的一般神祕感覺。

爲解構西方文化歐洲中心論開啓先河

他這種表現法，可說是根植於加勒比海文化中某些非洲意識的內心呈現，其中包括他們的宗教哲學、世界觀、神話思想以及種族心理等。在他作品中，似乎明顯地展露了堂皇的形式主義與狂野的原始主義之間相互對照情景，比方說，在他一九四三年的一幅墨彩素描中，以畢卡索的古典風格畫成的女人反映在一面鏡中，頗似神話人物的意象，他意圖以這類作品做爲隱喻，用第三世界的觀點來批評西方。同時，他在將非洲意識予以內化及融合的過程中，逐漸吸收了加勒比海的感性與想像力，

並將之帶入他的特別象徵世界中。他毫不吃力地在現代意識中融進了加勒比海的神學思想，此即後來大家所稱的「魔幻寫實主義」（Magic Realism），對拉丁美洲人而言，是非常自然的手法。如今這並不是神話是否存在的問題，而是原始思想神學化過程中的自然傾向，對當代有文化素養的創作者來說，則是指經由神學思想的結構來強調心靈的世界，並藉由當代的問題來反映神話般的現實。

林的畫作也經常攻擊資產階級的美好品味，正如他所說的，他要創造一些幻想人物，讓那些文化剝削者感到驚異困擾。當然這必須以具象的造形才能讓人瞭解，他鍾意某些具侵略性的造形，如刺、角、牙、怪誕的形狀、蛇形以及肢解了的形體。他這種意圖基本上指的是，第三世界攻擊既成的藝術品味，其最終的目的乃是反對西方貴族式的美學，不過，林是以現代派的文本，甚至於還以古典主義來進行，他將面向引導到一種對抗的辯證局面中。像他一九四三年所作〈叢林〉人物所持的剪刀，並非指要與烏托邦世界切斷關係，而是意謂著在現代主義所能容忍的轉變與綜合，藉西方的傳統來創造非西方的空間。他這種模稜兩可與矛盾的表現，如今正是後殖民文化遊戲的一部分，尤其指那些進入權力中心的新移入者，他們雖為西方文化所吸引，卻同時又自中心去進行他們本身的轉變。

他這種具爭論性的綜合，在他某些作品中表現得相當明顯，比方說，他一九四九年至一九六一年的畫作中，許多坐姿女人，由於她們的手臂均以美好的傳統姿態來安置，令人想起古典繪畫，不過這些優雅的女士卻被描繪成帶有面具、尾巴、角、刺等野蠻人的混合體。林顯然是要以這些神話般的人物，來傳達他作品的寓言以及他的美學觀點。

總之，以西方藝術的觀點，特別是對超現實派來說，令他們驚異的異國情調，總是代表原始意義的延伸，而被美學化為「神秘」、「神奇」、「迷夜」、「幽黑」與「魔幻」等字眼。然而這類作品本身並沒有什麼矛盾存在，它只是以藝術家的生命體驗，確認出後殖民過程中的複雜矛盾現象。因此，我們可以說，林與其他拉丁美洲現代主義者，已為西方文化歐洲中心論的可能解構，開啟了一條長遠的道路，而林的出現正似艾里瓜守護神一般，立於文化的交叉路口上。

維夫瑞多・林,〈是我〉,1949,油彩,124×108cm

綜　論

拉丁美洲的魔幻藝術
——歐美國家無法忽略的現代藝術貢獻

　　北美洲的人一直都是以異樣的眼光來看拉丁美洲，他們將拉丁美洲現代主義統稱爲「荒謬藝術」或「魔幻藝術」，並不令人感到奇怪。不過拉丁美洲人對外人將他們的文化貼上「荒謬」、「原始」或「多彩」等標籤，卻相當敏感而在意，他們認爲這些形容詞是用來滿足觀光客對異國情調的好奇，他們尤其憎恨別人認爲：他們是比較粗野而情緒化的民族，說話不經過大腦而又無能力進行理性思考的民族。迄今北美洲人仍然未改使用「荒謬」或「魔幻」的用語，這正如巴西的藝術史家亞拉西‧阿馬瑞（Aracy Amaral）所稱，此字眼之風行，要不是出於當今藝術流行所使然，就是出於這些具優越感的歐美國家濫用詞語。無論是流行時尚或是陳腔濫調，外國觀光客總是抱持「荒謬」與「魔幻」的想法遊訪拉丁美洲，而對那裡的貧窮與獨裁視若無睹，對當地旺盛的都市文化及複雜的殖民歷史也不甚瞭解，歐美人士是站在遙遠的距離，以放大鏡來簡化解讀「魔幻」的含意，將拉丁美洲視爲異類文化來看待。

魔幻寫實與超現實不同

　　然而在拉丁美洲國家，許多當地人士特別是藝術家，卻能接受「荒謬」與「魔幻」的看法，還進而將這種觀念予以發揚光大。實際上，一九四〇年代當魔幻寫實主義（Magic Realism）出現後，拉丁美洲的藝術家即開始以之做爲一種堅定的策略，用來對抗歐洲的大沙文主義。這方面最主要的代表人物，就是古巴名作家亞里喬‧卡本提爾（Alejo Carpentier），他指出了歐洲與新世界現實的基本差異，他還在一篇專文中巧妙地稱他的新觀點爲「神奇的美洲現實」（Marvelous American Reality），卡本提爾認爲「超現實主義」（Surrealism）其神奇之獲致，乃是出於變戲法，將沒有關聯的東西聯結在一起。這也說明了，當安德烈‧馬松（Andre Masson）

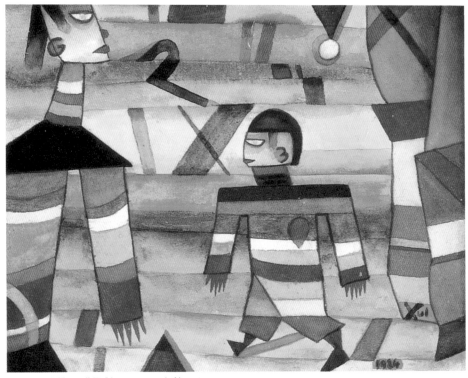

艾克蘇・索拉，〈非配對〉，1924，水彩，28×25cm

路易士・亞札西塔，〈無出口〉，1988，油彩，308×579cm

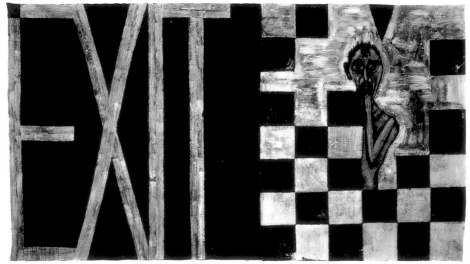

魯飛諾‧塔馬約
〈吠月之狼〉
41.8×53.3cm
私人藏

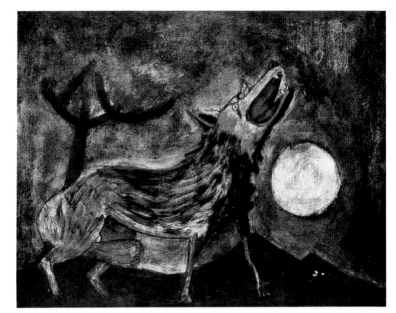

亞曼多‧里維隆，〈馬古托海邊〉，1934，油彩，96×108cm（下圖）

試圖描繪馬丁尼格熱帶叢林時，何以面對這些錯綜複雜的植物，竟令他在畫布前變得無能爲力而不知如何下筆。卡本提爾並在結語中稱，也只有美洲的畫家，像古巴的維夫瑞多·林（Wifredo Lam）才有此能力，爲我們述說熱帶生命的神奇，爲我們的大自然創造出無拘束的造形來。

卡本提爾生動地透露出，經規劃的法國超現實主義，與拉丁美洲天生具來的神奇現實是截然不相同的，而墨西哥的藝術史家依達·羅德里格（Ida Rodriguez）更在她的名作《超現實主義與魔幻藝術》書中強調稱，早在一九三〇年代，墨西哥的文化環境就已經與法國的超現實主義格格不入，同時她還指出，拉丁美洲文化中對生命的神奇看法與自我本能等特質，其本身就已經包含了歐洲超現實主義的所有特徵與可能性，如果用簡單明確的字眼來標示這種基本特點，「魔幻」可以說是再恰當不過了。

《拉丁美洲現代文化》的作者，文學史家吉恩·法蘭哥（Jean Franco）也明白地表示，拉丁美洲文化是根據對魔幻與荒謬之瞭解而存在，這種瞭解其本身即具有寬廣的內涵，與他們的日常生活息息相關，也與他們的宗教、社會及政治問題關係密切。西方人將每天的生活予以常規化，依賴理性的假定與機械化甚深，而脫離了大自然及人類行爲的天性本能，使得他們的確需要荒謬一下，現代人的荒謬，並不是經由具有全世界觀點一致的傳統社區生活體驗而來，而是每一位個體運用古老的信念，以自我解放的途徑體驗得來的。魔幻寫實及拉丁美洲的神奇，如今正容許古老的信仰與現代的信念一起共存，這種意象與夢幻正可以彌補西方人掩飾恐懼、不公平及吹毛求疵的假正經。終歸而言，荒謬對拉丁美洲人而言，可以說是一種顛覆概念，因爲它質疑「現實」的本質，這對如此眾多的人口遭遇到身體的壓迫與心理的恐懼，荒謬正可以做爲一種逃避，甚至於當成一種挑戰。

荒謬深藏於日常生活經驗中

卡本提爾爲拉丁美洲神奇所做的熱烈辯護，其論點主要還是基於另一種基本環境因素，由於他們的地理位置相當孤立，使得早期拉丁美洲的藝術家們認爲，向歐洲學習對他們的發展至關重要，幾乎可以說絕大多

數的拉丁美洲藝術家均有過遠走他鄉的經驗，這是他們與歐洲前衛運動接觸的公認手段，同時還可以藉此機會獲取國際認同及財源支持，這種機會，在那些毫無藝術購買力與無能觀賞歐式品味的國家中，是不大可能出現的。

然而出國旅行也有其相當矛盾的一面，既使在今天，拉丁美洲的藝術家們居住在國外遠比蹲在國內，更能覺察到他們家鄉的本質與優點，不過這一點對早期的許多現代主義藝術家來說，的確是真實的，當他們返回祖國時，即會湧現新的看法，他們飢渴地想要全面深入地瞭解所日夜思念的故鄉環境。像迪艾哥‧里維拉，在他停留歐洲十五年研習塞尚立派風格後，於一九二一年重回墨西哥，並在一九二○年代遊遍所有墨西哥，他以一種嶄新的眼光來看家鄉的動植物，並深入瞭解墨西哥古代及現代各時期的社會歷史以及不同地區的人文地理，這些見解遂變成了他後來八年持續的壁畫創作之理念根據，一般也公認，這一系列的作品是他多變的人生中最好的代表作。同樣情況，維夫瑞多‧林也在巴黎與馬德里停留十七年之後，於一九四一年重返古巴，並重新發現他那非洲桑特里亞的族裔傳承以及馬丁尼格熱帶雨林的潛在力量。

今天在拉丁美洲的想像世界及似是而非的事物中，魔幻與高科技可以同時並存，正因為低度開發與消費主義可以並存，現實也就不只是可與荒謬想像連結在一起，現實還可以利用做為美學啟蒙的材料。尤其在拉丁美洲的文學中，對荒謬的運用極為純熟，像阿根廷的喬治‧路易士‧保吉斯（Jorge Luis Borges）在他的著作中，就對現實的本質提出質疑，而新一代的加西亞‧馬蓋茲（Gabriel Garcia Marquez），則將寓言式的荒謬潛藏在他故鄉哥倫比亞的奇特現實中。同樣的情況也發生在智利的依薩貝爾，阿燕德（Isabel Allende）身上，她的新書《幽靈之家》，即將魔幻、巫術、民間傳奇及當代都市生活，與歷史、社會及政治相融合在一起，阿燕德的叔父薩爾瓦多‧阿燕德（Salvador Allende）曾是智利的總統，後來慘遭謀殺，她通過隱喻的內容創造出一種凡人的文化，文中的國家及其歷史人物均為人所未聞，但是這些人物的清晰描述，卻是與荒謬的暗示相結合，而使得這本小說讓人感到是根植於拉丁美洲的日常生活經驗之中。

賈可波・保吉斯，〈紅地毯會議〉，1973，
壓克力，150×150cm，
墨西哥市現代美術館收藏

荷西・加馬瑞，〈五百年後〉，1986，油彩，
150×150cm（右頁圖）

亞伯托・吉隆尼亞，
〈滿身束縛的女王〉，1973，
混合媒材，211×109cm

魔幻藝術的例外情形

　　這種荒謬的概念，曾在一九八八年印第安拿波里美術館所舉行的「拉丁美洲的魔幻藝術」大展中，表露無遺，該項展覽的總策劃霍里戴（Holliday Day）在展覽說帖中稱：「魔幻藝術的特點就是交錯並置，扭曲或是合併形象與素材，如此可藉與我們正常預期相矛盾的造形及圖像，來延伸其經驗……，魔幻的因子可以包含在任何一種風格形式中，甚至於幾何造形的藝術也同樣可以包括在內」，顯然地，為了包容如此遼闊的地緣與歷史框架，霍里戴也就不得不將魔幻的定義做廣泛的解釋了。

　　這項涵蓋了自一九二○年到現在拉丁美洲現代主義整個歷史演變的大
展，基本上是以拉丁美洲的觀點來展示，當然也有些例外情形，已超出
了展覽所定義的魔幻範圍之外，比方說，委內瑞拉的畫家亞曼多·里維
隆（Armando Reveron）的作品，如果以魔幻的定義來解釋，就文不對題了，
儘管他的生活方式相當古怪，又使用想像的道具做爲創作素材，但是他
的畫作並不屬於魔幻之類。里維隆曾經是印象派的追隨者，如今的作品
有一些象徵主義的味道，他曾經脫離人群，將自己流放到委內瑞拉的一
個海邊小村落中隱居起來，他描繪了一些叢林中枯萎的生命，而由他晚
期所作的奇特玩具發展出來的諷世畫作，並不能將之完全歸類於魔幻的
風格中來。同樣地，烏拉圭的構成主義大師托瑞斯·加西亞（Joaquin Torres
Garcia）也不能歸類爲「荒謬」。雖然他作品中的主題曾受到前哥倫比亞
文化的影響，但是他的畫作及雕刻作品，似乎比畢卡索更接近非洲的立
體派造形風格。

對現代主義的三個時期反應

　　一般藝術史家把拉丁美洲現代主義發展概分爲三個時期：（一）.一九
二○年代至一九四○年代早期的現代主義，這個時期的藝術家均具有保
守的學院派水準，並致力探討他們印第安與非洲文化的根源，不過都堅
定地認同美洲的新環境，並注意表達新土地的獨特氣質；（二）.一九六
○年代至一九七○年代較具大同思想的新一代藝術家，這個時期顯示了
拉丁美洲經濟的現代化以及都市化的急速發展，不少歐洲藝術家的移入
也帶來相當大的影響，他們紛紛對戰後的拉丁美洲國家提出社會、心理
及政治價值觀的質問；（三）.一九八○年代以後的當代藝術家，他們分
成正反二派，各自支持與反對逐漸流行的大都會價值觀與輸入的消費主
義文化。至於一九四○年代與一九五○年代的拉丁美洲藝術家較不受人
注意，主要原因是因爲這個時期正逢戰後工業化過程，當時流行的具象
詩及幾何抽象風格，與魔幻藝術的觀點相去甚遠所致。

　　在這三個主要發展時期中，藝術史家較常注意的問題諸如：拉丁美洲
藝術家對來自歐洲及美國的文化與政治影響，如何回應；拉丁美洲藝術
家對所謂的原始藝術看法如何；天主教在形成拉丁美洲文化過程中所佔

有的角色；殖民地時代所遺留下來的具體影響；藝術家對政治壓迫及逐漸成長的社會意識，所產生的反應；以及拉丁美洲被隔絕於第一世界之外，在地緣與心理上的孤立情形。這些問題過去一直被北美洲的藝術史家所忽略，現在似乎已有所改變，尤其是後現代主義盛行的今天，大家開始留心到現代主義演變過程中，歐洲、北美洲與拉丁美洲之間相互交流影響的真實情況。

二〇年代的大師級人物

　　拉丁美洲現代主義藝術家，早期除了墨西哥的迪艾哥‧里維拉較受到世人注意外，其他像智利的羅伯多‧馬塔(Roberto Matta)、古巴的威福瑞多‧林，以及墨西哥的魯飛諾‧塔馬約(Rufino Tamayo)與芙麗達‧卡蘿均為大家所熟知。還有幾位也日益受到藝壇的注目，像阿根廷的艾克蘇‧索拉(Alejandro Xul Solar)，他的小幅精緻水彩畫，雖然畫的是一些立體派風格的黃教人物，不過卻頗具他個人的夢幻內容，他還畫了一些類似克利式的水彩畫，像一九二〇年代的<非配對>及<另類碼頭>乃是他對布諾宜艾瑞斯市大都會生活的奇特感受，正像許多其他阿根廷人一樣，他是義大利人及德國人的混血後裔，於一九一六年把名字由蘇茲‧索拉里(Schultz Solari)改為艾克蘇‧索拉，西班牙語即陽光的意思，在一九二〇年代，他曾是阿根廷前衛藝術運動最積極活動也最具影響力的人物之一。

　　然而在早期拉丁美洲現代主義藝術家中，巴西的塔西拉‧亞瑪瑞(Tarsila do Amaral)也許最近較引起北美洲人的注意，她畫作上明亮的色彩，簡化而誇張的人物造形，具有熱帶象徵風味及非洲與印第安的文化傳承，可以說是結合了土生的原始主義及歐洲的前衛造形，而建立起巴西的現代風格，她在一九二八年所作<阿巴波奴>(Abaporu)已成為文化哲學的一種圖像隱喻，被大家稱之為「同類相食」(Antropofagia)，後來被她的詩人丈夫奧斯瓦德‧安德瑞(Oswald do Andrade)進一步闡釋，依安德瑞的解釋，此語即是指吞食歐洲的藝術與文化，吸收其有用的精華，而排絕那些像天主教及佛洛依德所稱的原罪等無益的部分，這些正是巴西知識分子藉以尋求建立起自己的文化定義，但是這種自我文化認

同卻橫遭到他們的殖民帝國所否定。從「同類相食」文化上言，此類運動可與同時期在墨西哥、中美洲及安迪斯地區國家的社會現實主義，所標榜的本土化運動相比美。

魔幻藝術的全盛時期

一九六○年代時期崛起的拉丁美洲藝術家，其對話的詞語已有所改變，他們較著重內省及批評的立場，其著眼點已較少根據民族標準來行事，榮格的心理學模式也減少了，代之而起的是對生存的恐慌、嘲諷與質疑，這種對體制與存在價值的批評，正是國際新左派的典型作法，當時在拉丁美洲相當風行，凡是既存的思想體系、政治制度、社會重要人物以及藝術成規，均全部以魔幻的語文重新予以公開評價與定位，這時期的藝術家可以說是一批充滿矛盾衝突的一代。

而這一代的拉丁美洲藝術中，最具知名度的人物當推哥倫比亞的費南多‧波特羅（Fernando Botero），他作品中膨脹的人物造形描繪得非常精細，極具智慧與諷刺之能事，所畫的都是一些歷史偶像人物，中產階級的典型代表，以及諸如總統、軍人與僧侶之類的拉丁美洲特權人物，他尤其喜歡對歐洲歷史上大人物加以重新定位。比如他一九七三年所繪的<與路易十四一起的自畫像>，即是此類描述的代表作品之一，圖中優雅的皇家畫像已被卡通化了，國王的華麗穿著有如玩具汽球，而藝術家本人反而被畫成一位矮小的襯托同謀者，這些怪誕的圖畫，等於是在對歐洲文化進行政治批判而做出大膽的挖苦描繪。

與波特羅同一時代的另一位藝術家，墨西哥的亞伯托‧吉隆尼亞（Alberto Gironella），自一九五○年代後期以來，即持續地與迪艾哥‧維拉茲蓋斯（Diego Velasquez）大師的作品進行對話，在他一九七三年所作極富想像力的拼貼作品<滿身束縛的女王>，他將維拉茲蓋斯的奧地利女王瑪利安娜畫像加以分解並重新組合，利用瓶蓋組成她的髮型，使用木質的牛軛組成她的寬裙。吉隆尼亞常被人稱之為「歷史的奇想者」，他非常仰慕製片家路易斯‧布努爾（Luis Buñuel），這位製片家在墨西哥住過不少年，曾向他介紹超現實主義的觀念。

另一位烏拉圭的荷西‧加馬瑞（Jose Gamarra），也喜歡與歷史上大師

費南多‧波特羅
<與路易十四一起的自畫像>
1973，油彩
卡拉卡斯當代美術館收藏

級的人物對話，他經常模仿大師的油畫技巧作畫，並以歐洲殖民者的影
響做爲他的繪畫主題，他描繪神秘而濃密的雨林遭到無情的入侵者破壞。
一九八六年他所繪的一幅題名爲<五百年後>的作品，二名歐洲人正僱用
一名南美洲的印第安奴隸爲他們運送財富，黃金是這些西班牙人所惟一
熱中的東西，對面前的大自然卻無動於衷，作品的標題即表示，包括西
班牙及北美洲的殖民者，他們對拉丁美洲的蹂躪，在經過五百年來的歷
史演變，迄今仍然沒有絲毫改變。

　　而委內瑞拉的畫家賈可波・保吉斯(Jacobo Borges)的魔幻藝術,所揭露的是另一種情境:他的畫面描述的是有關空間、時間、政治與人民之間的消長關係,他認為過去、現在、未來是相互重疊的,尤其對他來說,先驗是非常必要的,那並不是一個文藝復興式的窗戶空間,也不是一個立體派的空間,而是一個模稜兩可的模糊空間,就像回憶一般佔滿了所有的時間,他所畫的是窗裡與窗外之間的斷裂空間,以及夢幻與現實之間的決裂空間。保吉斯是六〇年代新造形運動的傑出人物,當時正逢國際抽象主義風行時期,許多拉丁美洲藝術家也實際參與其間,新造形運動在墨西哥由「新展現」集團主導,其中以荷西・蓋瓦士(Jose Luis Cuevas)最積極,在阿根廷則由「另類造形」集團主導,這類畫派在視覺上主要是受到詹姆士・恩索(James Ensor)與威廉・德庫寧(Willem de Kooning)作品的影響。當時的阿根廷小說家胡里歐・柯塔札(Julio Cortazar),還從保吉斯的作品中吸取經驗,以之做為他創造模糊空間的參考,他在一九七三年所繪具高度政治意味的畫作<紅地毯會議>,就曾給予柯塔札在一九七六年寫《紅地毯會議》短篇小說的具體靈感。

　　同時期的提莎・朱奇亞(Tilsa Tsuchiya),她的作品則承繼早期秘魯本土運動的精神,不過她完全由魔幻的角度,來檢視具歷史及政治意義的素材。朱奇亞的畫作出於純粹想像,她企圖運用古秘魯豐富的前哥倫比亞傳統,去創造她個人的夢境,她所創作出來似神話般的生靈,常帶有母性氣質,她的人物以超現實的面目呈現,也常被人拿來與當代女性藝術家所表達的母神意象作比較。

生長於資訊時代的第三代

　　拉丁美洲現代主義第三代藝術家,可以說是生長在一個經由衛星傳播消息的世紀裡,在相互依存的工業化社會中,更加速了各種藝術風格及資訊模式的國際化傳播,有時這些國際化的風格與模式,甚至於被人錯誤的傳述或是消化不良。然而卻預示著年輕的藝術家們,可藉由製造名氣來增加他們的市場生存空間,如果要說這些當代藝術家有什麼共同一致的地方,那就是他們的作品趨向較具彈性、模仿性以及逐漸個人化的象徵主義色彩。他們之中作品較能與他們的傳統民族表現發生密切關係

的，如墨西哥的傑爾曼・維尼加(German Venegas)，他將古代的精神象徵符號與當代的大眾文化交置並列；羅西歐・馬唐拿多(Rocio Maldonado)則將洋娃娃和裝飾性的框架與民間藝術資源相結合，並具有女性意識；而亞里罕德羅・柯倫加(Alejandro Colunga)的作品，則令人憶起吉隆尼亞的作品。

許多新一代的藝術家仍然在演變成形之中，有幾位還相當具有發展潛力，像巴西的西榮・法蘭可(Siron Franco)、波多黎各的羅奇・瑞貝爾(Arnaldo Roche Rabell)，古巴的流亡藝術家路易士・亞札西塔(Luis Cruz Azaceta)。其中以法蘭可最年長，已四十多歲，他的畫作特色在亮麗的色彩及駭人的形象，被人稱之爲「混合著人類與動物造形的生動形體」，這可能與他探索巴西生態問題有些關聯；羅奇利用棕櫚及刺等材料，作血淋淋的自畫像<你必須以藍色來作夢>，表現得既有力而具隱喻性；亞札西塔的三聯作<神秘>，是對人類的生存條件進行形而上的探究，畫中描述人類形體受到教堂、監獄及棺材等象徵符號所侷限的情景。

強權殖民下的妾身未明地位

最近十年來，歐美國家熱心探討拉丁美洲藝術，舉辦過數次大型的此類專題展覽，這些展覽雖然有助於建立拉丁美洲藝術史的特殊美學與思想體系，但是多半是伴隨著外交上的功能，以促進國際間的善意來掩飾其功利的外交政策，同時還經常以之做爲緩和經濟目標的潤滑劑。像一九八八年在印第安拿波里美術館舉行的「魔幻藝術」，即是爲了配合在當地所舉行的汎美運動大會，是次運動大會還邀請了當時的布希副總統以及八十名迪士尼樂園的卡通人物參加開幕典禮。一九九三年在紐約現代美術館所舉行的「二十世紀拉丁美洲藝術」，似乎也是爲了配合新大陸發現五百週年紀念的活動之一。不過許多拉丁美洲的知識分子與藝術家卻有不同的看法，他們認爲一四九二年哥倫布的美洲探險航行，爲開啓了西班牙征服美洲大陸的序幕，對他們來說，一四九二年可以說是壓迫的開始，實在沒有慶祝的必要。

如今拉丁美洲藝術品在藝術市場上重新受到注意，即是在這樣的國際背景中進行的，此種重新評價的態度，其中心問題仍然在於：歐美國家

羅伯多‧馬塔，〈旋轉者〉，1952，蛋彩，199×249cm，紐約現代美術館收藏

羅伯多‧馬塔，〈夜的來襲〉，1941，油彩，96×152cm，舊金山現代美術館收藏

亞伯托‧吉隆尼亞，<法蘭西斯可、李斯卡諾的作者>，油彩，1964，114×146cm

的美術館及畫廊，儘管已經開始改變了他們對拉丁美洲現代主義的傳統
看法，但是其修正的幅度與目標究竟到何種程度呢？雖然大家不能否認
這些大型展覽所提供的實際貢獻，然而其改變仍然是表面與經過修飾過
的，並非實質與結構上的轉變。而西方深根蒂固的看法仍然認為，拉丁
美洲乃至於非洲及亞洲的現代藝術是來自前殖民國與新殖民國，屬於二
流貨色或是妾身未明的狀態，殖民國的種族歧視與排他文化的思想迄今
仍然存在，任何結構上的改變均首先需要獲得歐美國家的認可，之後還
得經過他們對藝術史的檢視與篩選，以合乎歐美國家的基本美學思想標
準。而美學品質分類的概念尤其是前衛藝術，一脈相承地一向由歐美國
家的藝術家所主宰，像「為藝術而藝術」似是而非的精英觀念，就誤導
了許多第三世界的藝術家。

逐漸改變對拉丁美洲藝術的成見

拉丁美洲藝術最近數年在國際展示會中崛起，我們也可從國際拍賣市

場中獲得証實。蘇富比拍賣公司早在一九七七年就開始注意到這種趨向，該公司在一九八七年的簡訊中即建議他們的潛在顧客稱，對拉丁美洲藝術品感興趣的收藏家們，在某些美術館所舉辦的精選展品中，將會有新發現，還特別列出值得一探的展覽如「迪艾哥·里維拉回顧展」、「拉丁美洲藝術展」及「魔幻藝術展」等。或許該公司已發覺到市場上有利可圖，而藝術經紀人、收藏家、拍賣場以及美術館展覽之間的加速互動關係，對市場絕對具有積極正面的意義。

美國政府過去以文化交流活動來配合其政治與經濟的目標，屢見不鮮，只是最近十年對拉丁美洲地區作得比較明顯而積極。同時更重要的一點是美國的拉丁美洲裔社區成長迅速，根據人口普查局最近的預測，在二○五○年時，美國人口中百分之五十二點八是白人，百分之二十四點五是拉丁美洲裔，百分之十三點六是黑人，百分之八點二是亞裔，百分之零點九是印第安人，這也就是說在各族裔中，拉丁美洲裔人口成長最快速，他們所具有的實質投票權及消費力量，自然令人無法忽略。在最近數年舉辦的拉丁美洲藝術展覽，有關活動的贊助機構多半是基金會及跨國公司，如福特汽車公司、洛克菲勒基金會、AT&T 公司、大西洋李奇費爾德基金會及大都會人壽保險公司等，他們紛紛以插手拉丁美洲藝術領域來提高公司的聲望，其主要目的還是為了尋求改善其產品能在拉丁美洲地區的消費市場流通，同時此舉尚可進一步與拉丁美洲國家的政府加強關係。

不管這些文化藝術交流活動的動機如何，我們顯然可以預見，展覽活動至少可促進美國的文化機構以及美國觀眾改變他們過去對拉丁美洲藝術的成見，而拉丁美洲藝術家今後也必然會被視為國際現代藝術的主要參與成員之一，當然這還得要看他們自己的條件而定，並不是只以成功地同化於當代各種風格潮流為滿足，如果自己的條件不足，也只有任由那些主宰的型式與局面繼續存在。最近大家開始重視拉丁美洲，主要是出於市場條件的需要，以及美國國內外政策正引導著文化活動所致，至於要如何消除歐美人士多年來對拉丁美洲藝術的忽視，那還是需要經過持續的群眾教育才行。

另類公共藝術

──墨西哥壁畫運動的重新定位

　　前蘇聯曾致力以新經濟為基礎來發展新藝術，雖然經過了三十年的努力，仍然宣告失敗。英國藝評家賀伯・瑞（Herbert Read）在一九五一年曾就此事發表了他的看法：

　　「將藝術與社會再度進行重大的結合，恐怕要經過一段很長時間的等待，才有可能出現。而現代藝術乃是一種象徵，基本上，象徵是屬於啟蒙自覺性質。在藝術的上層精英主義與現代社會的民主結構之間，其所存在的矛盾，迄今似乎仍未能完全獲致解決。」

　　在一九二〇年代，大約與蘇聯成立初期的相同時間，墨西哥畫家大衛・西吉羅士（David A. Siqueiros, 1898～1974），曾代表當時新成立的一個藝術家聯盟「技工雕塑家公會」發表了一項宣言：「吾等排絕所謂的畫架藝術以及任何一種與精英人士有關的藝術，因為那只是屬於少數貴族社會的；而我們所讚許的，卻是所有形式的不朽藝術，因為那是屬於大眾的共有財產。吾等認為，如今的社會，已自老朽的秩序轉變到新的結構，藝術工作者應該致力為百姓創造出具有思想性的作品；藝術不應該只是滿足於個人的表達，而應該朝向能成為具有積極啟示教育意義的大多數人藝術去發展。」

　　這批年輕墨西哥畫家在一九二〇年代初期所發表的宣言，與以後賀伯・瑞所發表的懷疑看法，其間有很大的分歧，這裡所指的並不是時間上的差異，而是指認知與瞭解的分歧。雖然賀伯・瑞也知道，他是以現代社會的民主結構來談藝術的功能及蘇聯藝術失敗的問題，但是他卻未能瞭解到，藝術與社會在二十世紀已經實實在在地進行過重大的結合，那就是發生在墨西哥革命之後的公眾壁畫復興運動。

迪艾哥‧里維拉，〈鬼節〉，1923，壁畫，墨西哥教育部交誼廳

荷西‧歐羅斯可，〈富人歡宴而工人奮力工作〉，1923，壁畫，墨西哥市，國立預科學院

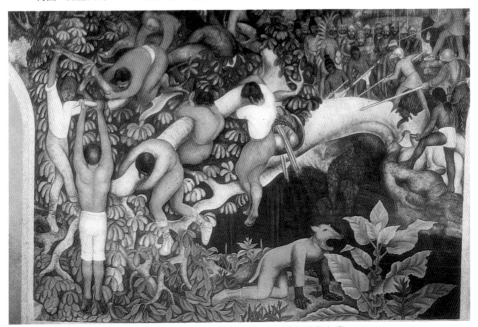

迪艾哥‧里維拉，〈飛越峽谷〉，1929，壁畫，墨西哥，圭拿瓦卡議會大廈

現代主義無視於墨西哥壁畫運動的貢獻

以現代主義美學理論的觀點言，在二十世紀文化史上，墨西哥壁畫運動的出現，可以說是生錯了時代。在以西方爲主流的現代藝術史認知中，墨西哥的壁畫復興運動被認爲，是在故意與歐美的現代主義藝術潮流唱反調。

這種對立的態度在許多方面或許引人質疑，然而，在攻擊現代主義的論調中，墨西哥壁畫卻經常成爲被人運用的主要武器之一，其所依據的有力論點即認爲，墨西哥壁畫乃是具有實質社會功能的革命藝術、創造藝術，甚至稱它爲深具美學特質的藝術，其支持者還將之解釋爲，是在向現代西方前衛藝術家的理念做根本的挑戰。而西方前衛藝術，正如克里門‧格林堡(Clement Greenberg)所說的，已自大眾退隱，去尋求高層次的藝術境界，並將之限定在一種絕對的藝術表達形式中，去解決相關與矛盾的問題，因此會有「爲藝術而藝術」及「純粹詩」等觀點出現，而主題與內容即變成有如瘟疫般惟恐棄之而不及了。再進一步來說，墨西哥壁畫運動的整個計劃，特別是它最初的發展階段，可以說是以一種將藝術與大眾想像力予以結合的綜合體來展示，正如德國劇作家貝爾托‧布里奇(Bertolt Brecht)所描述的，那是一種爲廣大群眾所易於瞭解的理念，其所採取的表現形式非常豐富，既可假設，又可確認，還可予以修正；它與傳統發生關聯並隨之自然演變。

許多批評墨西哥壁畫運動的人曾嚴厲地指責稱，墨西哥壁畫運動想要在現代西方藝術史上扮演一個主要的角色，乃是自不量力。甚至於還有一些批評家將之視爲一項宣傳運動，認爲它並不具備現代藝術所強調「風格化演變」(Stylistic Evolution)的基本特質，而把它置於門外。克里門‧格林堡在他的現代主義繪畫專文中，即明確地表示過，他抗拒任何像墨西哥壁畫運動之類的藝術活動，他曾寫道：

「很顯然地，每一種藝術所具備的獨特領域，均與它所帶有的媒材特質全然相符合，如果可以任意借用其他藝術媒材，其所產生的結果，自然會使自我批評的工作變得沒有必要了。使用寫實藝術或是圖解藝術來掩飾媒材，即是利用藝術來隱瞞藝術。而現代主義乃是運用藝術來喚起人們去注意藝術。」

　　以現代主義美學所定的此種標準來看，墨西哥壁畫運動的描繪，可以說，與格林堡「每一種藝術的獨特領域」論點所顯示的含意相違背。

不僅展現自我，也表達了社區共同意識

　　然而實際上，墨西哥壁畫不僅是一種寫實主義與具象造形運動，它還是一種強調表達公眾意識的認同運動。此外，儘管西吉羅士的壁畫特色是在進行造形的創新，但是如果將之與二十世紀西方繪畫相比較，即可發現到，墨西哥壁畫運動的主要目標並非圖畫革新，而這些壁畫家們的出發點及所主要關心的，乃是如何為大眾建立起一道能直接與墨西哥人民進行視覺對話的工具。在過去四十年中，批評家對墨西哥壁畫運動如此忽略，其主要原因，據墨西哥作家路易士·卡爾多札(Luis Cardoza)的觀察認為，乃是出於這些批評意見，無視於墨西哥壁畫運動對現代主義所做出的文化貢獻。

　　如今似乎已到了公正處理歷史真象的時刻，墨西哥壁畫復興運動的藝術成就，有必要將之與西方藝術在二十世紀的文化貢獻上，做等量齊觀，至於對墨西哥壁畫運動的根源與發展背後的目標及理想進行探索，在取得藝術認可的要求上，也是同樣重要的。在二十世紀晚期，當現代主義許多理論開始受到質疑探討時，墨西哥壁畫運動，對西方社會檢討反省藝術家所自認為的角色與地位，正可做為有力的代表。而西方藝術家的地位，有時是被視為與知識及經濟隔絕的，一般人總認為藝術家的主要職責，就是在創作意志與作品間的私隱關係中，去展現自我。

　　墨西哥的壁畫家們，無論在藝術上或是知識上，均絕不會與墨西哥的社會隔離，在一九一○年到一九一七年歷經民族革命之後，他們在墨西哥的文化與社會生活中，均扮演著重要的角色。他們所製作的壁畫作品，主要還是在表達大眾經驗的社區共同意識，而不僅僅是在展現個人的自我。他們的壁畫作品，無法購買到，也無法出售，因為他們均是出於自願或是接受委託，在墨西哥某些最重要的公眾建築物上進行永恒固定物的創造。做為一項公眾藝術而言，其主要的目的乃是去描繪民主文化生活的理念，對大部分的墨西哥人而言，壁畫已成為墨西哥人民生活中極重要的部分。

迪艾哥・里維拉，〈革命志士的血滋潤大地〉，1926，壁畫，墨西哥，查平哥大學教堂

荷西・歐羅斯可，〈美國文明 I 〉，1932，壁畫，新罕普希爾，巴克圖書館

荷西·歐羅斯可,〈美國文明II〉,1932,壁畫,新罕普希爾,巴克圖書館

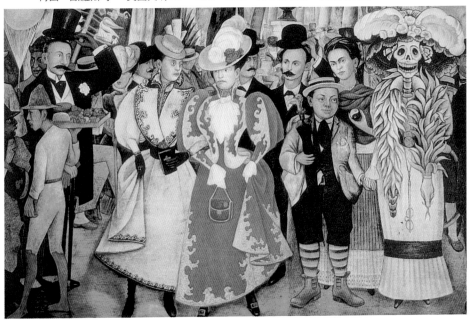

迪艾哥·里維拉,〈亞拉美達公園星期天午後的夢〉,1947,壁畫,墨西哥市亞拉美達 大飯店。

　　墨西哥壁畫復興運動，始於一九二〇年代初期當奧布里剛將軍(General
Obregon)執政時，其歷史的發展，具有多層面的意義，它是一段既長久
又複雜的故事，且充滿了矛盾與牽強附會的神話傳奇。有些人認為，那
是一項由三位享譽國際的墨西哥藝術家迪艾哥‧里維拉，荷西‧歐羅斯
可(Jose Orozco, 1883～1949)與大衛‧西吉羅士等三人所主宰的藝術運
動，當然他們的作品也的確可以為壁畫運動的本質下定義。而另外一些
人則將之視為廣義的墨西哥文化革命的一部分，雖然那是在一九一〇年
革命之後才開花結果，但是其根源早在革命之前即已墊定。

美國聯邦藝術方案曾參考墨西哥壁畫運動

　　這個經由墨西哥革命精神淨化後的壁畫運動發展，其結果自然產生了
一種類似革命藝術的全然神話，再加上領導人物的推波助瀾，該運動即
經常被當做檢視藝術、人民、社會與革命等問題的標竿依據。在一九三
〇年代美國大蕭條最惡劣的時期，當時羅斯福政府正著手進行一項由國
家主導減緩困境的政策，其中支持聯邦藝術方案(Federal Arts Project)
的人，即曾參考過墨西哥壁畫運動，並以之做為新民主革新藝術的典範，
一九三三年五月間藝術家喬治‧比多(George Biddle)即在他上書羅斯福
總統的信函中寫道：

　　「有一件事我很久就已考慮到，希望有一天也能引起政府的興趣。墨
西哥的藝術家已經創造出自義大利文藝復興以來最偉大的民族壁畫派，
迪艾哥‧里維拉告訴我，這件事的成功得歸功於奧布里剛將軍的首肯，
他容許墨西哥的藝術家以相當於鉛管工人的薪資參加工作，藝術家們在
政府的建築物牆上去表達墨西哥革命的社會理念。而美國的年輕藝術家
們也自覺到，他們從沒有機會參與國家的社會改革與文明發展過程；他
們非常渴望能得到政府的協助，俾便能以永恒的藝術形式來表達這些理
想，他們或許可以在現有的紀念建築物上提供他們的才能，為總統先生
所致力的社會理念表達一些看法。因此我相信美國的壁畫藝術，只要經
過一點鼓勵，就可以為我們的歷史留下永恒的民族遺產。」

　　在大蕭條期間，許多其他美國藝術家也在墨西哥壁畫運動的神話中，
找到了他們所熱切希望的精神聯繫，像米奇爾‧塞羅波林(Mitchell

Siroporin)即是其中之，他表示：「許多當代藝術家均見証到墨西哥現代壁畫復興的神奇景象，大家均被其深奧的藝術與內涵所深深感動。經過我們墨西哥教師的指導，我們已體會到我們生活環境中完整的精神面貌，我們也認識到可以運用現代主義，爲變動的時代創造出史詩般的藝術，我們已在我們歷史結構中爲自己找到更豐富的感覺。」

在許多方面，有關墨西哥壁畫的神話，已經演變成神聖不可侵犯的地步。正如歐羅斯可所說的，「最高級、最邏輯、最純粹的繪畫形式就是壁畫，那也是最公正無私的形式，因爲它容不下任何利己私心；也隱藏不了少數特權的利益，它是完全爲百姓，乃至爲全人類而存在的」。

壁畫這種大公無私的特質，可以加強壁畫藝術家追求民主的認知，增強他們的公共意圖與抱負。比方說，里維拉即表示過，墨西哥的壁畫運動可以說是首次在不朽的畫史上，停止採用上帝、國王、元首、將軍等做爲主要的英雄人物，也可以說是首次在藝術史上，墨西哥的壁畫以群眾做爲不朽藝術的英雄主角。

然而，在墨西哥壁畫的造形、內容以及理念意圖中，所要表達的民主與革命神話，卻經常是含糊不清，而並不具啓示作用，這使藝評家及跟隨者不得不繼續爲壁畫製造神話。賀伯·瑞在他的<現代繪畫簡史>中，即全然拒絕將里維拉、歐羅斯可及西吉羅士的作品納入書中，他認爲，他們的作品有些近似俄共藝術家，以宣傳的手法來推廣藝術，已完全超出他所關心的「風格演變」定義之外。

明確澄清定位前，須先客觀瞭解其本質意義

墨西哥的壁畫，尤其是三位大師的作品，由於其重要性過份被強調，以致離不開神話與假說，西吉羅士主張壁畫運動的基本美學目的，就是要將藝術表達予以社會化，並根除資產階級的個人主義，要排絕畫架繪畫，而致力不朽的公眾壁畫藝術，將之引導去關照數百年來受到屈辱的土著民族；去關照那些被上層人士欺壓的農人工人與士兵。因此，我們對這些主張與成就均必須加以檢定，對那些與創作無關的事實也必須予以檢視與澄清，俾便讓大家對墨西哥壁畫復興運動的本質、目的與成就能真切瞭解，如此才能對它在二十世紀文化史上的明確地位，給予客觀

的定位。

比方說，在墨西哥革命期間，社會面對如此複雜的變動因素，而有幸誕生此公眾壁畫運動，是否主要得歸功於政治領導人的同意委託，才得以實現？或是，那本來就是墨西哥革命後，隨之而來文化、政治及社會回應的自然結果？

這些領導人物在墨西哥壁畫運動初期所立下的基本宗旨與意圖，是否經過數十年後仍然能持續下去？或是它正像一般社會運動一樣，經過一段時期的變遷而使得壁畫運動在墨西哥社會中的角色，變得模糊不清，而與它原來的情形完全不同？

身為一種與社會有關聯的藝術革新形式，墨西哥壁畫運動的神話，是否遮蓋了其他不同的立場、意圖與藝術成就？這些不同立場的人士，很可能曾經對墨西哥壁畫運動獨尊一家的美學理念提出過質疑。

墨西哥壁畫運動必須在何種條件下才得以稱之為革命藝術？它是不是只在反應墨西哥當時的革命社會情況？或是壁畫在政治含意中扮演著革新的催生物？此外，如果壁畫真能做為群眾的公眾藝術，它又能達到多少程度？這些壁畫實際上展示的是官方體制的都市藝術形式，它是不是還保留著墨西哥資產階級的理念因素？

以上均是我們在探討墨西哥壁畫運動所應當注意到的問題。不過，在探研這項獨一無二的壁畫運動發展過程中，參與探討本身即已是一件非常值得的事。

墨西哥壁畫運動廣為人知，惟多半是在統一的定義與相同的認知之情況下，呈現出一致的活動與單一的目標。大家無論以那一種方式來瞭解它的目的，均不能忽略一個事實，即墨西哥壁畫運動也是經由不同的個體所累積成的，是經過許多藝術家數十年持續創作的結晶。當然大家也不能否認，歐羅斯可、里維拉與西吉羅士等三位大師所具有的無可爭議之地位，因為該運動是經由他們的帶動才得以開始的，也正因為他們的壁畫作品出現，才會有人解釋稱，墨西哥壁畫的復興，具有其單一性及認同性。不過，就這三位大師的各自情況而言，他們在藝術與思想方面也都呈現著不同的面貌，這種迥異正好促成了他們壁畫作品的豐富與多樣性，更使得墨西哥壁畫運動的傑出成就，令世人不得不另眼相看。

荷西・歐羅斯可，
〈墨西哥寓言〉，1940
，壁畫，米卓亞康，
奧爾提斯圖書館

里維拉融合了立體派及前哥倫比亞浮雕風格

　　現在我們逐一地簡述一下三位大師的成長情形：里維拉所受的藝術教育相當完整且屬於傳統學院式的，他的家族是在一八九二年遷來墨西哥城，他曾在成立於一七八一年的國立聖卡羅學院研習七年，一九○六年他獲得政府的獎學金資助前往西班牙，一九○八年轉赴巴黎，在巴黎他

逐漸吸收了巴黎的前衛風格，當時巴黎正由新印象派轉向立體派的嘗試。在這段時期，里維拉曾在一九一○年墨西哥革命爆發之前，返回墨西哥做短暫的停留。

一九一八年，里維拉在巴黎的藝術圈已小有名氣，一般他總是與當時一些巴黎的藝術領導人士（其中包括畢卡索）混在一起，那時他已經放棄對立體派的探求，而受到塞尚的啓示，開始自覺性地研究起古典風格。一九二○年，他前往義大利遊學，並研習喬托（Giotto），烏塞羅（Uccello），皮羅‧法蘭西斯卡（Piero della Francesca），曼特納（Mantegna）以及米開朗基羅等大師的作品。這趟遊學乃是在墨西哥駐法國大使亞伯多‧藩尼（Alberto Pani）的支持之下進行的，里維拉還經過藩尼的介紹，認識了墨西哥大學的校長荷西‧瓦斯康西羅（Jose Vasconcelos）。大家均鼓勵他返回家鄉將所學貢獻祖國。一九二○年，墨西哥內戰結束，瓦斯康西羅出任了奧布里剛新政府的教育部長，里維拉此刻決定返國。

里維拉於一九二一年返墨西哥，隨即參與了瓦斯康西羅所計劃由政府推動的壁畫方案工作。他的首批壁畫是畫在國立預備學校的波里瓦劇院中，作品造形並沒有像他在巴黎時期的立體派那樣前衛，其風格有點類似裝飾藝術，作品中所含的政治理念相當激進，而藝術內涵則並無新意。

為了使壁畫的表達更趨完美，里維拉尋求新的表現語言，他轉而致力探究墨西哥本身的動植物，以及前哥倫比亞時期的藝術，他曾試著以高更及盧索的觀點實驗創作，在他風格較成熟的作品中，已融合了立體派、高更、盧梭、前哥倫比亞時期的浮雕，以及十五世紀義大利壁畫等元素。此時期的首批作品是在一九二三年，畫於墨西哥城的教育部東廳大樓中，這是一項相當龐大的系列作品，一直持續了四年時間才得以完工，他每天約花了十八小時全神投入工作，這些心血並沒有白費，終使他成為新墨西哥派的領導人物。

有趣的是，雖然他的政治信仰相當反美，但是來自美國的委託作畫的訂單卻絡繹不絕，這更使得他的聲望大大提升，而他最好的一批作品是在一九二九年為美國駐墨西哥大使所委託製作的，他還曾經為舊金山証券交易所、底特律藝術館及紐約的洛克裴勒中心畫過重要的壁畫。

歐羅斯可的象徵派卡通式手法深得人心

歐羅斯可的情況與里維拉不同，他的藝術生涯初期並不順遂，他出生於墨西哥的第二大城瓜達拉哈瑞，一八九○年遷來墨西哥城。他自幼喜愛繪畫，但父母反對他學畫，因而使他在農學院呆了三年，不過卻讓他學會了畫地圖，他之能夠從事藝術工作，還得歸功於一次意外爆破事件，使他的左手折斷。

歐羅斯可的早期作品顯示，他受到象徵派胡里歐‧瑞拉斯（Julio Ruelas）的影響，之後他又心儀亞特勒（Dr. Atl）的表現手法。一九一二年，他開始進行一系列有關妓女及皮條客的素描畫，有點類似畢卡索早年在巴賽隆納所畫的相同主題。歐羅斯可也嘗試繪製卡通式圖畫，曾在內戰時協助游擊隊的報紙畫了一些此類畫作，他雖然聲稱未參加革命活動，畫漫畫只是出於興趣，這事卻使他無法再找到工作。在內戰的最後幾年，他不得不躲到美國避難，一九二○年他重返墨西哥，不久即趕上了壁畫運動的推展。

瓦斯康西羅邀請他與里維拉一起工作，他在國立預備學院的早期壁畫，大膽地採用了象徵派形象作畫，也顯示出他卡通式繪畫的背景，不久引起了反對的聲浪。一九二四年六月間，一群保守派學生起哄，要趕走歐羅斯可，他的部分畫作還遭到銷毀，二年後，他又再重新返回繼續工作。據稱，他對里維拉的藝術背景持懷疑態度，他批評稱，模仿的立體派繪畫，令人無法瞭解，這種以所謂合乎科學公式的作畫手法，來自巴黎，很可能連畫者本人也所知有限。

歐羅斯可居於墨西哥城時，在里維拉的強大名聲之下所受壓力不少，尤其是他吃虧在他沒有像里維拉的歐洲藝術背景。他於一九二七年再赴美國，並在加州、紐約等地受委託繪製了一些壁畫作品。一九三二年他毅然出發前往歐洲旅行，這趟旅遊使他有機會觀賞到許多過去只有在書本上才見得到的大師作品，尤其對米開朗基羅的壁畫所表現出的氣勢力量，以及格里哥（El Greco）繪畫的緊密張力，印象深刻。

一九三六年，歐羅斯可重返墨西哥，經故鄉州長的邀請爲瓜達拉哈瑞製作壁畫，在相繼爲大學的會議廳及政府大廈工作之後，再爲賀斯皮西歐‧卡巴拿大教堂（Church of the Hospicio Cabanas）工作。該教堂原

由西班牙出生的知名雕塑建築家馬努‧托沙（Manuel Tolsa, 1757～1816）
所設計，爲墨西哥最重要的新古典式建築之一，其造形樸素而呈幾何形，
非常適合襯托歐羅斯可的強烈藝術，尤其畫面在寬廣的圓形牆上，呈現
以黑色與紅色爲主調的結構，強而有力的表達了西班牙殖民者征服印第
安人的情狀。歐羅斯可在美國的知名度或許不及里維拉，但是他那強烈
又熱情奔放的作品，卻非常符合拉丁美洲人的口味。

西吉羅士過著豪放又漂泊的藝術生涯

　　西吉羅士的藝術生涯漂泊不定，他時常因沉醉於政治而忘了自己的畫
家身份。在他於墨西哥城聖卡羅學院讀完藝術課程之後，即投入內戰並
自認是英勇的戰士。一九一九年他獲得一項政府獎學金而赴歐洲，在歐
洲與里維拉保持聯絡，一九二一年，他自巴賽隆納發表了一篇「給美洲
藝術家的宣言」，其語調近似義大利未來主義的宣言，所不同的是，西
吉羅士主張重回本土資源，不過仍需要經過現代主義的考驗。

　　一九二二年，西吉羅士返回墨西哥，正好趕上參加第一波壁畫運動，
並經瓦斯康西羅的邀請，與里維拉及歐羅斯可一起爲國立預備學院工作。
他的壁畫也如同歐羅斯可一樣，在一九二四年遭到學生的反對，所不同
的是卻成爲未完成的作品，因爲他的興趣已轉移到參與工會組織，並成
爲技工、畫家與雕塑家聯盟的活躍份子。他擔任過《大刀》刊物的編輯，
並出任了礦工聯盟的主席，一九三〇年他因參與墨西哥城勞工遊行而遭
監禁一年。在這段時期他完成了一系列的小幅畫作，結構精簡而突出，
可以算是難得的佳作，其風格似乎是受到他所仰慕的馬沙西歐（Masaccio）
等歐洲大師的影響。

　　一九三二年西吉羅士赴美國，並任教於加州的喬拿德藝術學院。在這
段時期，他開始嘗試實驗新的技巧，利用潰灑及影像投射的方式在牆上
作畫，此技巧後來爲許多年輕一代畫家所普遍採用。一九三三年他離開
加州前往烏拉圭，並開始利用汽車潰漆作畫。一九三四年至一九三六年，
他曾在紐約主持一個年輕畫家實驗團體，傑克森‧帕洛克（Jackson Pollock）
是當時的會員之一。西吉羅士後來前往歐洲參加西班牙內戰，在內戰結
束後，他重回墨西哥，此後即專心在國內從事壁畫創作。

他大部分的壁畫作品均是在他人生最後三十年完成的，然而這段時期，壁畫運動已經開始面對著一些其他風格及理念的挑戰。他的壁畫作品與他個人的傳奇可以說是交纏不清，他一生中所經歷過的戲劇性事件，似乎均反映在他那熾熱奔放的藝術中。他最引人注意的作品<多面貌文化的西吉羅士>，完成於一九六二年至一九六四年間，在這件作品上，西吉羅士運用他的藝術手法來結合空間，使得建築與繪畫設計達致完全的統一融合，令觀者已無法分辨出繪畫與建築結構之間差異，尤其是他那大過真實人體又粗獷的設計，令觀者在仰望作品時，會被那陡峭的外觀震服得不知所措，這已與他原來所宣佈的主題「人性的展望」似乎已無多大關係，這件作品基本上是在紀念藝術家自己，也在對他獻身墨西哥文化與政治的終身貢獻，給予自我肯定。

從另類待遇到彌足珍貴，終獲歷史重新評價

在西吉羅士於一九七三年過世後，墨西哥的壁畫故事並未終結，多元又積極的第二代壁畫家繼續發展，像魯飛諾‧塔馬約(Rufino Tamayo)、卡羅‧查維斯(Carlos Chaves M.)、璜‧奧哥曼(Juan O'Gorman)、恩里可‧艾彭士(Enrico Eppens)以及喬治‧貢沙萊斯(Jorge Gonzalez C.)等人均是。今天的墨西哥壁畫家正接受政府的委託，繼續在一些主要城市為地下鐵的建築物進行壁畫工程方案。

總而觀之，墨西哥壁畫運動，不僅影響了美國的地域主義藝術家，還對拉丁美洲本身造成至大的影響，而成為一種正式的表現風格。它不只提供予墨西哥畫家，甚至帶給所有拉丁美洲藝術家，一種能直接關照他們自己經驗的特別表現語言。同時更重要的是，在處於社會價值與正義變動時期，能給予他們在政治、社會與文化的問題關注上，提供一項溝通工具，至於他們會自覺性地期望與本土的根源結合，那就更是不足為怪了。

如今我們再為歐羅斯可、里維拉及西吉羅士的壁畫作品定位，似乎要比第二次世界大戰之後的任何時期均容易些，畢竟二十世紀的藝術史，是由各類不同種類的歷史敘述所組成的。二十世紀尤其是戰後的現代主義藝術思潮及理念，其權威性與中心論已經崩潰，如今西方的藝術世界，

不得不挪出空間來容納並接受其他不同的「異類」。

　　現在東西方之間的衝突也較過去減緩，在沒有必要強調思想體系優劣的迫切性情況下，歐美西方文化已無需再排擠那些原先不符合他們所定藝術標準的非西方藝術家了。因此我們得以把墨西哥的壁畫藝術包括進來，使之成為二十世紀藝術史中不可或缺的一部分，這種文化情勢的變遷，是不難讓人瞭解的。而過去將墨西哥壁畫運動，乃至於三位大師的作品，描述成社會主義、革命藝術家或是政治藝術家，似乎是過於簡單化而有予以誤導之嫌。尤其處於今天九○年代文化急速變遷的時代裡，我們更須以包容的態度，重新對他們壁畫藝術的深層潛在意義，進行全新而不同的詮釋。

　　更有甚者，二十世紀後期因受到自由市場與消費主義的同質化影響，使全世界無論在文化、政治及社會的發展過程，均逐漸趨向於一致化，不管其將來的結局如何，這對民族國家、人民、根源以及認同等定義，均會產生至深的影響。如今大家在討論當代文化的多元現象時，更加會關照大眾的意旨，而墨西哥壁畫運動所關心的，也正是百姓大眾的根源、種族以及其本土性，這的確有助於我們在重新探討文化歷史時，去檢視各地域人民為爭取自由、正義與認同過程中所包含的真實意義。如果我們從此一層面來看問題的話，墨西哥壁畫運動及三位大師的作品，在二十世紀藝術文化史上，不僅要重新給予新的評價，同時還愈發令人感到彌足珍貴了。

荷西‧歐羅斯可，〈帶刺的風景〉
1948，100×122cm

食人族宣言
――探拉丁美洲的超現實

　　拉丁美洲的藝術家與詩人，在一九二〇年代均醉心巴黎的生活，許多諸如阿根廷、巴西、秘魯及墨西哥等國的知名文化人，均曾在巴黎住過，有一部分還積極參與了當時剛興起的超現實主義前衛藝術活動。以安德烈‧布里東(Andre Breton)為首的超現實主義支持者，從一開始就宣稱，他們要建立一種超越國家的觀點，並歡迎全世界與他們想法一樣的人加入他們的陣容，他們反抗受到束縛的現有社會結構，尤其藐視民族主義、教會、帝國主義以及西方理性主義對自由的壓制。這些拉丁美洲的文化人充滿了反叛革新的思想，非常鍾意超現實主義的大同世界精神與鮮活的公眾訴求，而法國當時也對這些充滿浪漫情愫的拉丁美洲訪客大表歡迎，待之如同上賓。

歐洲超現實主義嚮往拉丁美洲原始環境

　　超現實主義者均是第一代現代主義的忠實追隨者，他們之中像詩人吉拉姆‧阿波里納(Guillaume Apollinaire)以及畫家畢卡索、馬諦斯與勃拉克等人，均經常到人類學博物館去搜集非歐洲的異文化作品，他們這一代藝術家對美洲大陸具有強烈的興趣，在他們的想像中，那裡仍然保存著完整的古老神話習俗。布里東於一九二七年，也就是發表他第一篇超現實主義宣言之後的第三年，在巴黎的超現實畫廊展出了伊夫斯‧坦基(Yves Tanguy)的作品，同時也展示了來自新墨西哥的藝術品，他還寫了一篇迷人的導言介紹舊墨西哥，在他期待的心目中，墨西哥仍然還是一處叢林密生，到處充滿著野生葛藤植物，以及天然走道的地方，而罕見的大蝴蝶正在石梯上飛舞。一九三八年，布里東終於抵達了日夜盼望的墨西哥，無疑地，他在那裡結交了許多拉丁美洲的詩人與藝術家，一九四〇年，他的好友秘魯藝術家西塞‧莫羅(Cesar Moro)與奧地利藝術

家沃夫剛‧帕倫(Wolfgang Paalen)還協助他，在墨西哥美術館舉行了首次拉丁美洲超現實藝術展。

　　舊大陸之所以酷好尋求古老而未遭破壞的地方，正是夢想著重回十六世紀以前的歐洲歷史，他們曾經由二條路與拉丁美洲交通，那些具有超現實主義反叛精神的詩人冒險家中，最早行動的是現代派布萊斯‧森德拉(Blaise Cendras)，他於一九二三年在巴黎結識了巴西詩人奧斯瓦德‧安德瑞(Oswald do Andrade)與巴西畫家塔西娜‧亞瑪瑞，之後於一九二四年，他與他們一起回到巴西。森德拉對當地的風俗習慣、土著藝術品與儀式，深感興趣，還引發了他的巴西朋友，探究拉丁美洲認同的老問題；其他像詩人班傑明‧培瑞(Benjamin Peret)，也曾在一九二九年前往巴西住了二年，而藝術家亨利‧米修(Henri Michaux)於一九二八年前往厄瓜多爾，一九三六年他再赴阿根廷與烏拉圭訪問；同年，超現實主義正統作家安東寧‧亞托(Antonin Artaud)，也前往墨西哥進行了一次非常重要的旅行。所有這些歐洲文化人的訪問，對拉丁美洲均產生了至大的影響。

拉丁美洲文化符合超現實主義論點

　　大家都知道，超現實主義的基本主張之一就是，夢乃是真實經驗的主要根源，布里東在他的宣言中也曾經強調過：「超現實主義所根據的信念，即過去被大家忽略了的聯想，其某些形式的絕對真實，是來自全能的夢，而非來自思想遊戲」，超現實主義者的目的，就是要現實與夢並置於同一空間。當時這些超現實主義的論點，頗與許多拉丁美洲知識份子相投合，這並不令人感到驚異，從整個西班牙文學史來看，夢想一向居於非常重要的位置，法蘭西斯可‧哥雅(Francisco Goya)即宣稱過，當理性沉睡時，怪獸就會出現，因此他無法抗拒地描繪了他自己夜夢中的魔鬼，他的這種想法，影響到畢卡索，畢卡索在他生命中的好幾個時期，均被惡夢與死亡所困擾，當他唾棄佛朗哥政權時，曾將他一系列的作品標題爲<夢與佛朗哥的謊言>。

　　安東寧‧亞托一九三六年曾在墨西哥大學發表過幾次重要的演講，他在演講中與青年人交換意見時指出：「今天的法國年輕人，已經對死氣

迪艾哥‧里維拉，
〈花節〉，1931，蠟彩畫
，199×162cm，
紐約現代美術館

　　沉沉的理性述說再也無法忍受，更不滿意各種思想體系，年輕人認為，
是理性造成了今天這個時代的絕望，如今應將物質世界分散開來，使之
成為無政府狀態，到那時，真實的文化才得以聚合在一起」，他的這篇
標題為「人類對抗命運」的講詞，還在墨西哥的大報《國家日報》全文
刊載出來。半年後，該報又刊登了他的另一篇講詞「我為何來到墨西哥」，
在文中他宣稱，已在墨西哥找到了人類的新理念，此新理念指出，人類
與大自然間的重要古老關係，是建立於塔爾迪克族與瑪雅族等印第安文
化之中，這也就是說，墨西哥古代的光榮是由這些古老民族經過數個世
紀創造出來的。

食人族宣言迎合拉丁美洲文化需求

事實上，在超現實主義影響拉丁美洲的漫長掙扎歷史中，無論是繪畫或是詩歌，均出現過許多巧合的歷史性事件。巴黎的超現實主義畫家們，運用自由聯想來助長他們的實驗精神，而自由聯想的最深層即是「心靈自動主義」（Psychic Automatism）。在拉丁美洲，尤其像秘魯及墨西哥這類國家中，正如亞爾托所言，仍然有許多印第安人維持著人類與大自然間交通的鮮活關係；巴黎文化圈對部落神話與習俗如此認真的探究，使得拉丁美洲的藝術家深深受到鼓舞，這也促使大家在一九二○年代後期，逐漸形成一股強烈的企盼，希望建立起一種與歐洲及美國均不相同的拉丁美洲身份認同。其實早在荷西·馬提（Jose Marti）所提「我們的美洲」概念中，他即堅決地主張美洲文化應尋求解放與區別，當巴黎的超現實主義變成歐洲知識界的主要勢力時，許多拉丁美洲的畫家卻已經開始轉而致力以大眾生活爲題材。

當拉丁美洲的藝術家將超現實主義激進並置的理念，運用於地方文化的特定暗示時，奇特的結合情景即出現了，像巴西的塔西娜·亞瑪瑞及古巴的阿美莉亞·培萊茲（Amelia Pelaez）等人的作品，就是最好的例証。一九二八年亞瑪瑞的丈夫奧斯瓦德·安德瑞，發表了一篇「食人族宣言」（Anthropophagite Manifesto），這篇相當具煽動性的文章迄今仍然爲人們熱烈地討論著，他在文中鼓勵同時代的拉丁美洲詩人與畫家，運用歐洲的前衛理念以爲滋養，去發掘地方的能源與主題，就巴西來說，也就是指其印第安與非洲的傳承資源。五年之後，古巴的作家兼音樂家亞里喬·卡本提爾（Alejo Carpentier），在巴黎流亡期間出版了一本名叫《抑揚格架構》的小說，該小說的靈感，起於對古巴的非洲裔儀式過程的仔細觀察體驗而來，其論點迄今仍然困擾著拉丁美洲，尤其當他們討論到超現實主義對拉丁美洲藝術的影響時，所發生的爭議更是明顯。也正是卡本提爾他在許多著作中建立起魔幻寫實主義與神奇的理念，他認爲，拉丁美洲先天即被賦予了過人的豐富想像能力，在第二次世界大戰後，那些堅決反對超現實主義說法的人，即利用卡本提爾的著作論點，去否定超現實主義的影響力，他們所宣佈的，即是要在拉丁美洲魔幻寫實主義的旗幟之下，致力追求明確的身份認同。

馬塔自超現實主義發展出個人風格

　　在一九三○年代後期，布里東曾與二位來自拉丁美洲最具代表性的年輕天才藝術家發表過共同宣言：一為一九三六年與羅伯多‧馬塔(Roberto Matta)，另一為一九三九年與維夫瑞多‧林，當時超現實主義集團正值重新整合，有幾位新成員甚引起布里東的注意，其中尚有帕倫以及來自英國的哥頓‧昂斯羅(Gordon Onslow)等人。

　　如果說超現實主義對馬塔有什麼影響的話，主要是指他曾接受過超現實主義原理的教導，尤其是心靈自動主義促使他發展出高度個人化的風格，他的風格後來還影響到美國的亞希勒‧高爾基(Arshile Gorky)及羅伯‧馬哲維爾(Robert Motherwill)等畫家，馬塔的作品在一九四○年代，曾在美國好幾家前衛季刊中被廣為介紹過。馬塔受過完整的天主教正統教育，在他一九三三年離開智利之前，即已諳法語並熟識歐洲的前衛詩，由於馬塔具有建築系的學位，在他抵巴黎的最初二年即謀得一份自由繪圖員的工作，也讓他有充裕的時間可以在巴黎藝術圈進行初步瞭解，他還前往歐洲其他地方旅遊一番。他成功地找到了他自己的朋友，並滋養了他的藝術經驗，一九三四年他乘假日赴西班牙訪問，在那裡他結識了聲名大噪的超現實主義詩人加西亞‧羅卡(Garcia Lorca)，羅卡早在一九二八年即宣稱：「超現實主義者已開始出現，他們所追求的乃是最深層的靈魂悸動，如今繪畫已自嚴格的立體派抽象中解放出來，而進入了一個神祕自由的超級美學時期。」

　　馬塔之所以認識薩爾瓦多‧達利(Salvador Dali)乃是經由羅卡的介紹，而達利後來又把馬塔介紹予布里東。此時，馬塔也開始注意超現實派的繪畫，還結識了幾位熱心份子，像昂斯羅即曾與他一起，擬從傳統的學科中去探索可能的抉擇，這些學科中包括奧斯本斯基(P.D. Ouspensky)的第三推理學(Tertium Organum)，俄國神祕主義聲稱「每一顆石塊、每一粒沙，乃至於每一座星球，均擁有它自己的實體，它包括了生命與靈魂，並結合成許多令人無法理解的小宇宙。」馬塔即有興趣發展出一種與第四空間相符合的形象，在他遇到布里東之前，這種形象已出現在他的一些小幅色彩鉛筆素描作品中，雖然從中可以找到一絲畢卡索一九三○年代初期變形素描的痕跡，以及馬克斯‧恩斯特(Max Ernst)與安德烈‧

魯飛諾‧塔馬約，〈奇鳥襲擊女孩〉，1947，油彩
，177×127cm，紐約現代美術館收藏

魯飛諾‧塔馬約，〈人體軀幹〉，1969，油彩，
100×80cm

維夫瑞多‧林,〈森林之光〉
,1942,蛋彩,192×124cm
《右圖》

羅伯多‧馬塔,〈面對面〉,
1974,油彩,165×195cm
《左頁下圖》

馬松(Andre Masson)的巴洛克式藝術線索,但他卻具有自己的特色。

創造幻覺正是鼓舞生存的力量

　　馬塔他那彎曲的狂野造形,經由自動主義的手法,愈發加強了他所要
創造的世界,同時還顯示出他在智利所受過天主教教育的啓示觀點,一

九三八年，他所畫的一批有關海洋、星辰、帶狀彎曲造形以及礦源與植物形狀等彩色鉛筆素描作品，已透露他初期的藝術思想，不久他即將這些作品稱之為「心理形態」（Psychological Morphologies）。馬塔在他初期的作品，提供了一個天地初開的昏暗世界，隱約透進一絲絲超自然的曙光，布里東很快就看出馬塔的潛能，在他一九三九年的一篇標題為「超現實繪畫最近趨向」的文章中，他提到年輕的馬塔，稱其作品具有豐富的神性，同時自心靈與身體自然散發出閃爍的光芒，布里東並在結論中稱，馬塔想要超越三度空間世界，並以他作品中的景象具有好幾個地平線來證明此點。

馬塔正像布里東一樣，喜歡閱讀十九世紀勞特瑞蒙（Lautreamont）的散文詩，他從詩中找到了宇宙與神話世界的題材，他後來的作品即是結合了動物、植物與礦物三個世界，以及規範它們的大宇宙力量，以回應勞特瑞蒙的奇特境界。一九四○年代，馬塔發展出一種礦物色調，經常是在模糊的空間裡，從容地展示拋射軌跡，以及移動中的變形，這正如昂斯羅闡釋馬塔的心理形態時所稱，「每一個人，每一件物，均在時間中延伸，並融合在行動與環境的交互行為中；每一個人均變成了一具會飛行的機器；鳥兒變成了天空中的翱翔飛體，而地球則是一座會呼吸的透明建築結構。」

馬塔後來避難來到了紐約，他是少數早期抵達美國的超現實主義藝術家，也是最富主動精神的改革家之一，他將巴黎超現實主義的各種佛洛依德戲法帶到美國，讓美國藝術家諸如威廉·巴吉歐特（William Baziotes），羅伯·馬哲維爾，大衛·哈爾（David Hare）以及傑克森·帕洛克等，均從中受益不淺；他的線條與自動式的素描作品，還深深影響了高爾基。他是一位大同主義者，輕意地游走於各行各業之間，在大戰那幾年，他的作品結合了內在與外在的世界，相當受到紐約藝壇的推崇；尤其是他運用建築空間的分隔手法來傳達宇宙訊息，予人印象深刻。他堅定不移地遵循超現實主義所主張的有益幻覺原則。馬塔在一九四八年曾讚頌稱，歷史是人類各種幻覺形成的故事，並宣稱，創造幻覺的力量即是鼓舞生存的力量，而藝術家正是有能力走出迷宮的人。

超現實主義的加勒比海經驗

　　一九三○年代後期，布里東的另一位拉丁美洲知友維夫瑞多‧林，走的是另外一條路子，林的年紀比馬塔大，他第一次到歐洲，是在一九二三年當他離開故鄉古巴前往馬德里，他在西班牙認識了一些有超現實主義傾向的文化人，其中包括來自古巴的亞里喬‧卡本提爾，林當時正對古巴非洲裔的桑特里亞儀式深感興趣。當西班牙內戰爆發時，林正為共和的一方而戰，一九三八年他因受傷被送往醫院，在醫院他遇到西班牙的雕塑家馬努羅‧胡格（Manolo Hugue），胡格是畢卡索的死黨，因而催促他去見畢卡索，畢卡索對這位具有非洲、西班牙與中國血統的混血古巴人極具好感，林再度引發了畢卡索原來對非洲藝術的長久興趣，或許更重要的是，林是西班牙內戰的英雄。經由畢卡索的介紹，林於一九三八年在皮爾畫廊舉行個展，一九三九年林已全然投入超現實主義，他一生從未忘記過他的首次巴黎個展，在回憶他巴黎的早期遭遇時，他曾表示：「安德烈‧布里東在他的第一次宣言中，即想穿透創作的本質，去強調人類在出生之後的心理行為，這些很早就已經出現於他富創意的演變過程中，布里東傳達給我一種詩人的衝動，而意識與潛意識的兩種推動力，是並行不駁的」。

　　林之加入超現實主義圈，正逢歐戰邊緣的非常時刻，不久他即隨大家避難離開歐洲大陸。布里東深信紐約將是他的新生之地，一九四○年十月間，布里東經由美國緊急委員會的協助安排，到馬賽等待船期，這一批避難團體包括不少超現實主義文化人，像馬松、恩斯特及林均在其中。一九四一年三月林與布里東等人，開始了他們一生中最讓他們難忘的一次航海旅行，船上隨行的尚有知名的俄國革命份子維克托‧賽吉（Victor Serge）及新派人類學家克勞德‧勒維－史特勞斯（Claude Levi-Strauss）。當他們到達馬提尼格島時，受到名詩人愛梅‧西賽（Aime Cesaire）的熱情歡迎，西賽的詩集曾在一九三○年代後期出現於巴黎，他對自己非洲裔傳統的知識深感興趣，正好與林情投意合。至於布里東對這次的熱帶體驗獲益良多，以後在他的散文詩中，均將這些現代生活裡的神話角色予以鮮活地引証。數週後，布里東與馬松等人乘同艘船繼續前往紐約，而林則啟程經多明尼哥再轉赴他的故鄉哈瓦那。這次的航海插曲以後在

羅伯多‧馬塔,〈眼力〉,1971,油彩,131×144cm

超現實藝術史上留下了相當特殊的迴響。

當布里東初次接觸到林的作品時,就讓他想起畢卡索一九○七年所繪的〈亞維濃的姑娘〉,畢卡索所鍾愛的非洲面具已自然地進入了林的作品中,其他像畢卡索一九二○年代後期所繪尖頭生物,以及一九三○年代初期的誇張肢體與手腳等特徵,也可以在林的作品中發現,還有畢卡索受到非洲動物面具影響的馬匹造形也不例外。不過當林回到古巴之後,他開始綜合超現實主義及立體派二種表現語言,來經營他的畫面,現在他直接與哈瓦那的知識界來往,他們均精力充沛地從事音樂、儀式以及古巴非洲裔習俗的研究,林則更是全神投入,擬找出表現這些非洲裔精

神的手法，尤其是他們在與大自然進行神秘的交往中，如何去維持其原始的文化與神奇的宗教。以後的數年，林還進一步的探究土著儀式的特徵，而他所受過的超現實主義訓練，使他不難同化於他重新發現的土著材料，一九四二年，他的作品開始滿佈著豐富的古巴甘蔗與竹林，而林間隱現出帶著面具與法服的人物，半動物及半人類的造形，這些形體偶然還會攜帶一些像葫蘆的器皿，令人聯想到典禮儀式中的咒語音樂。一九四二年十一月間，林經由布里東的安排在皮爾‧馬提斯畫廊舉行了他的紐約首次個展，林的作品，正如他的知友愛梅‧西賽所稱，叫人憶起了加勒比海的原始熱情與原生恐怖，林也就這樣樹立起自己的獨特風格。

促成在墨西哥舉行超現實主義國際展

當超現實主義在拉丁美洲擴散期間，墨西哥的情形非常特別，儘管亞托及布里東曾先後聲稱，墨西哥是超現實主義發展的理想地方，不過許多墨西哥人卻不願意成為超現實主義幫會的成員。或許是因為某些歷史上的因素助長了他們這種對立的態度，這些長久以來的記憶，可以回溯到神聖羅馬帝國的不幸統治以及十九世紀的法國入侵，同時在墨西哥內戰期間有關公眾教育革新方案，也相當排斥超現實主義所喜好的形而上解夢說法。至於像後來在一九三四年所成立的作家與藝術家聯盟，以及大眾藝術工作室等具有理想色彩與政治導向的藝文團體，均不大熱中於超現實主義所推崇的神秘理念，儘管亞托曾熱誠參與過墨西哥的社會運動，而布里東也曾是墨西哥壁畫大師迪艾哥‧里維拉的客人，但是大部分的墨西哥藝術家仍然無動於衷。顯然其最主要的原因乃是，一方面出於民族主義的目標，以避免外國的干預，尤其是在經濟上有此需要；另一方面則是困擾於文化認同的問題，在同時期，此問題也同樣讓美國的藝術家們爭論不休。

由於墨西哥有保障難民自由的法律，再加上外國人長久以來對墨西哥的好奇，許多超現實主義文化人均跑來墨西哥，像一九三〇年初期，沃夫剛‧帕倫、亞里斯‧瑞洪（Alice Rahon），以及秘魯畫家西塞‧莫羅（Cesar Moro）就住在墨西哥城，之後詩人班傑明‧培瑞，卡塔蘭畫家雷米迪歐‧瓦羅（Remedios Varo），昂斯羅‧福特（Onslow Ford）與英國畫家里昂諾

拉‧卡林頓（Leonora Carrington）也跟著前來墨西哥。雖然墨西哥的藝評家，對有關外國來的超現實主義，其影響墨西哥藝術家的情形，意見分歧，不過至少我們可看得出，超現實主義者已在墨西哥的知識界形成一股氣候，在許多情況下，似乎均影響到墨西哥的藝術風格。同時也總是會有一小部分墨西哥的詩人與畫家，公開支持歐洲前衛藝術，像早期的現代主義及象徵派藝術家胡里歐‧瑞拉斯（Julio Ruelas），即與超現實主義的觀點一致，其實早在一九二○年代，某些墨西哥詩人就已非常熟習超現實主義的詩集。顯然這些富積極精神的難民在湧入墨西哥之後，發動了不少活動，其中最有意義的當推一九四○年所舉行的「超現實主義國際展」，這次展覽還特別保留了一個展示廳予「墨西哥的畫家」，這也等於表示，超現實主義可以容納各式各樣的藝術風格，正如布里東所稱，畢卡索與里維拉及卡蘿一樣，都是屬於超越歸類的國際藝術家，像芙麗達‧卡蘿即表示過，她雖然不全然屬於超現實派，但是在墨西哥，只要被邀請參加了超現實主義畫展，人人都可稱得上是超現實主義者。

增強了本土認同，也擴大了國際觀

超現實主義出現於墨西哥，仍然有其效果，亞托曾挑選瑪利亞‧依絲吉爾多（Maria Izquierdo）的作品參加巴黎的展示，她作品中的熾熱紅色正顯示出她純種的塔拉斯肯族裔背景，畫面上所展現的神奇自然主義世界，來自古代廢墟的啟示。可是由於她廣泛的接觸了歐洲的藝術，使她遭到污染，在她一九三○年代訪問紐約及巴黎之後，從她的作品可看得出，她對超現實主義新貴喬吉歐‧奇里哥（Giorgio de Chirico）的風格具有強烈的興趣，她的好友魯飛諾‧塔馬約（Rufino Tamayo），在一九三○年代初期也廣受超現實主義的注意。儘管塔馬約的作品明顯受到前哥倫比亞藝術與現代民俗傳統的影響，在一九四○年代初期卻開始注入了一絲形而上的恐懼感與少許暴力，以致也被歸類於超現實主義中。

第二次世界大戰期間，超現實主義轉變了發展的空間，也延伸了其探索的可能性，使得其興趣更一致地集中於人類學與生物學。有幾位在墨西哥的超現實主義信徒，還深入地研究前哥倫比亞的古代文化，像班傑明‧培瑞就是其中的認真學者之一，他的有關美洲土著神話與傳奇的著

作，曾於一九四三年在紐約出版，爲大家所爭相傳閱，他還在一九四二年四月間發刊出版了一本標題爲《動力》的雜誌，並以英法雙語印行，更是擴大了超現實主義的國際影響力。在大戰之後，墨西哥出現了超現實主義弦外之音，由於超現實主義活動增加，使文化生活更爲豐富，同時因其強調地方的傳統，而日益受到新一代墨西哥人的接納，尤其是熱心的墨西哥藝術家，他們所表達出的亮麗民間色彩，壯麗景觀與原始神話，均受到大家的歡迎，像芙麗達‧卡蘿即是最具代表性的例子，這不僅增強了他們的自我認同意識，也擴大了他們的國際觀。一九五○年以後，墨西哥對外來的異質文化更加開放，年輕一代的藝術家與法蘭西斯哥‧托勒多（Francisco Toledo），即充分融合了歐洲現代主義與他自己的土著傳承藝術背景，正如墨西哥藝評家薩爾瓦多‧艾里桑多（Salvador Elizondo）所稱，其作品乃是對在一定時空中的萬象生命予以紀錄，實已超越了自然的法則，或許更像「刹那間的夢境」，而非神話描述了。

文化戰場滋養出拉丁美洲的獨特藝術

古巴評論家艾德蒙多‧得斯諾（Edmundo Desnoes）曾宣稱過，拉丁美洲是一個幅員遼闊的文化戰場，而其古代的文明高塔充滿了語言與意象，在這個戰場上，已迸發出許多美學與哲學的尖銳問題，其中不少問題的促發是來自超現實主義，因而超現實主義運動可以視爲二十世紀現代主義大傳統中的一部分，這其中顯然已包括了畢卡索與杜象，無論在舊大陸或是新大陸，這自然都帶著某些政治上的意涵。就超現實主義做爲一般現代主義傳統的一部分而言，其作用在許多層面上均源自實踐者的觀點，這種革新的哲學可以說是生活中的詩學，而非純粹的風格理論，超現實主義藝術家與作家充滿了熱情，他們想要以他們的活動來改變世界。至於拉丁美洲的藝術家，一方面具有拉丁美洲本土獨有的輝煌與痛苦特質，在另一方面其實又兼具了國際化的傾向，馬塔正是這種模式的代表性藝術家。因此，當我們稱拉丁美洲是一座美學、政治乃至風格思想的遼闊戰場時，無疑地，它也同樣從國際超現實主義的大家庭中，獲得了無法估計的助益，近數十年來，我們已看到拉丁美洲的文學與藝術在國際上大放異彩，也的確不能不嘆服，「食人族宣言」的理念果然高明。

拉丁式的新具象派
——具表現主義風味的嘲諷藝術

　　在二十世紀中葉，抽象主義已橫掃南美洲的繪畫與雕塑界，抽象主義於一九二〇年代登陸阿根廷，一九三〇年代到了烏拉圭，一九五〇年代則擴散至整個拉丁美洲地區，當然這種情勢的發展，主要得歸功於巴西一九五一年舉辦首次聖保羅雙年展的結果。不過在這段時期，另一種較通俗而關心社會與政治主題的藝術趨向也逐漸成形，由於抽象主義對某些藝術家而言，並不能滿足他們的特別表達需求，這批藝術家只好另外尋求替代途徑，而新具象（Neo Figuration）即是其中的手法之一。其實在二十世紀的後半葉，具象藝術也重新在歐洲與美國恢復了生機，只是大家使用的名詞不同而已。當新具象主義在一九五〇年代初期出現於墨西哥時，就被本土派藝術用來對抗抽象主義，而一九五〇年代後期它之出現於南美洲，則是以生力軍的姿態與幾何抽象派同起同坐，至於後來的複合藝術與普普藝術，則是新具象主義出現後的自然產物。

　　在拉丁美洲要清楚地分辨出新具象、複合藝術與普普之間的區別，是一件相當困難的事，因為許多藝術家在創作同一作品時，會同時交互或一起運用這些形式，像阿根廷的安東尼‧伯爾尼（Antonio Berni）就是明證；還有一些藝術家稱他們的複合藝術是普普，而實際上其作品並不符合美國普普藝術的定義；到了一九七〇年代，許多新具象派藝術家又放棄了具表現派的部分意象，轉而使用較易控制的攝影樣貌來進行客觀的描述。由於所使用名詞的不確定性，一般藝術史家在談到拉丁美洲這段時期的藝術，多半以具代表性的藝術家生涯為探討對象，而不願以風格或是國家的區別來進行歸類。

拉丁美洲的新具象著眼客體的再度本土化

　　一九六〇年代新具象派的主要成員有：墨西哥的荷西‧蓋瓦斯（Jose

Cuevas),阿根廷的喬治‧德拉維加(Jorge de la Vega)與路易士‧諾艾(Luis Noé),委內瑞拉的賈可波‧保吉斯(Jacobo Borges)。從事複合藝術的如:阿根廷的安東尼‧伯爾尼與亞伯托‧希里迪亞(Alberto Heredia),委內瑞拉的瑪利索(Marisol)。哥倫比亞的費南多‧波特羅(Fernando Botero)之新具象風格,則是以表現主義樣貌來描繪。這些拉丁美洲藝術家到了一九七○年代,除了蓋瓦斯繼續追求他流暢而帶表現主義的風格外,其他人的作品中已很難找到筆觸的痕跡了。

當新具象派出現之初,它很可能與眼鏡蛇(CoBra)集團的藝術有些關聯,同時也與威廉‧德庫寧(Willem de Kooning),吉恩‧杜布菲(Jean Dubuffet)以及法蘭西斯‧培根(Francis Bacon)的繪畫有某些關係,同樣的,複合藝術也與國際上的同行保持來往。不過我們對拉丁美洲的普普藝術見解,需要做一些澄清,一九六○年代的阿根廷藝術家較喜歡自大眾文化中取材,其作品所使用的物體,往往經過再度文本化,使其含意更趨複雜。比方說,阿根廷的畫家荷西‧費南德斯(Jose Fernandez-Muro),會在夜晚偷偷到紐約街頭,利用地下水道入口蓋子的浮凸造形,製作成混合媒材的國旗畫作,像他一九六四年所作的<偉大的阿根廷>,如與賈斯帕‧強斯(Jasper Johns)一九五○年代中期的作品相比較,我們可以看得出,強斯的國旗只是在客體身上發揮,並未再作進一步的文本處理,而費南德斯的國旗則添加了一些不相關的元素。一個地下水道入口蓋子或是一幅國旗,各自均可當做是普普作品,但是一幅國旗的意象如果與地下水道入口蓋子的意象相結合,那就不再具有與普普藝術相關聯的中性了。對大多數的拉丁美洲藝術家來說,普普藝術作品的含意已超過了其實際上的意義。

阿根廷的藝評家拉法艾‧史吉魯(Rafael Squirru),對拉丁美洲普普藝術的這種非正統的說法,卻持相當肯定的態度,他在一九六三年曾指出南北美洲藝術家在這方面的基本不同點,他認為拉丁美洲的美學著眼點是在表達社會與政治的批判上,而美國則強調客體本身,並將之視為藝術家真實世界的一部分,而賦予神奇的藝術表徵。南美洲的藝術家認為「普普」必然應結合當地熟習的大眾象徵符號,如星形岩石或是宗教圖像均是,他們對普普藝術的觀念,可以說與大眾傳播概念有關,他們

將客體當做可資利用的符號，而不是以之做為創作目的。

墨西哥的蓋瓦斯率先提倡新具象主義

一九五〇年代後期西方世界的藝術家又開始流行起具象派繪畫，自然促發了彼得・賽茲(Peter Selz)，於一九五九年在紐約現代美術館舉辦了「人類新形象」特展，展品包括卡瑞・亞派(Karel Appel)、培根、李昂拿・巴斯金(Leonard Baskin)、杜布菲、里昂・哥魯伯(Leon Golub)、德庫寧以及里哥・李布倫(Rico Lebrun)等人的作品。不過美國具象派在當時的聲勢，仍然不及其他的藝術形式，同時也尚未形成一鼓巨大的運動，他們的這類風格作品，直到一九七〇年代才獲得大家的肯定，像德庫寧雖然曾經是拉丁美洲新具象派的效法榜樣之一，不過在美國他仍然被大多數的人視為抽象表現主義者。

在拉丁美洲，新具象派的發展可以與抽象派同時並存，但卻是被人們分開來看待的。就像抽象表現主義畫家一樣，蓋瓦斯、諾艾、德拉維加與保吉斯之聯合在一起，主要是因為他們都曾受到戰後存在主義的薰陶，均以痛苦、作怪的人類扭曲形象來表達他們的藝術，他們與德庫寧所不同的是他們拒絕全然的抽象化，儘管在這些藝術家之間有許多明顯相似之處，不過他們所篩選的題材以及所描述的目的卻相當迴異，正如他們對人性本質的看法不同一般。

一九六〇年代時墨西哥的公私機構開始打開門戶，公開接受國際藝術，新一代的藝術家因而出現了，其中包括荷西・蓋瓦斯、亞伯托・吉隆尼亞(Alberto Gironella)及一群組成「新表象派」(Nueva Presencia)的藝術家。吉隆尼亞是墨西哥市普里斯合作畫廊的成員之一，他曾介紹蓋瓦斯於一九五三年在該畫廊舉行了一次畫展，而蓋瓦斯非常不喜歡壁畫藝術家所標榜的國家主義主張，他認為，壁畫藝術家們是在與藝術作對，只是在做新聞宣傳與高談闊論，蓋瓦斯並稱，他反對壁畫藝術，並不是要將墨西哥的國家偶像三位壁畫大師的歷史地位，予以抹殺替代，而是希望不同類型的藝術也同樣受到大家的關注，現代主義乃是提供大家多元選擇的機會。蓋瓦斯同時尋求與其他地區廣泛交流的途徑，而不願只

亞里罕得羅‧奧布里剛，<死了的學生>，1956，油彩，55×69cm，華盛頓美洲美術館收藏

賈可波‧保吉斯，<拿破崙加冕人物>，1963，混合媒材，120×205cm，卡拉卡斯現代美術館收藏

限定在泥磚村落的狹窄題材,一九六〇年他已相當具有國際知名度,而
其他墨西哥的一些藝術家也開始提倡新具象主義了。

蓋瓦斯與新表象派反對為藝術而藝術

「新表象派」集團,大約在一九六一年至一九六三年間成立於墨西哥
城,主導人是亞諾‧貝爾金(Arnold Belkin)與法蘭西斯哥‧伊卡沙
(Francisco Icaza)。最初,這批藝術家,還相當同情反政府而正坐監牢
的壁畫大師大衛‧西吉羅士,貝爾金與伊卡沙曾經前往牢房探視西吉羅
士,不過之後,他們深覺彼此之間存在嚴重的代溝。西吉羅士是屬於一
個崇拜英雄浪漫時代的人物,而新的一代並無英雄,認為人類已不再是
舊時代暴君的犧牲品,如今大家應該關注預防的是,諸如戰爭、暴動、
精神孤寂等無法控制的無形因素。

然而,蓋瓦斯與新表象派藝術家,在哲學思維上也有某些差距,蓋瓦
斯認為他自己只關心週遭的生活;而新表象派藝術家所要求的藝術,卻
是與社會整體無法分割開來,他們聲稱,沒有任何人尤其是藝術家,可
以藐視社會次序的存在。不過他們都同意藝術家應該表達精神疏離與孤
獨的問題,他們均深受杜爾多夫斯基、卡夫卡及卡謬等人著作的啟發,
而反對巴黎派「好品味」的優雅主張以及「為藝術而藝術」的論調,他
們均傾向於將圖畫當做大眾傳播的交通媒材,不過所學習的榜樣則不限
於當代的藝術家。阿根廷的藝術家所推崇的對象多半為現代藝術家,而
墨西哥的藝術家除了鍾意哥雅、歐羅斯可(Orozco)之外,十七世紀具諷
刺意味風格的畫家如維拉茲蓋斯與林布蘭特,都是他們研究學習的對象。

蓋瓦斯與新表象派藝術家對改革的期望也有程度上的不同,新表象派
藝術家以改革者自居,多強調一般具啟示性的景象,他們有時藉聖經的
引喻來暗示,遭致暴力與戰爭所造成的集體破壞與蹂躪情景。而蓋瓦斯
則醉心於死亡與衰落的題材,像歐羅斯可所描繪的怪物、變形生物、頹
廢人物及妓女等,均是蓋瓦斯特別感興趣的主題,他還以這些題材畫了
不少鋼筆及水彩素描。由於蓋瓦斯對人類的不正常世界較感興趣,以致
被人認為是一名觀察者,而非改革者。

從精神病患身上發覺人性本質

　　由於蓋瓦斯出生於造紙廠，他自童年即愛在紙上塗鴉，而與紙結了不可解之緣。在一九五〇年代中期，他的作品多集中於描繪療養院中的病人，他兄弟是一名心理分析醫生，讓他有機會接觸到這些不正常的人，蓋瓦斯的這些素描作品通常是以相當沉重的黑線條來畫，其造形較正常的人更為誇張，有點近似卡通形式。他聲稱，從這些精神病患者身上，他發覺到人性的本質，他並以此種風格為基礎，發展出許多素描作品來。一九六〇年代他的素描線條更趨流暢，還採用了一些林布蘭特在版畫所常運用的細緻線條，同時他還在畫作上塗上雅致的水彩，而產生了一種朦朧透明的空間感覺，這已超越了平面圖畫二度空間的效果。

　　蓋瓦斯曾在他好幾個系列的素描作品中，向他所喜愛的畫家與作家致敬意。一九七三年他以畢卡索一九〇七年所作<亞維濃的姑娘>為藍本，製作了一系列以<向畢卡索致敬>為標題的畫作，不過他已將畢卡索的人物做了某些修改，並以此為參考，而發展出一系列<藝術家與模特兒>的作品來。在這些<向畢卡索致敬>的作品中，像<與年輕亞維濃姑娘一起的自畫像>，<與模特兒一起的自畫像>，及<真正的亞維濃姑娘>等，均是他的代表作品，在這幾幅代表作上，他放棄了畢卡索早期立體派變形的正統畫法，轉而強調畢卡索這些以妓女為主題的原始速寫稿風格。

　　蓋瓦斯畫作中的女人，都不是像宮廷女奴一般站著或躺著，而是蹲伏著、坐著、立著或昂首而行，以顯示她們醜陋的身形與懸垂的乳房。蓋瓦斯有時甚至於將自己也畫進他的主題中去，像他<真正的亞維濃姑娘>中的坐姿人物，則是模仿自畢卡索<亞維濃的姑娘>作品中前景的人物，但蓋瓦斯已將她的腿予以分開來安置。而他的<與模特兒一起的自畫像>中，憔悴的裸體人物，頭戴著小丑帽子，似乎有畢卡索早期藍色時期作品風格的影子。

　　一九五九年，蓋瓦斯藉著參加第五屆聖保羅雙年展的機會，前往布諾宜艾瑞斯旅行，並在波尼諾畫廊舉行畫展，他還在視覺評論協會發表演講會。儘管他這次來訪有助於阿根廷新具象主義的發展，不過他的題材與阿根廷藝術家所追求的，似乎有顯著的不同，蓋瓦斯作品在拉丁美洲的影響力，到了一九七〇年代愈發明顯。

賈可波‧保吉斯，〈展示開始〉，1964，油彩，180×270cm，卡拉卡斯國家畫廊收藏

荷西‧蓋瓦斯，〈真正的亞維濃的姑娘〉，1973，墨水筆紙，75×90cm，華盛頓美洲美術館收藏

安東尼‧賽吉，〈凝視的距離〉，1976，粉彩、碳筆，195×195cm

保吉斯以拿破崙為引喻嘲諷統治階級

　　一九六〇年代初期，賈可波‧保吉斯即隨蓋瓦斯與阿根廷的另類具象派(Otra Figuracion)藝術家的方向走，不過，在這十年中，保吉斯逐漸專注於社會及政治問題的探索，並尋求以藝術做為達致改革目的的傳播手段。

　　保吉斯的藝術生涯始於一九五〇年代，當時委內瑞拉正由軍人政府統治，官方所核可的藝術形式主要是屬於幾何形、純視覺性或立體形的風

格。保吉斯也像阿根廷的同行一樣,轉而以眼鏡蛇集團藝術家、德庫寧、培根以及委內瑞拉的印象派風景畫家亞曼多‧里維隆(Armand Reveron)爲學習榜樣,他同時也仰慕詹姆斯‧恩索(James Ensor)、哥雅、梵谷、林布蘭特及魯本斯等大師的作品。

保吉斯一九五○年代初自巴黎返回卡拉卡斯後,即開始發展他那具表現主義的風格,他有些最知名的作品均完成於一九六三年至一九六五年之間。最初,他的歐洲經驗使他認爲,委內瑞拉是一個沒有歷史與傳統的國家,他把卡拉卡斯解釋成一個沒有神話,又與所有歷史傳承斷裂的城市。但是不久他即發現到,卡拉卡斯可以做爲他積極發展藝術事業的基地,他在一九六三年完成了<拿破崙的加冕人物>,一九六四年又作了<展覽開始>的畫作。

<拿破崙的加冕人物>是保吉斯描繪一系列有關拿破崙主題的素描與繪畫作品之一,他在作品中將大主教、骨骼、與似怪獸的裸女結合在一起,變成一幅具諷刺性的圖畫。作畫的靈感來自賈蓋斯‧大衛(Jacquez-Louis David)一八○五年所作<拿破崙的加冕>名作,保吉斯以之做爲嘲弄統治階級傲慢自大的德性。當一個國家無限地擴張其權威時,個人即逐漸趨向於死亡,而拿破崙即代表著這種具引喻性的死亡人物。保吉斯的拿破崙系列,顯然是用來表達反對暴力、腐化權力、教會與軍人,而裸女則象徵妓女與被貶降了的委內瑞拉。

誇張的人物造形具表現主義風味

藝評家多爾‧亞斯頓(Dore Ashton)則將這些人物的諷刺性格,源溯到哥雅作品中的人物。這種手法的運用在保吉斯的<展覽開始>中也可見到,作品中的人物有大主教、軍人、妓女與骨骼,畫作中的死亡面具有些類似恩索一八八八年所繪<耶穌進入布魯賽爾>的人物。蓋瓦斯也曾描繪過不少暗示人類愚行的畫作,保吉斯像蓋瓦斯一樣,仰慕歐羅斯可具表現主義風味的誇張人物造形,不過他卻以變形扭曲的人物來闡釋自己的看法。

在一九六○年代中期,保吉斯發覺到他的自我表現欲望與他的大眾傳播需求之間,有某些衝突,自一九六六年起約有五年的時間放棄了畫筆,

轉而致力複合藝術作品的創作。<卡拉卡斯的形象>即是利用多元媒體，結合了燈光、舞台道具、聲響效果，以斷續的影片變化映象來製作的，該作品所散發出來的空間氣氛，消除了藝術與觀者之間的距離，表演者雖非專業，但也都是從街頭精選出來的人們。這件創作具有社會目的，其原來的設計就是要鼓勵參與，讓觀者一起來體驗一下日常生活中的焦慮、殘酷與虛偽，雖然保吉斯的創作意圖較墨西哥及阿根廷的藝術家更為積極主動，不過他的集體化與大眾化的社會性企圖，則較接近阿根廷的藝術家。

一九七○年，保吉斯重新回到素描與繪畫的創作形式，他的作品已不再那樣具有直接的攻擊性，也不再呈現要直接解決政治衝突的即興感覺。相反地，他以較複雜而計劃妥善的態度來處理意象，同時電影中某些時間變換的元素進入了他的作品中，他放棄了厚塗的手法，而以一種費力的薄塗與光釉技巧，創造出大空間轉換的印象。這些年來保吉斯也累積了不少攝影照片，並開始將照片中的影象運用到他的作品來，以加強創作的基礎，有許多攝影收藏是有關儀式典禮中的家族照片，如訂婚、領聖餐等活動，這些照片以正片或負片的即興意象，重新再出現於他的創作中。

賽吉利用攝影圖像以輔助客觀描繪

安東尼・賽吉(Antonio Sequi)則是以碳筆素描做為他主要的表現媒材，如與一九六○年代所流行肢離破碎的造形相比較，他的作品仍然還維持著圖像的完整性，同時他所保留的客觀認知，也與當時十分個人化的表現風貌大不相同。像保吉斯一樣，賽吉也運用攝影的機械化過程來創作，不過他使用照片只是將之做為基礎，雖然當時照相寫實主義在拉丁美洲並不陌生，但卻很少有藝術家選擇這種表現手法，儘管賽吉有時會運用一些攝影技巧來哄騙觀眾，但基本上，他與保吉斯均不會去製作真正照相寫實派(Photo Realism)的作品。

在一九六○年代，賽吉曾經製作了一些類似「另類具象」模樣的作品，不過他與這類藝術家並無直接的關係。一九七○年代，他即放棄了此種以大尺寸素描維特色的繪畫形式，他開始從家族照片及新聞圖片中，去

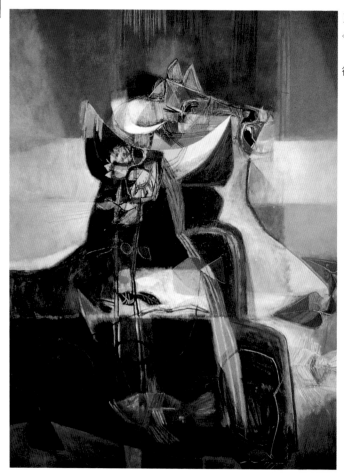

亞里罕得羅‧奧布里剛，
〈淹沒在馬格達勒納河中的牛〉
，1955，油彩，158×126cm，
德州休斯頓美術館收藏

挖掘他的圖像材料，用以輔助他作品的客觀描繪性。

　　賽吉到了一九七○年代開始選擇用碳筆與粉彩筆來表現他的作品，這本身並無特別的原因，其實他使用畫布還是多於畫紙。像蓋瓦斯之運用畫紙創作，是完全不去考慮素描的尺寸大小問題，然而賽吉則是想要利用畫布粗獷的表面特性，以碳筆及粉彩在上面擦塗，藉此降低色彩的光澤，並顯露筆觸的質感。雖然他也瞭解到油畫與素描的不同，不過他覺得，以這種手法來進行，畫作上的圖像可以更直接地顯現，並可產生較理想的效果，至於他運用攝影材料，則可讓他與作品之間能保持一個距離，以避免在繪畫的過程中牽入太多的情緒因素。

運用魔幻寫實元素使畫面產生懸疑感

他這段時期的第一批素描，是一九七三年以六尺乘六尺的畫布，創作一系列的大象作品，賽吉將原來生存於密林中的大象遷移到阿根廷的大草原中來。這些大象均以低視角顯現，表達出牠們的龐然體形，在富肌理的畫布上，碳筆線條更能傳達牠們皮膚粗糙的質感。

僅就安置一隻西方環境所陌生的生物，以如此手法呈現來說，即已經傳達了一些類似「魔幻寫實主義」(Magic Realism)的元素，這也就是賽吉此後素描作品的特色，在攝影報導的掩護之下，表現了一種懸疑待決的意味。在一九七〇年代中期，他開始一系列以狗為主題的作品，將狗安排在畫面上主要的位置上，或是放在對人物造成威脅感的空間，牠猶如大門口或走道上的兇惡警衛。這種布局安排，將觀者的注意力集中到畫面的前景，讓人有一種不敢冒險向前跨越一步的感覺。

一九七六年初，賽吉嘗試了一種新的策略，在內部或外部的空間背景上，描繪一個背朝觀者的男性人物，主人翁正凝視著看不見的遠方風景，或是正望著一處半開著門的室內，似乎顯示了一個神祕空間的存在，這些景象產生了懸疑的感覺，觀者有點像是在看神秘的偵探謀殺影片，或

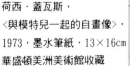

荷西‧蓋瓦斯，
<與模特兒一起的自畫像>，
1973，墨水筆紙，13×16cm
華盛頓美洲美術館收藏

是一段凝結的時空。像他一九七六年所作碳筆粉彩素描作品<面牆>，<坐著等待>及<凝視的距離>等，這些背向人物的出現，似乎是來自他經常取法的畫家瑞尼‧馬格里特(Rene Magritte)之策略。馬格里特曾將此法安排的人物，運用於迷樣的畫面上，使觀者的注意力被吸引到與這些神祕人物所同樣凝視的空間方向去，而畫作中的這個神祕人物似乎正是畫家本人。這個人物在一九八〇年代又重複出現於賽吉的畫作中，他好像一個流浪漢似地，徘徊於布諾宜艾瑞斯或是巴黎的街頭上。

向觀者直接訴求而無興趣描述事物本身

雖然在某些方面來說，拉丁美洲國家今天他們相互之間不相往來的情形，更甚於一九六〇年代，不過藝術家們都能以旅遊、展覽及通過新聞媒體，而與其他西方的藝術重鎮保持直接的接觸關係。新具象派、複合藝術與普普藝術在拉丁美洲出現，主要還是因為一九六〇年代他們重新重視國際傳播的結果，那幾年好幾個國際性的雙年展，均是大家爭相報導的目標。不過，拉丁美洲的藝術家並非完全只在闡釋國外的藝術模式，他們作品所反映的卻是全然不同的世界，他們特殊的框架關照，也不是輕易即可轉移的。如果要從他們一九六〇年代的作品中，找尋出一些共同關心的特點，那就是他們並沒有興趣去描述事物的本身，而是強烈地想要接觸廣大的觀眾，以期向觀眾直接訴求他們的表現意圖。儘管在一九七〇年代，某些藝術家，似乎沒有再像一九六〇年代時的主動積極性，不過他們卻已經找到了更多的隱秘又複雜之策略，來傳達他們的藝術關照。

南美洲的複合藝術
——以混合手法批判當代社會

　　與墨西哥的蓋瓦斯（Jose Cuevas）及「新表象」（Nueva Presencia）集團一樣，阿根廷藝術家諾艾（Luis Noe）及德拉維加（Jorge de la Vega）也是反對純粹美學主張的。不過蓋瓦斯認為自己的素描作品，乃是出自他自己的個人延伸，以及他對人類的觀察結果，而阿根廷的藝術家則認為，創作不只是要反映藝術家個人，而且還要反映歷史與集體的創作過程。諾艾稱，藝術家僅是他歷史的一項工具，阿根廷藝術家對人類的描繪，剛好與蓋瓦斯相反，所指的是人類的象徵，而不是一般風格問題，他們深信，探索藝術的惟一方法就是探索人類本身，同時他們所要傳達

安東尼・伯爾尼，〈失業者〉，1934，蛋彩，218×300cm

的是人類的心理境況，而不是客觀的環境。他們也像蓋瓦斯及保吉斯（Jacobo Borges）一樣，將世界當成景象來觀察，不過他們卻認為自己並非觀察者而是積極的參與者。

阿根廷的另類具象派尋求完全自由

自一九六一年到一九六三年，諾艾與德拉維加以及其他志同道合的阿根廷藝術家，在布諾宜艾瑞斯共用工作室，一起舉辦畫展，並組成「另類具象」（Otra Figuracion）集團，阿根廷這個藝術團體在年代上似乎與墨西哥的「新表象」有關，但實際上他們之間並無任何關係。另類具象集團雖然僅在一九六〇年代初期舉辦過幾次聯展，不過他們卻維持著長期的友誼，在這段時期他們都曾訪問過歐洲，在一九六四年與一九六七年間，他們曾斷斷續續地在美國住過，德拉維加還在康乃爾大學教過繪畫。

「另類具象」在一九六〇年代時的作品特徵是，使用光鮮的色彩，似眼鏡蛇（CoBra）集團的人形及動物造形。他們最重要的前題乃是企圖在繪畫上獲致完全的自由，這正如德拉維加所說的，他要他的作品自然而不受形式化的限制，有如生命一般的即興，而諾艾也希望能遠離所有的規則。儘管他們的目標相似，但每一位藝術家均形成了個人認同的風格，諾艾的畫作暗示都市生活的特殊情景，而德拉維加則關心過去、現在與未來等所有的時間。

諾艾一九六六年在紐約波尼諾畫廊個展的說帖中曾自述稱，我們必須瞭解我們所生存的混亂環境，我們所以稱生存環境為混亂，只是因為我們需要一種瞭解的形式，今天在美國，正如普普藝術宣言所稱，需要的是群體象徵的確認，也就是指社會需要確定自己的身分角色。然而拉丁美洲國家，如果與美國的生活方式相比較的話，他們仍然尚未到達形成自己生活方式的發展階段，這也就是說，他們尚停留在未上軌道的混亂時期，因此，他們必然要對混亂的問題多投注一些關照，混亂對拉丁美洲而言，的確是一種常態。

諾艾與維加自複合藝術走入群眾

　　雖然德拉維加關心當前的事件，但卻不過分政治化，而他大部分的畫作描述的，是有關心理的情境而非外在的情況，他畫作中似幽靈的生物，似乎在飄浮的邊緣上，或是在夜間跳躍。像他一九六四年所作<最燦爛的日子>，畫的是一群臉譜，如同不穩定結構中一群積極的與消極的圖像。同年他繪製了一系列的<變體衝突>，「變體」除非從特定的角度觀察外，一般指的是異樣變形的東西而言，而德拉維加則認爲他的變體有些類似魔術鏡中的景象。

　　儘管諾艾的畫作也是在傳達內心受到壓迫的景況，不過他較強調外在的世界。在他一九六三年所作<魔法終結>，畫面下方的人類似乎陷入困境，似方格的結構中，充斥著賊頭賊腦的窺視面孔；畫作上方則是耶穌的受難圖像與藏在×形記號後面一具畏縮的人形。這種象徵性描繪在拉丁美洲的藝術中經常出現，也是「另類具象」藝術家在一九六四年的典型作品。

　　從一九六○年代初期，諾艾即開始結合布塊、畫架及顏料，來製作他的複合（Assemblage）藝術。一九六六年當他自紐約回到布諾宜艾瑞斯後，他加大了作品的尺寸，使變成爲一
座頹廢的建築物，內中有裝絞鍊的門、倒置的畫布及繪畫圖像等成份。其中有一件作品於一九六六年在紐約的波尼諾畫廊展出過，該作品幅度之大，可以容納觀者進入，這件代表性作品，顯示了一九六○年代中期的阿根廷藝術家，正走向邀請觀者積極參與的創作趨勢。

　　諾艾在一九六六年波尼諾畫廊展出之後，即結束了與畫廊的關係，之後他大約有十年的時間不再作畫，紐約的商業化，導致了他放棄具銷售性的藝術品，他轉而到布諾宜艾瑞斯經營起一間酒店，該酒店在一九七○年代還成爲藝術家最愛聚會的地方。至於德拉維加的作品，也深受美國連環圖畫式的普普藝術之影響，不久他也中止了繪畫，而選擇在布諾宜艾瑞斯當起一名大眾歌手。這二位藝術家均發揮了他們的社交才華，在真實的生活中與大眾直接接觸，德拉維加的歌手生涯沒有過多久，即於一九七一年因心臟病突發而去世，諾艾則在一九七五年又重新拾起畫筆。

希里迪亞，〈封口不能言〉，1972，混合媒材，37～55cm，布諾宜艾瑞斯國家美術館收藏

安東尼‧伯爾尼，〈范尼托的期待世界〉，1962，拼貼，300×400cm

路易士‧諾艾，〈希望的指引〉，1963，油彩，205×215cm，布諾宜艾瑞斯國家美術館收藏

伯爾尼早期作品關心失業社會問題

　　伯爾尼(Antonio Berni)一九六○年代的作品雖然符合當時流行的樣式，但他的成長背景卻與年輕一代的藝術家不同，他所致力的人文主張也比較屬於社會性，並非存在主義式的。他的作品仍然繼續著他一九三○年代描繪工人遊行與勞工聯盟活動之類的主題，只是表達的形式是一九六○年代流行的樣貌。

　　一九三三年當墨西哥的西吉羅士(Siquieros)訪問阿根廷時，伯爾尼即

與他結識，他們還一起合作過壁畫製作。一九三○年代的經濟不景氣造成阿根廷大量失業，伯爾尼也像西吉羅士一樣，非常關心社會問題，然而公共壁畫方案在保守的阿根廷並不被接受，只得以折衷的方法行之。西吉羅士譴責畫架繪畫乃是少數人的藝術活動，並擬在阿根廷進行壁畫運動，不過伯爾尼對此做法表示異議，他不但不放棄畫架繪畫，還辯稱此法才是阿根廷惟一可行之道。

一九三四年伯爾尼開始製作一系列的畫作，以社會寫實主義的手法戲劇性地描述當時的社會問題。這些作品都是以他自己在布諾宜艾瑞斯所攝的即興照片爲創作根據，並以極大尺寸的畫作來替代壁畫。在他一九三四年所作的<失業者>中，描繪的是一些沉睡的人，有坐在前面的年輕人，有仰臥在地上的老年人，他以與真人一般大小的尺寸結構，正面描寫這些遭受困擾的人們，讓觀者深刻感受到他們的無助與絕望之情。

以拼貼手法關心太空時代的貧民區

一九五○年代後期布諾宜艾瑞斯急速的工業化發展，將數千名貧窮的工人迫遷至貧民區，伯爾尼當時重新再使用拼貼的技巧，來製作像壁畫般規模的作品，他結合了一些廢棄的材料，如現成無用的木製物品或是紙板，來描述這些貧民區的居民。他創造了兩種類型人物，一是來自貧民區的男孩「范尼托·拉古拿」（Juanito Laguna），另一是妓女「蕾蒙娜·孟提爾」（Ramona Montiel）。這些中心人物均以無結局的敘述方式自成一系列，有點類似他一九三○年代的工人主題，不過外觀已換成當代人的裝扮。

伯爾尼正如同其他同時代的藝術家一樣，強烈地領悟到藝術應該具有某些人文主義的功能，尤其是利用大眾傳播媒材製作的藝術更應如此。他除了以范尼托與蕾蒙娜做爲窮人的一般象徵外，也經常以新聞媒體常出現的大眾神話及傳奇故事，做爲他的表現題材。他拼貼作品中所使用的混合媒材，均取自貧民區的廢棄材料：如破籃子、碎布、油箱蓋子、瓶蓋、鈕扣、篩子、錫片、吸管以及跳蚤市場找來的雜物等。他企圖將藝術傳達至大眾傳播的層面，這個心願終於在一九七○年代得以實現，當時一些探戈舞及迷濃加舞，即是受到了他<范尼托>畫作的啓發，而被

製成音樂唱片，在民間廣爲流傳開來。

伯爾尼所描繪的范尼托，是以不同的情景樣貌呈現：如星期天溜街、讀書，爲父親送飯，幫助母親做家事，放風箏，或是在貧民區遊玩等。在他表現貧民區題材中，有些是以兩層結構來表達，畫作的上半部分多以不可及的世界，如漂亮的新車廣告板來呈現，有時則以太空船飛過天空，來與生活在地上貧民區的范尼托遙遙相望。在一九六○年代，阿根廷的藝術家，也像墨西哥新具象派藝術家一樣，關心原子太空時代，不過他們多半以描述具啓示性的災難場景來表現這類主題，而不會只是在表達太空那遙不可及的夢想世界。

希里迪亞的超現實複合作品具新意

希里迪亞（Alberto Heredia）跟伯爾尼一樣，運用廢棄材料來表現他對人文主義與政治問題的關心，像皺紋紙板及塑膠板，以及廢棄物品等材料都是他常用到的。希里迪亞在一九五○年代製作了一些幾何形藝術之後，他即開始嘗試一種近似超現實主義的複合藝術風格，他以縛上繃帶的奇特鷹架來結合成人類的造形。

希里迪亞有許多作品是以封閉的物品製作的，如箱子、衣櫥、碗櫃、抽屜等。一九六三年他在巴黎所作的<乾酪箱>，就包含了許多來自日常生活的奇怪碎物，像廢布、纖維物、賽璐珞玩偶斷片、人髮以及動物骼頭等，觀者還可以打開這些箱盒以探究竟。該作品的創作靈感，可能來自達利一九三一年所作<永恒的記憶>中描述創世紀的情境，不過希里迪亞的作品標題，卻予人一種與食物有關的有趣聯想，這些箱盒也具有潛意識的引喻作用。阿根廷的藝評家喬治‧羅培茲（Jorge Lopez）就發現到，希里迪亞的作品含有一種明顯的妥協精神，它表現了幽默、諷刺、色情、醜惡、怪異、殘酷，有如一幕幕的夢境，這些直接的經驗卻是由簡接的手法來表達，同時又否認了所有合理意志的存在。

希里迪亞的箱盒子作品的設計，均與生死情境的聯想有關係，同時還帶有一絲讓人陷入遭受壓迫的感覺，這世界似乎到處充斥著無用的物品，而這些由人類創造出來的廢棄物，如今卻主宰了人類的生命。他在一九六四年及一九六五年所作的一系列<塔與堡>的作品，是由一些被分割開

德拉維加，〈最燦爛的日子〉，1964，混合媒材，249×199cm，紐約現代美術館收藏

　　來的箱子所組成，箱中充滿了認不出面貌的物品，令人想起古時許多待
決的考古學殘餘物，這些作品似乎在傳達一種訊息，暗示著人類已中了
魔而陷入難以駕馭的外來世界困境中。這些作品也讓人想起了像諾艾等
新具象派畫作的主題，只是希里迪的陳述方式比較個人化。

　　希里迪亞一九七二年至七三年所作的〈封口不能言〉，或許較具政治性

含意。這些縛上繃帶的結構物，具有模糊的人形，他們的假牙已被箝子封了口，它表達了一九七〇年代初期阿根廷軍人政府封鎖言論自由的壓迫情境，而羅培茲則認為，這些作品有如被殘忍查封了的嘴巴。希里迪亞的作品還具有心理聯想的象徵，一如那些超現實派前輩大師的作品一般，只不過他的作品尚具有特殊的當代意義。這些作品的政治性內容以及經常暗示了無必要的消費主義，也使得有關社會論述的文本自然進入了作品之中。

瑪利索的複合雕塑具極簡主義精神

保吉斯的同胞瑪利索(Marisol)，由於她成熟時期的作品均是在居留於美國時完成的，因而很難將之列進拉丁美洲的文本中來。她出生於巴黎，雙親是委內瑞拉人，在一九六〇年代時，她在紐約通常被人拿來與菲利普‧加斯頓(Philip Guston)，安迪‧沃荷(Andy Warhol)等藝術家聯想在一起，而不被當成是紐約地區的拉丁裔藝術家社區的成員。她作品的成功，主要得歸功於她對人類型態結構的感性訴求，她於一九五〇年代後期，在知名的里奧‧卡斯特里畫廊舉行她的紐約首展，自一九六二年以後，她持續地在史塔波畫廊，西德尼‧詹尼斯畫廊，德彎畫廊以及費希巴奇畫廊展出，這些知名畫廊當時在紐約正大力推廣普普與新寫實派藝術。

影響她藝術發展的關鍵因素，源自一九六〇年她赴東罕普頓訪問藝術家

瑪利索，〈詹森總統〉，1967
‧混合媒材，203×70×62cm

康拉德‧馬爾卡(Conrad Marca-Relli)的家，在無意間發現一袋帽子造形，這些巨大頭像，促發了她去採用與真人般大小的尺寸，來進行她的雕塑創作。她於是在紐約城中心建立起自己的工作室，還附設了一些木匠工具，她開始製作了一些似箱形的人體造形，並在上面添加帽形的頭部雕塑與她自己臉部的石膏鑄模造形，最後再附加一些如手提袋、帽子以及真實纖維製的裙子等配件。

在一九六○年代初期，瑪利索作品的題材，包括家族群像，人狗群像以及北美洲中產階級與外國社區人士的典型圖像。她一九六二年所作<家庭>，是由隨意站立的人體，配上她自己臉容的石膏鑄形所組成。一九六七年她所作的系列作品，則是根據像安迪‧沃荷、包布‧霍伯(Bob Hope)以及一些世界領袖等，當時經常上報的新聞知名人物來創作，這些國際知名人士當中包括戴高樂、佛朗哥、詹森以及英國女王，這批作品一九六七年曾在西德尼‧詹尼斯畫廊展出過。瑪利索依據照片及雜誌插圖為本，將圖像描繪或雕刻在她雕塑作品的木質表面上。像她一九六七年所作的<詹森總統>，詹森總統的立體頭上，附著他臉容的正面圖像；頭部的兩旁則是詹森的大耳朵，他的左前臂則是由他箱形的身上浮雕出來的，在他似碟形的手上正握著他夫人與二名女兒的小畫像。瑪利索即是以此種手法，來對這些公眾人物進行嘲弄。

從美學的觀點言，她的雕塑作品並不需要專注於有趣的細節描述，既使就作品本身所具有的造形特色即有可觀之處，作品頗具極簡主義雕塑與普普藝術作品的微妙特質。在她一九六六年所作的<倚牆的女人>，四具長斜方形而裝扮簡化的人形，立於牆角，她們的頭部均靠在牆上，據瑪利索稱，這件作品的創作意念，來自她觀察靠牆設立的樓梯所獲心得。她自己非常仰慕像唐納‧裘得(Donald Judd)、湯尼‧史密斯(Tony Smith)與羅伯‧毛里斯(Robert Morris)等極簡派雕塑家。她曾經這樣子論述她的作品，如果把她作品中的頭部與裝飾品移開，她的雕塑作品將可歸類到極簡派藝術了，但是實際上她並沒有如此做，這反而能使她的作品具有一種可結合數樣藝術形式的綜合風格。

本土主義與社會寫實派

ーー拉丁美洲藝術家極關心社會問題

　　西吉羅士(Siqueiros)的<農家母親>(1929)，迪艾哥・里維拉(Diego Rivera)的<花節>(1925)以及荷西・沙波加(José Sabogal)的<秦奇羅的印第安市長：瓦拉約>(1925)，都是屬於「本土主義」(Indigenism)不同題材的作品。而拉丁美洲的本土主義興起於墨西哥大革命之後，在一九二〇年代與一九三〇年代開始流行，很自然地表露在對本土文化與傳統的再發現及重新評價之中，同時也常常以社會抗爭的名義，運用於印第安文學與藝術的主題之中。

　　不過這三幅畫作卻可以視爲代表印第安主題的三個不同態度，當然他們所持的態度，在墨西哥及秘魯或多或少地，各自會受到官方及非官方政策有條件的規範。

　　西吉羅士的<農家母親>，雖然是在描繪一名印第安女人與她的孩子，但並未特別去強調其種族特性，而著眼的卻是當時婦女貧窮與被剝削的社會實況；里維拉的<花節>則是在祝賀當時土著與混血後裔的生活現狀；至於沙波加的作品，描述的則是一名安底斯山村落的領袖，它強調有關前西班牙時期的秘魯統治者印加人，其特質可以說在畫作中所描繪的這位印第安人市長，他所持銀飾的權杖以及他權威而獨立的姿勢上，表露無遺。

里維拉的花節頗富墨西哥傳統詩意

　　迪艾哥・里維拉的<花節>，曾是他一九二四年爲教育部所製壁畫的一部分，以後還成爲他一系列作品的探討主題之一。在他的<聖塔安妮達運河的復活節>作品中，百合花販如今出現於前景，而印第安婦女則以阿茲特克神查奇惠里古(Chalchi-Huitlicue)的石雕式跪姿，在花販前下跪。這幅作品可以說是里維拉表達印第安混血後裔的生活方式，其中圖像最

迪艾哥‧里維拉，〈手傳‧母親的協助〉，1950，水彩，26×38.7cm，紐約私人藏

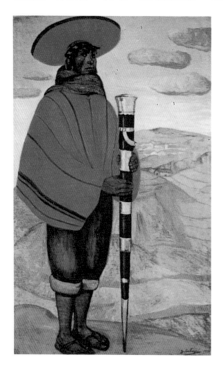

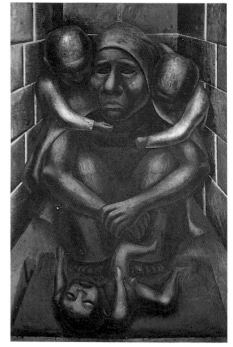

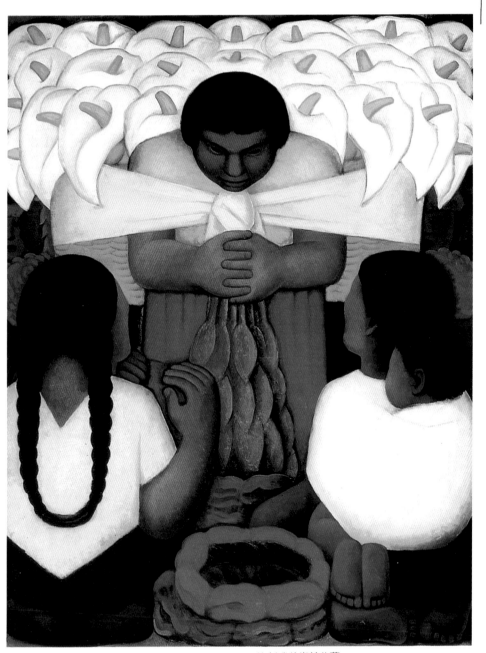

迪艾哥·里維拉，〈花節〉，1925，臘彩，147×120cm，洛杉磯美術館收藏

荷西·沙波加，〈秦奇羅印第安市長：瓦拉約〉，1925，油彩，利馬美術館收藏 （左頁左下）

大衛·西吉羅士，〈無產階級母親〉，1930，墨西哥市，現代美術館收藏 （左頁右下）

壯觀的一幅，他醉心於此主題的探索，源自他一九二一年第一次赴猶肯
坦地區探訪瑪雅文化，次年他又進一步，再赴特黃德貝克（Tehuantepec）
探究。

　　如果與他壁畫的粉白及精緻色調相比較，<花節>的調子似乎暗了些，
其佈局較富立體感，畫面交置的結構與近乎幾何形的造形，令人想起流
行於一九一五年的建築式立體派。它所強調的是靜態而神聖的特質，並
不注重裝飾性的描繪，花販背著花束曲身面向婦女，其姿勢有如一尊十
字架，讓人聯想到耶穌基督與僧侶，婦女們的面容輪廓平坦而趨於一般
化與單純化，而左邊那名女人彎曲的手臂，類似畢卡索的新古典派人物
造形畫法。在他一九四三年的<百合花販>中，滿簇的百合花幾乎完全遮
蓋了後面的花販，百合花似乎在引喻愛的詩篇，顯然里維拉已深得墨西
哥傳統對花販意象古雅的個中含意。

　　墨西哥官方對本土主義所持態度，乃是大加讚頌以促進地方的價值觀，
政府並以好幾種方式來推動：如在學校教授前哥倫比亞的歷史與文學；
探索與保存像特歐提華肯（Teotihuacan）及奇成依札（Chichen-Itza）等前
哥倫比亞時期的主要城市；一九六四年在墨西哥城建立人類學博物館，
這間大博物館如今已成為維護國家遺產與印第安歷史根源的主要精神堡
壘。同時大家也公認墨西哥混血的大多數人民以及印第安族群，在他們
的日常生活如食物、醫藥、儀式、歷史及語言上，仍然還保留了許多土
著的原來傳統。

加米歐強調人種自覺意識與經濟基礎

　　然而，正如里昂・波提拉（Leon Portilla）在一九七五年所稱，遺憾的
是官方對印第安傳承的讚頌，並未能持續地符諸行動，以利於本土社區
的發展，更令人困惑不解的是，印第安人數百年來所遭遇的虐待與蹂躪
行為，實際上也只有少數幾項獲得改善。

　　真正開始關心印第安人與他們古老歷史的，主要還是源自馬努・加米
歐（Manuel Gamio）的影響，在他一九一六年所作《塑造祖國》書中第七
章，曾提到有關壁畫運動的國家認同概念。加米歐，就像法蘭茲・波亞
斯（Franz Boas）一樣，不同意所謂美洲社會科學是由西班牙族群與印第

迪艾哥‧里維拉，〈雙生兄弟與土地公玩球賽〉，水彩，里維拉美術館收藏

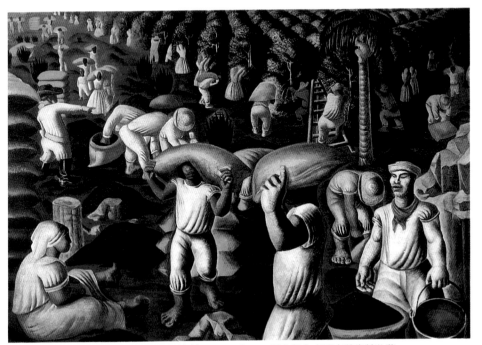

康迪多‧波提拿里，〈咖啡〉，1935，油彩，130×195cm，里約熱內盧國家美術館收藏

安族群所攜手共同主宰的說法，該論調認為居少數的西班牙人提供了進步而有效的文明，而佔多數的印第安人則擁有落後保守的文化。

加米歐著手過兩個重要方案：一為對特歐提華肯山谷的族裔進行人種調查研究；二為探索並保存前殖民地時期的特歐提華肯古城，這段黃金文化時期的開始，可追溯至耶穌基督降生之前。保存了特歐提華肯地區的金字塔形古建築物、壁畫及雕塑，就等於是以墨西哥早期文明的成就，來恢復大眾的自覺意識，並使其成為墨西哥的偉大遺產之一。

據人種學的調查顯示稱，該山谷百分之六十的族裔是印第安人，其餘則大多是混血後裔。加米歐憤憤不平地指出，大部分的印第安人均生活在落後而貧賤的邊緣上，居住環境簡陋，營養不良又缺少教育，他主張應進行土地改革，讓他們擁有自己的土地，由於百分之九十的可耕地被少數地主所佔有，以致使印第安人的文明遭到破壞，西班牙人自征服美洲後即有系統地壓榨土著族裔。加米歐甚至於還發現，自獨立時期之後，該地區的發展條件日益退化，尤其是在一八五〇年代迪亞斯獨裁統治期間更形惡化。雖然在安拿華克地區曾經進行過一段時期的本土文化建設，那也只是在利用他們生產一些民間手工藝品：如編織物、陶器、金屬製品以及漆器等製品。

加米歐在結論中稱，印第安人無論就他們自身的利益或是墨西哥的利益而言，都應該同化於現代墨西哥國家之中，這類自由進步的論點曾經影響過官方的本土政策，尤其在以後數年還實行了誘導性的同化政策，不過在隨後的所謂「印第安問題」探討中，卻忽略了加米歐所強調的社會經濟基礎觀點。

含糊的新殖民政策遭印第安族裔反對

另一種與本土主義關係密切的趨向，乃是結合所有印第安人民來組成一個國家，在西班牙征服美洲之前，秘魯與其他安底斯國家的印加人，曾試圖以蓋楚亞(Que Chua)語做為他們統合不同社區的共同語言。可是在墨西哥許多不同的族裔均各有自己不同的語言，比方說墨西哥山谷，就同時講奧托密語(Otomi)與拿華特語(Nahuatl)，至於瑪雅族所講的語言，連他們自己人相互之間都難以溝通瞭解。

對支持同化的學者而言，尚有其他難以克服的困難，像尤吉尼‧馬唐拿多（Eugenio Maldonado）在他的「印第安問題」專文中即提到，另一項必需探討的問題是有關他們心智過程的重新定位，在這方面所獲成就不多，尤其是對印第安人的心智進行先前的瞭解並不容易。迄今就有一些從事調查印第安人心理過程的機構遭遇到兩個基本的困難，一是從事這方面研究的人才不多，二是所需要進行研究的族裔相當廣泛而複雜。同時這種相當含糊的新殖民態度，曾遭到像雅吉（Yaqui）之類的印第安族裔強烈反對，而里昂‧波提拉等權威人士也注意到，各個社會部門所具有的經濟物質基礎，尚無法提供進行這方面探究的條件。

印第安人生活的好奇，迷人與原始特質，正是里維拉所喜愛，這些特質並未受到官方同化政策的影響。里維拉描述印第安人所受到的不公平待遇，是基於歷史而非當代的文本，他曾在國家皇宮壁畫上，強調西班牙征服者的殘暴，而在教育部的壁畫作品中，則描繪墨西哥革命如何致力土地的再分配與教育的改善，同時還不忘表揚印第安人的光輝文化。

西吉羅士著重文化層面中的有機體

革命改變了國家的自覺意識，但是生活條件的改善仍然相當緩慢。西吉羅士的<農家母親>，所描述的內容顯示革命仍在進行中，一九二三年秋，軍人支持的保守勢力再起，西吉羅士身為墨西哥技工、畫家與雕塑家公會秘書長，遂在「大刀」宣言中提出警告稱，資產階級的力量再度威脅到農民的生存。

與<農家母親>相同時期的另一作品<無產階級母親>，顯示墨西哥仍就處在極為脆弱而轉變的狀態中，舊有的次序並未完全摧毀，而工人與農民仍然被人剝削，他們因而需要保護自己並要求保証獲致改革。西吉羅士不會只在宣言的文句中提出強烈的社會與政治問題，而是將之延伸至文化的層面，使之成為有機體的一部分，他認為，農工階層的勝利才能帶來民族藝術的真正復興，也自然會反映在印第安種族的精神生活中，這才可以與其土生土長的傲人文化相比美，西吉羅士並稱，這種情況與資產階層所支持音樂、繪畫與文學的情形，是絕然不相同的。

至於民族藝術的復興與壁畫藝術家之間的可能關係，顯然也不是非常

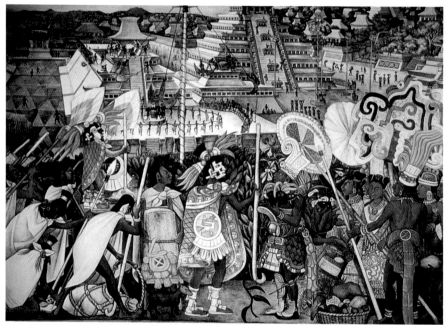

迪艾哥‧里維拉，〈多托拿克族的文明〉，壁畫，1950，墨西哥國家皇宮收藏

安東尼奧‧西爾瓦，〈棉花收成〉，1948，油彩，50×101cm，聖保羅美術館收藏

清楚。當然西吉羅士也瞭解到，他的角色即是為人民創作一些富宣傳性的藝術，不像里維拉、高提亞（Goitia）及法蘭西斯哥‧里亞（Francisco Leal）那樣，西吉羅士本人較少描繪印第安人，不過當他運用印第安人的題材時，必定是以之做為社會抗爭的內容。

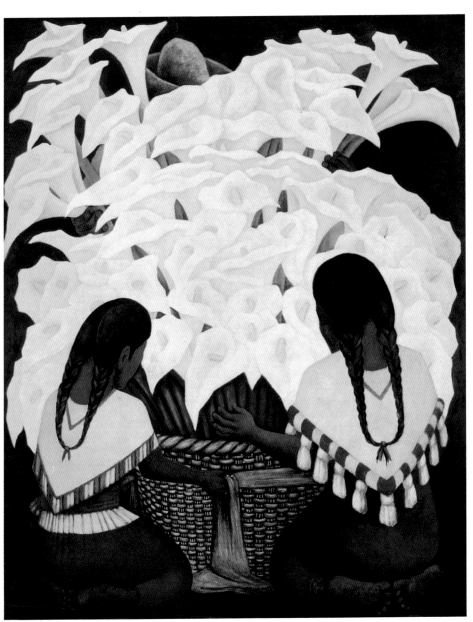

迪艾哥·里維拉，〈百合花販〉，1943，油彩，150×119cm

拉索的本土繪畫並非風俗誌旅遊作品

　　然而在秘魯，沙波加畫他的<秦奇羅印第安市長：瓦拉約>，又是另一種不同的情況，雖然當地印第安人的許多條件不會比墨西哥好到那裡去，不過卻沒有遭遇到像墨西哥革命那種社會與政治的激變，而改革運動也較會受到一些限制。秘魯總統李吉亞(Leguia)的獨裁統治自一九一九年持續到一九三〇年，不過在這段時間，秘魯出現了二個新政黨：一為美洲人民革命同盟黨(APRA)，另一為馬里亞特吉(Mariategui)所建的秘魯社會黨。儘管馬里亞特吉的政黨以馬克思主義為號召，不過他並不是採取歐洲社會主義的模式，而是根據印加社會結構，著眼於秘魯印第安社區的利益，當時在秘魯有不少作家與藝術家支持他的理念。

　　沙波加在二〇年代與三〇年代期間，主宰了秘魯的本土主義繪畫，而他的畫作也與其他同類畫家的作品不大相同，我們就拿他與十九世紀祕魯藝術家法蘭西斯哥‧拉索(Francisco Laso)來作個比較。拉索可以說是秘魯共和國第一位關照本土居民的學院派藝術家，他於一八五〇年與一八五三年間數度探訪安底斯山，畫了不少當地風情人物的速寫，並以一些照片為輔助，最後則在畫室完成他的畫作，像他一八五九年所作的<山間歇腳>以及一八五五年所作的<印第安陶人>中，人物描繪得莊嚴而穩重。

　　拉索的繪畫與一般風俗旅遊藝術家的畫法不同，他處理主題的態度也與中上層都市精英份子的方式迥異，後者總是貶低了印第安人的地位，而他則較強調個體面容的特質，不會把群眾一視同仁地予以簡單化處理，不過他那柔和的學院派風格也的確呈現出理想化與浪漫化的效果。描繪陶人的作品必然是一幅肖像畫，不過，其面容以陰影手法處理，使觀者的注意力自人物轉移到他的服飾與所描繪的前哥倫比亞陶壺上，而陶壺的製作顯然是他的專業。

　　這個陶工的描繪，其明確的含意雖然不甚清楚，但他所持的是一具毛奇(Moche)陶壺，一般觀者必然會聯想到它可能會與印第安及古毛奇文明有聯帶關係，換句話說，陶工似乎相當具有獨特性，而與西班牙殖民者無關。在拉索的<山間歇腳>作品中，也可以見到一具毛奇陶壺揹在一名服飾奇特的陶工背上，這的確與歐洲畫家無特定時間性地陳述古老事物

的感覺不大相同。

印第安人是種族問題，乃過時的假定

　　拉索雖然沒有在畫作的景物中表露明顯的社會含意，不過他似乎也反對把安底斯山的印弟安人世界予以過度浪漫化，而他自己身為政治改革家，要確認他的興趣，當然不會只是滿足於做為一名美麗景物的描述者。

　　儘管拉索將印第安人描繪成尊嚴、高貴與神聖之化身，而遮隱了許多安底斯山地區被剝削的真實情況，不過他們仍然對資產階級將印第安人列為下層的刻板形象提出挑戰。後來有一股強大的傳統逐漸成形，展現著印第安人即是印加人，這也就是說，要在一個確保團結的國家需求上，展示其過去的輝煌成就。在繪畫與文學中也自然有人提到「塔黃廷蘇有主義」（Tahuantin Suyuism）及「本土主義」，不過這種趨向曾遭致強烈的批評，認為那是利用黃金與羽毛製成的學院式形式主義藝術，而將其本身社會的主教式結構重新套用於歷史性的場景中來，其最終的結果卻是造成了失調的發展、貧窮的富有、衣褸破爛的豪華，同時也為安底斯山地區人民的過去與現在，立起一道心靈的鴻溝。

　　然而沙波加畫中的印第安人就能同時掌握住這兩個不同的世界，即是過去又是現在，或許他正是一名理想化的人物，這種人物在許多方面，非常接近與沙波加同時代秘魯小說中的主人翁，如亞爾蓋達斯（Arguedas）與西里奧·亞勒格瑞（Cirio Alegria）等人的小說中人物，均是印第安人。在亞勒格瑞一九二七年所作小說《既大又陌生的世界》中，一名村落領袖羅森多·馬吉（Rosendo Maqui），即是一位聰明的領導人物，他教導他的人民，並為他們排解糾紛，他同時還主張與自然世界和諧相處，但是由於他不諳入侵者的無恥技倆，以致他無法保護他的村莊，小說的結局乃是，地主在軍人的支持下，迫使印第安人放棄了自己的土地，亞勒格瑞在小說中實際上是在影射稱，當時的地住併吞了印第安人的土地，並強迫他們以農奴般的條件去工作。

　　馬里亞特吉認為，印第安問題的起源主要來自佃傭土地封建制度，要探究該問題的根源，應由秘魯的經濟問題入手，而非行政、法律、宗教、種族、文化或是道德的情況；而為印第安人制定的保障法律，事實上也

無力對抗大地主。因此印第安問題純係種族問題的假定，乃是帝國主義時期的過時觀念，種族的優劣論主要是爲了方便西方當時的征服與擴張計劃。至於還有人期望經由土著民族與殖民者積極混血，來尋求本土人民的解放，那更可以說是違反社會學的天真想法，也只有像牧人以進口梅利諾綿羊來進行品種改良的簡單頭腦才想得出來。如今不僅是秘魯，就是整個拉丁美洲的印第安人，都還在爲他們的土地問題持續奮鬥中。

沙波加的印第安人物有印加主義傾向

沙波加的印第安人物有印加主義（Incaism）傾向，不過當他親睹安底斯山風景後，其作品即加添了鄉村的背景，這與拉索純粹描繪陶工的肖像是不同的，沙波加雖然支持馬里亞特吉所提的社會問題，但是他比較關心文化的課題，他對本土主義的看法，乃是通過對大眾藝術的推廣來尋求建立秘魯的文化統一。他曾以專文介紹過民間的陶藝、雕刻以及木刻杯器，稱這些手工藝術品仍然保留著印加時代的純樸材質與造形，當時他自己相當排斥流行的野獸派正統風格，如高彩度、強調輪廓線以及大筆觸的畫法。

沙波加自一九二〇年起在秘魯藝術學院任教，並於一九三二年被任命爲院長，在他的領導下，自然形成了一派秘魯本土主義繪畫班底，其中包括胡麗雅·柯德西多（Julia Codesido）、卡密諾·布倫（Camino Brent）、卡米羅·布拉斯（Camilo Blas）、可達·卡爾瓦約（Cota Carvallo）、喬治·賽古拉（Jorge Segura）以及自學畫家馬里歐·烏特加（Mario Urteaga）等人。然而，沙波加自己卻逐漸認爲，本土主義已變成了一個帶惡意的貶損之詞，它反映了文化的不適調，具有種族主義的意味，如今已被人用來對抗那些有教養的知識份子，以做爲反對那些不能容納人民與土地的人。一九四三年沙波加被迫辭去院長的職務，他雖然仍就作畫，但大部分的時間投身於大眾藝術的復興與推展。

本土主義與大眾藝術之間必然也有某種關係存在，無疑地，一般人總認爲，在繪畫與文學中表達印第安人的主題，自然會引發人們再度對大眾藝術與傳統手工藝的興趣，當然這些都是經過挑選過的。在墨西哥，大眾藝術受到官方的歡迎，並將之視爲「混血物」，以其做爲確保及加

強國家團結的象徵，自二○年代以後，政府積極加以推動，並以之做爲融合印第安族裔文化的交流方式，顯然當時整個拉丁美洲均興起了民俗藝術的復興運動。

拉丁美洲本土主義與大眾藝術關係密切

本土主義在墨西哥受到各種不同的待遇，甚至於還有持反對立場者。像墨西哥的公會則對本土藝術深具信心，不過他們也提出警告稱，不要把大眾藝術與資產階級的品味混爲一談。本土藝術的概念，純就「大眾」的層面而言，的確符合壁畫藝術家反對畫架藝術與資產階級個人主義美學的看法，里維拉自己就收藏了不少前哥倫比亞與當代的印第安藝術品，還有混合大眾文化的手工藝品。他的收藏品中包括了阿茲特克(Aztec)、瑪雅(Maya)、沙波特克(Zapotec)與米克斯特克(Mixtec)等族裔的雕塑與陶藝品，他還爲這些收藏品建立了一個特別的美術館，同時在他的工作室中也保存了許多特別的古代與當代的珍貴收藏品，他工作室的牆上及天花板上，掛著紙糊的與鐵絲編的民俗藝品，有巨大的猶太人物像、戰士面具、美洲豹的模型以及其他前哥倫比亞時期的神像等。不過他並不像芙麗達‧卡蘿(Frida Kahlo)那樣，將民間藝術的大眾化造形融合於作品之中，里維拉則純粹維持在美學與知性仰慕的層面上。

在墨西哥城國家皇宮的牆上，里維拉以前哥倫比亞文明時期的景物來表現烏托邦的黃金時代，他虔誠地執著於探索美洲原住民的理念、宇宙觀、醫藥、文學、與藝術。在他所製作的一些水彩系列插圖中，曾以偉大的吉奇‧瑪雅(Quiche Maya)來說明人類世界的創造經過，這正是他企圖接近前哥倫比亞藝術資源的最好証明，他曾看過不少土著古籍文獻，描繪過托特克(Toltec)的象形文字。

不過里維拉也曾經被人譴責，稱他在<花節>中，把所描繪的當代印第安人，予以一般化的處理，有如一組符號，而未賦予個體的特性。或許能更積極研究本土主義問題的，當屬「大眾圖畫工作室」(Taller de Grafica Popular)的成員，他們均曾在一九五○年代後期向里昂‧波提拉(Leon Portilla)請教過有關墨西哥的歷史以及拿華特社區的問題，他們的版畫及雕刻作品在許多方面均非常關心本土主義的問題。

社會問題經常成為藝術表現的主題

西吉羅士拒絕把本土主義自社會抗爭的問題分開來，他這種作法在拉丁美洲其他地區也曾出現過。比方說，在尼瓜多爾，諸如艾加斯（Egas）、瓜雅沙明（Guayasamin）以及艾得華多‧金曼（Eduardo Kingman）等人的作品，均在批評所處之社會現狀，他們經常描繪悲劇性的人物，通常都是憂傷的女人，這非常近似表現派畫家卡哲‧柯維茲（Kathe Kollwitz）的作品風格。像瓜雅沙明則較著重都市的題材。他的<罷工>與金曼的<冠多士>一樣，均把受壓迫的人物擠在畫作的下方邊緣地帶，這似乎是在對農奴的處境表達極端的憤慨之情。

在一九三〇年代所有拉丁美洲的藝術家社團，均致力相同的運動，他們要以社會性的問題做為藝術的表現主題。像拉沙爾‧西加（Lasar Segall）則是一名新移民者，他來自德國表現主義盛行的地區，喜歡以繪畫及雕刻來探討移民的主題；他最引人注意的作品雖然均是雕刻，描述的也都是有關里約熱內盧的街頭生活，如咖啡廳、妓女及水手等題材。

康迪多‧波提拿里（Candido Portinari）則從事壁畫製作，同時他也不放棄畫架創作。他曾在里約熱內盧為教育部製作壁畫，一九四一年他還為華府的國會圖書館製作了<新世界的發現>，這系列的壁畫是以他好幾幅描繪咖啡種植工人及礦工的全景畫作為藍圖。像他一九三五年所作的<咖啡>畫作，就曾在美國獲得肯內基中心的獎牌，他在這幅作品中對個體人物的處理，被認為具有多元典型化的傾向，而不是僅僅在描繪人像而已。

安東尼奧‧西爾瓦，<風景>，1955
油彩，25×49cm

歷史傳承與藝術認同
——勇於嘗試藝術實驗的第三者

多瑞斯加西亞(Torres Garcia)曾將南美洲的地圖倒置，使南極處於北邊，而赤道則立於南邊的位置上，他並稱，將地圖如此倒置，才得以讓南美洲人真正能思考到他們的地位，而不致完全依據其他世界認定的想法。這其實也就是他們尋求獨立身份認同的意願，以圖畫來表達打破依賴北方傳統，而欲重新定位的一種企圖。加西亞的嘲諷地圖，可說是提供了一種新的文化神話，這種新文化認同的建構，雖然被某些藝術家視為是在恢復古老的傳統，不過在拉丁美洲，那一直都是大家迫切想要解決的問題，並經常成為爭論的主題，同時也激發了大家勇於進行實驗嘗試。

企圖重新定位，打破依賴北方傳統

一九八四年在哈瓦那舉行的第一屆拉丁美洲雙年展，展出了來自拉丁美洲地區八百三十五名藝術家的二千二百件作品，藝評家路易斯‧康尼傑(Luis Camnitzer)曾對這次盛事表達了他的看法，他認為，既有的藝術建制，已被証明不適合於新文化的建立，這也就是指，一名藝術家一手握著畫筆，無論他再怎麼使用，均可能會被人譴責，稱他是在製作殖民藝術。

在這項嚴厲的指責背後，顯然也有其嚴肅的論點根據：第一，繪畫已長久被北方國家主宰，以致讓其他地區的藝術家認為，繪畫的風格與機制也必然受到此種影響控制，而任何一位遠離大都會中心的藝術家，由於他在自己的國家缺少觀眾與社區的支持，總是擔心被人歸類為地方主義者；第二，油畫之傳入美洲，乃是經由歐洲殖民者之手，在美洲各國獨立之前，油畫一直是在為殖民國的理念服務；第三，拉丁美洲的本土藝術與大眾藝術，在傳統上即一直使用其他種類的媒材，這也為那些想

華金‧多瑞斯加西亞，〈顛倒的地圖〉，1943，水墨　　亞伯托‧吉隆尼亞，〈黑女王〉，1961，混合媒材

要建立新藝術語言的藝術家，提供了廣泛的表達資源，不過卻經常在拉丁美洲引發了上層藝術與大眾藝術之間界線的爭議。事實上，早在第一次世界大戰時，許多拉丁美洲藝術家就反對把傳統的油畫媒介拿來與達達及構成主義相提並論，不過這種藝術創作過程中的媒材選擇，在拉丁美洲卻深具文化導向的重大意義。

阿根廷的拼貼與複合藝術具新意

拼貼與複合的手法，具有結合真實物品與材料的潛在特性，可以藉此展示「第三世界」的貧窮與「第一世界」的技術其間之關係。像安東尼‧伯爾尼(Antonio Berni)所稱的「科技神奇」，即展現在他作品〈范尼達與太空人〉兩個不同世界的並置之中。他認為，開發中國家欲建立其獨立科學與工業的任何企圖，均被強權國家無情的剝削所阻礙，這種現象顯

法蘭西斯哥‧托勒多，〈被魚攻擊的女人〉，1972，油彩，140×200cm，墨西哥當代美術館收藏

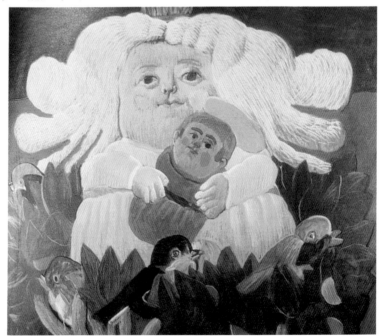

費南多‧波特羅，
〈法提瑪夫人〉，
1963，油彩，
182×177cm，
波哥大現代美術館
收藏

然變成爲：第一世界的科技越進步，則其剝削的情況也越嚴重，而第三世界的貧窮與落後情勢也愈形惡化。

伯爾尼一九三四年自歐洲返回阿根廷之後，即開始以被剝削的流動工人之生活爲探討主題。他一九六二年所作的<范尼托的期待世界>，是他早期以拼貼手法創作的系列作品之一，他以一名男孩做爲主人翁，代表生活在大城市邊緣違章建築內的低下層典型人物。伯爾尼解釋稱，他所使用的廢棄材料，可以傳達多種聯想，有錢人所不要的碎木板及丟棄的包裝紙板，卻都是窮人住處上好的庇護外殼，同時還可化腐朽爲神奇，如橡皮可供范尼托製作玩具，而伯爾尼則以這些廢棄物來成就他的藝術作品。他另一系列的作品則以妓女「蕾蒙娜」爲標題，她的世界顯然與范尼托的世界不相同，作品的材料則是閃亮的廉價編織物及金屬絲線，充分反映了這些下層人生活的不安與無常。

維夫瑞多・迪亞士（Wifredo Diaz）的精緻木質手工構成作品，以既成物品與自然物品所組成，明顯地是想要向科技挑戰。他採用輪子，圓木栓或是圓木頭，將之雕刻與解剖，最後變成了一件具有嶄新含意的作品。這些圓木頭的創作通常是以斧頭或是手鋸來進行，予人深刻感受到巴西雨林持續遭受破壞的命運，至於被解構了的輪子本身，也呈現出古哥倫比亞文明拒絕科技發展的暗喻。

吉隆尼亞結合繪畫與實物，反對墨西哥壁畫

康尼傑在提到繪畫的「妥協」特質時指出，某些藝術家可以將此種消極的條件轉化爲積極的作法。比方說，墨西哥藝術家亞伯托・吉隆尼亞（Alberto Gironella），即大膽地將維拉茲蓋斯、格里哥及哥雅等大師的作品予以重新闡釋，這種老酒新裝的手法，與路易斯・布努爾（Luis Buñuel）在他的影片中採用天主教的圖像相比，確有異曲同工之妙。當然我們也不得不承認，他曾受到所承襲的混合文化之影響，他曾提到過，純粹的墨西哥文化已不存在，墨西哥的種族已經大融合，這也就是指西班牙人已與各種不同的墨西哥土著民族大混合。吉隆尼亞顯然反對殖民地主義及其傳承的說法，而繪畫對他來說，正像鬥牛，他似乎在向十七世紀的文化資源挑戰，像他的<瑪利安娜女王>、<奧爾加斯伯爵的葬禮>與<李爾

的虛榮>等作品，均有此意味。

最近許多歐洲畫家也引用起大師的作品並給予新的闡釋，但是與吉隆尼亞的表現方法有些不同，吉隆尼亞是局部採用原作的手法，並予誇張，畫面的結構是現代的，而筆觸也相當粗獷。吉隆尼亞正像另一位墨西哥小說家卡羅斯‧范特（Carlos Fuentes）一樣，對西班牙宮廷的黑暗史及神話，頗感興趣，如卡羅士二世的黑奴，遭其母瑪利安娜施魔法，即是一例。范特的小說《我們的土地》，同樣也是將西班牙的歷史予以再造，並注入了啟示錄與烏托邦式的主題。吉隆尼亞一九六一年所作的<黑女王>，則是他解釋維拉茲蓋斯的<瑪利安娜女王>的一系列代表版本之一，女王的部分造形已被簡化成為幽靈。

吉隆尼亞有時是以真實的物品來表達他富表現意味的轉喻，六〇年代這種結合繪畫與實物的風格，可在超現實主義的作品中見到，也曾在一九六五年巴黎舉辦的十一屆國際超現實大展中出現過。吉隆尼亞結合既成材料所製作品，其內涵均與西班牙有關，像他的<胡哥女王>即暗示了對殖民地的支配。他常用的物品如瓶蓋、標籤及沙丁魚罐頭盒，最近甚至於還使用香腸來代表小酒館或是小飯館。

吉隆尼亞曾與墨西哥藝術家荷西‧蓋瓦斯（Jose Cuevas）志同道合，在一九五二年至五三年間，他們曾一起反抗壁畫藝術家對官方藝術的控制。同時，吉隆尼亞作品中誇張的手法，還與一九六一年阿根廷的新具象派運動有關係，當時以具象派的成員包括戴瑞（Deira）、德拉維加（de la Vega）、諾艾（Noé）與馬西歐（Maccio）。他的風格與賈可波‧保吉斯（Jacobo Borges）的表現主義畫派也有某些關聯，保吉斯和吉隆尼亞一樣，喜歡將別的藝術家作品予以加工，他最有名的例子即是仿照大衛的<拿破崙的加冕>，不過他比較常用一些場景來襯托人類的殘暴與衰退。

哥倫比亞的含糊手法具魔幻寫實精神

至於受到壁畫運動影響的新一代藝術家，對殖民地主義的態度相當矛盾，他們似乎日益反對墨西哥壁畫藝術家的專橫與政治宣傳的傾向，這導致了他們對待歷史與神話的態度更形模糊不清，他們總是以好幾種層次與造形來敘述中心主題，並經引用歐洲藝術來做新的闡釋。

德拉維加,〈吸血鬼的故事〉,
1963,油彩、複合,162×130cm,
羅得島設計學院美術館收藏

奧斯華多‧維特里,〈光之眼〉,
1987,拼貼,160×160cm

卡米羅‧烏里比
,〈向委內瑞拉示愛〉
,1976,拼貼,80×80cm,
波哥大現代美術館收藏

像費南多‧波特羅（Fernando Botero）就時常參照西班牙黃金時期的繪畫，不過他也試過以大衛之類的法國新古典藝術家的作品來加工。他以此種手法，不但玩弄了啓蒙時期與獨立時期有關的風格，也同時將學院派的技巧注入了新殖民主義藝術。他以這種模式來結合地方肖像的純樸傳統，而形成一種平滑又老氣的手法，他畫作中的人物都是以此種風格描繪的。

這種繼承了屬於另一世界傳統的社會感覺，無論在時間或是空間上，都不大可能再有清晰的認同身份，也不再依屬於殖民主義的傳統。波特羅的此種手法，令人想起哥倫比亞小說家加西亞‧馬蓋茲（Garcia Marquez）的作品《百年孤寂》。同時也讓我們聯想到另一個比較極端的例子，即瓦爾加斯‧羅沙（Vargas Llosa）的小說《世界末日之戰》，它描述有關十九世紀後期巴西內地的一個理想社區，該社區由一群包括偷賊、殺人犯、女人及聖職人員等人所組成，並由一位顧問來領導，他們反對共和國而繼續對死去的國王效忠，這個傳奇故事據稱還是真實發生過的，在政府軍最後平定了這個叛逆小鎮之後，還爲那位戰死的顧問拍下照片以資存証。

加西亞‧馬蓋茲小說中的「魔幻寫實」，代表遙遠的村落充滿了預兆的世界，及一個令人難以相信的現實，而波特羅有如施法術的僧侶，將此世界反映在他的作品中。波特羅也喜歡以啓示信徒及神奇降臨爲主題，他一九六三年所作的〈法提瑪夫人〉，即是他對曾經出現於葡萄牙法提瑪聖堂三位牧羊女神故事的看法。哥倫比亞的卡米羅‧烏里比（Camilo Uribe），則運用另一種不同的拼貼手法，在他一九七六年所作的〈向委內瑞拉示愛〉，所參照的即是南美洲當代兩個重要的神話人物：聖心耶穌基督與本世紀初知名的委內瑞拉醫生荷西‧赫南德斯（Jose Hernandez），他倆的造形在畫面上構成了一個既似心形又像嘴形的安排。烏里比有時也拿教皇做爲諷刺的題材，這種類似達達的風格，經常被拉丁美洲的藝術家運用，這在虔誠信奉天主教的國度裡，可以說是極具挑戰的主題。

波特羅的作品特別醉心於探討幾種代表典型，一方面是教會人物，另一方面則是軍人及政府官員，後二者也就是他畫作中的獨裁形象，這些典型正如加西亞‧馬蓋茲所稱，構成了拉丁美洲神話的代表性人物。

引用歷史神話來表達異類風景

　　荷西‧加馬瑞（José Gamarra）也對處理歷史與神話的主題感到極大的興趣，他非常瞭解繪畫來自歐洲的這個事實，在他到了巴黎之後即開始描繪美洲的風景，他解釋稱，這對他來說，惟一的途徑就是以南美洲爲主題，並將之無誤地描繪成叢林，這也正是大多數外國人心目中的拉丁美洲，濃密的熱帶雨林即是歷史上傳奇人物的背景，或是像尼加拉瓜桑丁諾（Santino）之類的革命英雄舞台。有時部分主人翁也會取材自當代或古代的人物，在他一九八六年所作的<五百年後>作品中，密林參天的一角出現了四個人物，二個歐洲人著十六世紀的服裝，另二個挑夫則是印第安人，畫作的主題在表明歐洲人的侵犯仍然在持續中，剝削也仍就在繼續上演，尤其是亞瑪森地區的森林正遭征服者威脅，而面臨毀滅的命運。

　　加馬瑞的風景顯然是以歐洲遊客的認知來創作，那就是將南美洲的大自然視爲「異類」風景，同時他又以與遊客相距遙遠的視角來看問題，他經由運用歷史及神話的手法來進行批評。加馬瑞與拉丁美洲的許多藝術家一樣，逐漸喜歡轉而描述前哥倫比亞與土著的神話。

　　法蘭西斯哥‧托勒多（Francisco Toledo）是來自奧克沙肯山谷的印第安藝術家，他以墨西哥及美洲的動物爲主題，將自然史及神話的樣貌予以對比的組合，並經常參照土著傳奇故事。他不只用筆畫，也採用其他如赤陶片等材料來表達，他作品中最富想像力的一件，是以極精緻的手工印刷，來描述蜥蜴的歷史。

古巴的雜種理念與西方原始主義不同

　　在拉丁美洲，某些最有力的視覺圖像與結構，居然是結合了環境藝術與大眾藝術的風格，當然這不是偶然發生的，也絕不會是受了國際時尚品味的影響，這種結合的出現，其關鍵還是基於對文化認同定位的解釋。

　　由這些當地發現的材料，經藝術家結合成爲作品，均注入了不同的文化。像奧斯華多‧維特里（Oswaldo Viteri），他原是一名人類學家，蒐集了不少來自厄瓜多爾鄉村製作的彩色布娃娃，他在一九八七年以之組

合成一件標題為<光之眼>的變形作品,同年他還運用拼貼的技巧,以某些特殊的材料及色調,來暗示前哥倫比亞文化以及地方的宗教祭袍,像他所作的<雜種>是他作品中最能關照多元文化內容的,這顯然與古巴新一代的藝術家一樣,雖立足於家鄉卻均能放眼國際舞台。

<雜種>的創作理念已變成許多藝術家對抗殖民主義的中心思想,它沒有增添特別的美學創新,因為它並不是正規的觀念,而是開放的表現語言,相當適合拉丁美洲文本的表達,這是一種通行拉丁美洲的混合文化,它正逐漸突破獨裁政治與殖民主義文化的外殼。

古巴作家傑瑞多‧莫斯圭拉(Gerardo Mosquera)則辯稱,<雜種>可以說結合了黑人與印第安人的文化,與西方世界所歸類的原始主義全然不同,當然也與二十世紀初期如畢卡索、德蘭、布朗庫西(Brancusi)及克奇納(Kirchner)所熱情追求的原始藝術,也不盡相同。這些含糊的歸類以及源自「原始」藝術的設計結合,均忽略了其本質內涵,並不適合做為今天拉丁美洲藝術家可資利用的模式,而拉丁美洲藝術家深切瞭解到,關照「原始」應該是由內部而非外部來進行。

第三者的困境仍然在如何陳述問題

在拉丁美洲一般人均認為,神話思維形式的自然呈現,是需要活生生地與傳達現代人生活有關的西方功利現實相結合。莫斯圭拉希望拉丁美洲藝術家能瞭解到,西方文化與原始藝術均是他們自己文化的一部分,他們可以說是處在與西方及非西方之間,而在本質上均不相同的「第三者」。不過,莫斯圭拉的論點揭露了<雜種>的核心問題,卻未能完全解決所遭遇的困境,許多藝術家被認為是知性的原始主義藝術家,他們熱衷於探究人類學、歷史學及考古學,以滿足他們追求土著文化的願望,這與某些由外部追求宗教儀式的崇神派藝術家不同,而後者正是西方藝術所稱的非洲裔加勒比海世界。

總之,拉丁美洲藝術家今天所面臨的問題,乃是一方面要在不失去自己身份的情況下,繼續進入國際藝術軌道中發展,另一方面又要避免自己因強調本土文化而過度被邊緣化。或許他們真正的問題並不在於如何去尋找獨特而統一的良方美策,而是如何在藝術的領域中,以多樣的途徑來陳述問題。

新生代藝術家點將錄
──展露現代拉丁美洲文化迷宮般神秘

　　拉丁美洲現代藝術的後來發展，也像其他地區一樣，呈現出衝突分裂的局面，不過基本上在拉丁美洲，是以三類主要趨向出現：第一類乃是承繼由塔馬約(Tamayo)所建立起來的墨西哥獨特傳統，經此傳統的演變，如今已持續造就了三代藝術家；第二類乃是歐洲現代藝術發展的拉丁美洲版本，如新表現主義(Neo-Expressionism)以及後現代主義(Post-Modernism)，主要以阿根廷為大本營；第三類為觀念性與特殊地景為主的作品，此類除墨西哥之外，我們還可在此地區其他大部分的國家發現，不過仍然要以巴西為主要根據地。

荒謬傳承：托勒多與卡斯坦尼達

　　墨西哥的繪畫展露了明顯的傳承性，它結合了前哥倫比亞藝術及民俗文化的元素，而創造出一種受世人肯定的獨特風格。塔馬約的藝術成就即在於，他能從民間藝術所保存的特質中，發掘出許多前哥倫比亞的理念與意象，當然他絕不是以考古人類學的方式去採集這些意象，而是以一種知性的解析去接觸這些圖像。至於如今的墨西哥藝術家已不再以廢墟與挖古物的方式來找尋古文化圖像，而是在墨西哥現存的活生生民間文化中去探究，在西半球，這的確是最有力的鮮活傳統。

　　直接承繼塔馬約風格的新一代藝術家中，最有成果的當推法蘭西斯哥‧托勒多(Francisco Toledo. 1940-)。托勒多與塔馬約一樣，對歐洲藝術的瞭解並不陌生，他自一九六○年到一九六五年間，曾在歐洲學習過，尤其對杜布菲與克利的作品甚感興趣，不過這些歐洲大師給他的影響並不多，對托勒多影響最深的仍然是他故鄉奧格薩卡的豐富印第安文化，他在所收集的此類材料中，還添加了一些十七世紀發掘的瑪雅文化神話與傳奇，結果這使得他的作品產生了一種非墨西哥莫屬又極富裝飾之美

的藝術，不過，他的作品也正因爲極端的流利而降低了一些藝術價值。由於托勒多的作品具有某些工藝民俗的特質，致使他的產品格局沒有多大變化，雖然有豐富的色彩與多樣的華麗肌理，卻少了一些讓人難忘的個人化意象。

不過這個評語卻不適用於與托勒多同時代的亞福瑞多‧卡斯坦尼達（Alfredo Castaneda,1938-）之作品。卡斯坦尼達善於表達似是而非的視覺圖像，他的某些手法，似乎是模仿自馬格里特（Magritte），其作品經常是在描繪「不可能」的事件，並以一種全然無表情的面貌呈現。在卡斯坦尼達的許多自畫像中，有一幅作品畫他自己以面帶大腮鬍的裸體，把自己生出來的荒謬情景，畫作的肌理結構並沒有像塔馬約或托勒多那樣講究，看起來倒像是一幅製作惡劣的客棧招牌廣告，畫作的裸體頭上，以十九世紀的字體書寫著標題<誕生>，卡斯坦尼達在這幅作品中，提供了三樣與墨西哥傳統有關聯的信息：如生育的人體曾是前哥倫比亞陶器作品的主要題材；天真且專注於細節描繪的技巧，讓人想起希梅尼基多‧布斯托（Hermenegildo Bustos)的作品；自傳式的手法卻又令人聯想到芙麗達‧卡蘿。

儘管卡斯坦尼達的主題通常是有關暴力，他的自畫肖像或是自我的另一面，有時還被他描繪成遭人刺傷或槍擊，不過他的藝術並不似卡蘿作品那樣戲劇化地陳述個人的慘痛遭遇，我們寧可稱他畫作中似是而非的視覺描繪，是在批評墨西哥生活中顛三倒四的混亂本質。

魔幻意識：傑尼爾與柯倫加

新一代墨西哥藝術家的作品，顯然具有一種強烈的魔幻意識，這類藝術家較知名的如拿鴻‧傑尼爾（Nahum Zenil 1947-），亞里罕德羅‧柯倫加（Alejandro Colunga, 1948-），傑爾曼‧維尼加（German Venegas, 1959-），羅伯‧馬蓋茲（Roberto Marquez, 1959-），以及胡里歐‧加蘭（Julio Galan, 1958-）。傑尼爾的許多手法，似乎是直接承繼自斯坦尼達，他的作品也是採取自傳式的，畫家自己的圖像一再地在他的繪畫與素描作品中出現。傑尼爾所使用卡斯坦尼達的手法，最常見的如：從墨西哥民間藝術中反覆運用一些意象，或是進行諷刺性的引用。不過傑尼爾的作品

較卡斯坦尼達更具宣傳性，他也像卡蘿一樣較強調個人痛苦體驗的題材，他的主題多半是描述墨西哥社會中的同性戀不幸遭遇，他也如卡蘿一樣，運用傳統的描述方式來處理具顛覆意念的景象。

柯倫加在影響他的藝術家中，獨鍾意塔馬約，同時他的作品充滿了豐富的色澤與造形，使得畫作中的自我表現強烈。由於柯倫加出生並成長於瓜達拉哈拉，他畫作的意象多根據童年的幻想世界而來，大半是對保母奶媽曾經告訴過他的故事，點點滴滴的追憶。在他畫作中，最常出現的人物是失去孩子的哭泣母親，她流浪於街頭，伴隨她的卻是一名正在找尋並捕殺其他兒童的惡魔。柯倫加作品所採用最典型的手法，就是描繪一名巨大的人物，其身形佔滿了整個畫面，但是他的頭部卻小得不成比例，以致呈現出這樣的效果，那似乎有如一名高高在上的巨人陰影，正籠罩著受威脅的兒童。

柯倫加以純熟的技巧結合了不同的文化元素，從他的畫作表現可以證實，他非常仰慕格里哥（Greco），同時也非常熟悉印第安藝術的多頭神與多臂神。

浮雕繪畫：維尼加與馬蓋茲

傑爾曼‧維尼加的藝術演變，卻與墨西哥藝術典型的飽和調子完全迴異。他的早期作品雖然有一些浮雕的成分，但仍可將之歸類爲繪畫，他最近的作品，則是以木頭製作的粗獷浮雕，施以稀薄的色彩，再安裝於大木板上面。維尼加認爲，他的人物造形是利用木料本身的特質，進行自然的呈現，而這種自然的感覺，又因整個系列的浮雕出自同一株巨大的老樹樁，使其效果愈形顯著。這些巨大材料均是他波布拉州老鄰居所提供的，他則以助地方上的教堂製作一批新的聖徒浮雕做爲交換條件。他作品中的浮雕圖像雖然未被他賦予特別的主題，卻似乎生動得有如基督聖經或殖民傳說中的魔鬼群像。

羅伯‧馬蓋茲，就像維尼加一樣，也作了一些與墨西哥殖民地藝術有關的浮雕作品，不過他主要的作品還是巨幅的具象繪畫，均以精確的描繪手法，來組合他的文化關照。比方說，他所作的<布魯尼勒斯奇的美夢>中，就展示著一名男性人物（自畫像），正被一些理想的建築模型所圍

繞，這名男性手上所握著的模型屋稜錐形的屋頂上面，還噴著閃亮的焰火。他的另一幅作品<老虎畫家蘇艾的失樂園>中，展示的是一名女性裸體與一隻老虎，背景則是日本式的屏風布幕。這些圖像令人聯想到與他同姓氏的小說家加西亞‧馬蓋茲(Garcia Marquez)之《魔幻寫實主義》，而他們二位也都非常堅持文化典型的考量，由馬蓋茲作品中所選擇的圖像看來，他似乎對人類的所有文明產物均感興趣。

胡里歐‧加蘭的作品，與卡斯坦尼達及傑尼爾的一樣，也是根植於對殖民時期與十九世紀民間傳統藝術的熱愛。不過，他將圖像以及取材自照片、舊明信片與電影海報的材料，予以重疊並置的手法，卻與紐約流行的前衛世界有某些關聯。他的作品於一九八○年代後期，曾在紐約受到相當的肯定，尤其會讓人想到像大衛‧謝勒(David Salle)之類藝術家的「壞畫」。墨西哥藝術還是相當封閉保守，如今雖然正掙扎著企圖趕上國際藝術的潮流，然而他們同時也想要在本質上與視覺上，仍然能維持墨西哥的面貌。

多元意象：桂特卡與普里奧

一九九○年六月間，加蘭與阿根廷藝壇新星吉耶莫‧桂特卡(Guillermo Kuitca, 1961-)在盧特丹舉行聯展，兩人的作品可以做個非常有趣的比較。桂特卡的雙親是猶太裔的阿根廷人，不只是他的文化背景呈現多元化，事實上，一般阿根廷的繪畫也從未建立過全國公認一致的表現語言，不是有人反對這，就是有人接受那，這與墨西哥的情況有所不同。從展品即可看出，桂特卡予人一種自由奔放的感覺，由此觀之，做為阿根廷藝術家或是拉丁美洲藝術家，與加蘭之做為墨西哥藝術家，其所面臨的課題是不盡相同的。同時還有一點值得注意的是，桂特卡的大部分作品表現的似乎都是有關孤獨與都市生活的孤獨與都市生活的寂寞，他初期的成熟畫作均在描繪空曠巨大的劇院空間。

桂特卡後來的作品比較具觀念性，出現了一些地圖的意象與都會中產階級的公寓平面圖，據桂特卡稱，他的作品主要是受到小說家大衛‧李維特(David Levitt)一九八六年出版的《失去的鶴語》小說之影響。那本小說描述住在紐約公寓一個中產階級家庭的故事，公寓是人們的窩，

也是人們的監牢，姓名叫班傑明的父親與其子都有同性戀傾向，不過兒子並不知道他父親的這種傾向，他成長在 一個孤獨的隱秘世界中，當兒子試圖離家去尋求新生活時，問題就出現了，在他承認自己的同性戀感覺時，此刻已不得不公開他父親的同性戀情了。小說中特別描述兒子酷愛地圖，經常在他自己的房間製作一些幻想的城市地圖。

另一名阿根廷畫家亞夫瑞多・普里奧(Alfredo Prior, 1952-)，也同樣不受國家主義的侷限，他不停地轉變嘗試不同的風格，有時他的作品類似極簡主義並深受東方藝術的影響；有時他的巨幅畫作充滿了暈光般的杜納(Turneresque)式色彩，並以夢幻的人物來點綴森林的景物。這或許與他妻子是秘魯籍日本人有點關係。

黑色幽默：布拉西與西拿里

在新一代的阿根廷藝術家中，也有一批流浪海外的天才藝術家，像奧克塔佛・布拉西(Octavio Blasi, 1960-)，他的作品使用混合媒材，極具想像力又富幽默感。布拉西的某些系列作品，以斷裂的意象配上厚木板，描繪在畫布上近似一九七○年代與一九八○年代的歐洲新表現主義。他後來的另一些系列作品，圖像愈來愈奇特，並呈現黑色幽默，在其中的一幅作品中，一隻綠色的米老鼠被釘在標有「基督」字樣的十字架上，在十字架的兩旁則是巨大的美元「$」符號，這幅作品所表達的訊息雖然並不十分雅緻，但卻是相當拉丁美洲式的，可以說是拉丁美洲藝術家以普普藝術的技巧，來批評美國大眾文化的物質主義。該作品的技巧相當有趣，它是以注入了顏色的紙漿製作的，所使用的方法近似大衛・霍克尼(David Hockney)一九七○年代後期的<紙池>。

英國籍的阿根廷藝術家理加多・西拿里(Ricardo Cinali, 1948-)，也同樣運用了與紙有關係的非傳統技巧。他創造了甚具野心的結構，以半透明的棉紙來畫巨幅的粉彩素描作品，他的風格屬於接近新古典主義(Neo Classicism)的後現代變種，作品中含有一種非常個人化的不安情緒。在他一九九○年所作的<藍箱子>中，人物群像被限定在一間無窗的室內，這些人物正在表演祭酒舞。奇里哥(De Chirico)於一九二○年代後期，在他「古羅馬競技者」系列中，也採用過相同的布局。在西拿里一九八

路易士・貝尼迪特，〈起火爐 NO.3〉，1989，水彩，100×139cm

歐飛利雅・羅德里格茲，〈半空中的死風景〉，1989，壓克力、拼貼，170×120cm

九年所繪的另一幅作品<前兆之一>，畫作中的人物已不再受到侷限，不
過其中有一個人物正發狂地推擠著一隻巨大的赤腳，觀者從這隻腳的比
例，即可想像到腳主人身形之龐大。

新古典派：亞蘭哥與羅德里格茲

新古典主義在拉丁美洲始終佔有相當重要的份量，其理由不外乎：一、
拉丁美洲地區的美術教育仍然持續以學院派的傳統爲基礎；二、在後獨
立時期，新古典主義似乎已成爲一種普遍的表現語言，而新世界的藝術
家們也可藉此與舊世界的同輩藝術家相互認同。西拿里即是以新古典主
義的造形來創造變調與令人不安的作品，他似乎是在質問，藝術是否真
有普遍語言的存在。

這種針對歐洲既存價值觀的直接嘲諷，也可以在哥倫比亞籍新生代畫
家瑞密羅·亞蘭哥(Ramiro Arango. 1946-)作品中發現。亞蘭哥所使用
的手法，是以微不足道的靜物來替代人物，藉此以對大家所熟知的大師
作品進行嘲弄。像維拉茲蓋斯(Velasquez)的<梅尼納家族>就被他轉變成
爲，集合了咖啡壺、水壺及不同尺寸梨子等內容的靜物畫作，亞蘭哥似
乎想要藉此作品來告訴觀者，歷史上的偉大歐洲藝術雖然非常迷人，但
是對他來說，卻是極其陌生而遙不可及，他的作品已找不到傳統的內涵，
似乎逐漸與其他文化相結合，而演變成爲新的東西。

不過，哥倫比亞的藝術，由於地理上之分割，而反映出哥倫比亞文化
的分裂特質。像歐飛利雅·羅德里格茲(Ofelia Rodriguez)，即來自濱
臨海岸的巴蘭吉亞省，她雖然與桑迪亞哥·卡登納(Santiago Cardenas)
及路易斯·卡巴耶羅(Luis Caballero)一起工作過，但是風格卻與他們
迴異，她採用的是平坦的半抽象造形與大膽的熱帶色彩。除了繪畫之外，
她也製作一些著色的盒子，這些盒子均是來自街頭市場的廢物利用，經
她妙手回春轉變成爲神奇的物品，在作品中她間接地表現了哥倫比亞臨
加勒比海地區殘存的非洲宗教儀式。

羅德里格茲的盒子作品，可以說是結合了繪畫與觀念藝術。如今觀念
藝術與環境藝術在拉丁美洲已受到大家的重視，這些作品的成功，至少
有一部分原因出於其既可正又可反的矛盾含意，而所要表達的，既是公

開的，也是私隱的，觀者可任意接觸之，但卻需要謹慎解讀其密碼。

具政治諷刺意味的觀念藝術

阿根廷在軍人執政最悲慘的歲月中，曾由藝評家喬治・格魯斯堡（Jorge Glusberg）一九七一年所成立的「藝術傳播中心」支持藝術活動。像維克托・葛里波（Victor Grippo 1936–）的形而上作品，他自己稱之為「平分秋色」，以隱喻的手法來逃避任何可能的審查限制。當時正逢亞里山大・拉努西（Alejandro Lanusse）將軍執政，阿根廷通貨彭脹已達百分之六十，社會充滿了恐怖的氣氛。

智利在皮諾奇（Pinochet）將軍的統治下，也出現了具反叛性的觀念藝術作品。由於政府的經濟政策導致百業衰退，使傳統的藝術作品市場停擺，許多成名的智利藝術家均離開了家鄉，只有少數藝術家還在為自己而創作。他們似乎對「身體藝術」相當感興趣，有些是在自我虐待，有些甚至於自我殘害，像勞烏・蘇里達（Raul Zurita）可以說是一九七○年代後期智利前衛藝術家的領導人物之一，他曾表演過行動藝術，一九七五年用火燒自己的臉，一九八○年企圖弄瞎自己。

當政治情勢改善之後，智利恢復了部分民主，而經濟情況也有進步，像龔沙羅・迪亞斯（Gonzalo Diaz, 1947–）已有能力進行較具野心的環境藝術創作，他一九八八年所作的<實驗銀行>，似乎是受了羅森伯格（Rauschenberg）的影響，後者曾於一九八○年代在拉丁美洲舉行過巡迴展覽。迪亞斯的這件作品標題具雙關語含意，由於「銀行」俗稱為「監獄」，而使作品具有政治的意涵，不過它的政治象徵意義較里維拉、歐羅斯可及西吉羅士的壁畫為含糊，因此它顯然是屬於精英藝術，而非大眾藝術。

在古巴也出現了裝置藝術，卡斯楚當權的後來幾年，裝置藝術似乎是官方能夠忍受異己份子發表的少數藝術手段之一，也提供了年輕一代古巴藝術家參加哈瓦那雙年展（Havanal Bienal）的表現機會。像拉沙羅・薩維德拉（Lazaro Saavedra, 1964–）的一件無標題裝置作品，就參加了一九八九年的第三屆哈瓦那雙年展，它不但諷刺了革命宣傳，還對古巴殘存的天主教堂、迷信消費品及科技文化等進行嘲弄，這似乎已是現代

龔沙羅・迪亞斯，
〈人類諒解條約〉，1992，
混合媒材，250×290cm

東加，〈亂倫重演〉，（輪迴），1992，裝置藝術，（磁鐵、銅、鋼、鐵、溫度計），850×500cm

胡里歐‧加蘭，〈少了什麼〉
，1990，拼貼，228×198cm

奧克塔佛‧布拉西，
〈克里斯提〉，1990，
混合媒材，100×125cm

諷刺性社會的產物。

巴西觀念藝術具新超現實主義精神

　　或許拉丁美洲最豐富又生動的觀念性及地景類作品，是由巴西藝術家製作的，他們打破傳統的模式並運用廢棄的材料，而產生了一九六〇年代的新實體（Neo-Concretism）藝術。像莉吉雅·克拉克（Lygia Clark）與希里歐·歐提西卡（Helio Oiticica）的作品中，詭辯又富想像力的元素，如今已是有意在強調了，而其構成主義的邏輯成分，則已被完全放棄。最近幾年來的巴西作品，結合了觀念性與超現實主義的風格，而成爲深具拉丁美洲文化特色的新超現實主義（Neo-Surrealism）。

　　像希爾登·貝里多（Hilton Berredo, 1954-）的作品，即介於新實體主義與巴西新超現實主義之間，他利用剪裁或摺疊的橡皮片製作牆上作品及裝置性作品，並塗以明亮的壓克力顏色，有點近似克拉克的<蛆>作品風格。在新一輩的藝術家中較具代表性的，有瓦特修·卡達（Waltercio Caldas, 1946-），西爾多·梅瑞斯（Cildo Meireles, 1948-），與東加（Tunga de Mello Mourao, 1952-）。卡達的作品令人困擾而難以理解，像他一九七八年的<沉思物品>，是以龜甲來容納鋼管，一九七四年的<未來的根源>，則是以一具玩具砲騎在一個巨蛋之上。梅瑞斯也是製造視覺困擾的專家，不過他多半運用極簡主義的手法來創作，像他一九七四年的<桿>，即是由四根附有橡皮的神秘木桿所組成的作品。

　　東加則比較外向，他鐘意的題材是毛髮，他將鉛絲編成巨大的辮子，並把一堆堆的頭髮拋在地板上，有時還用梳子扣住。在他較大型的裝置作品中，這些頭髮甚至於佔滿了所有的空間，任其在地板上橫衝直闖，有些近乎性崇拜狂。他的作品令人極易進入狀況，雖然並未直接表露什麼，卻充滿了知性。

　　如果說東加的作品是屬於個人化象徵式的，既使以惱人的佛洛依德手法來處理，也將是另外一種面貌的呈現，而絕不會是出自作者的有意安排，它可以說是提供了適切的意象，也正象徵著現代拉丁美洲文化迷宮般的神秘。

拉丁美洲藝術展望

――複雜多元而鬥志旺盛

最近十年拉丁美洲藝術廣為世人注意，介紹拉丁美洲二十世紀的藝術展覽及作品目錄專書也層出不窮，同時在拍賣場與畫廊，此類作品的價格也持續上升，像迪艾哥‧里維拉(Diego Rivera)的<花販>，即以二百九十七萬美元成交。

這種盛況能維持多久？許多國際藝評家、藝術史家、美術館專業人士以及畫商，均非常關心這個問題。美國藝壇就有人認為，對拉丁美洲藝術感興趣的這股熱浪即將開始冷卻下來，他們並以過去歷史為証，稱拉丁美洲藝術品曾在一九三〇年代及四〇年代風光過一陣子，結果在第二次世界大戰後當抽象表現主義上場時，其盛況即行轉弱。

不過如今的情況或許與從前不同，拉丁美洲各地的當代藝術家大量成長，其戰鬥意志旺盛，此種熱鬧的情況看來還要持續一段時間。近年來大家都在強調多元文化主義，也讓人不得不對過去較少注意的藝術家作品，投以注目，使這些邊緣地區藝術家的貢獻獲得了應有的關照。當然，拉丁美洲地區幅員廣闊，各地政治、經濟與社會實際發展情形迥異，其藝術進展現況自然也相當複雜。

阿根廷本土意識上揚惟自信心仍不足

像阿根廷過去頻繁的軍人政變與高通貨膨脹，已為民主政體與穩定的經濟所替代，如今文化機構正努力要在國際藝術世界中打開生路。比方說，阿根廷國家美術館就在致力擺脫它過去予人的平凡形象，而當代藝術的經紀人也受到全國新一波創作自由的鼓舞，準備對當地的天才藝術家下賭注，因而帶動了外國畫商來此地找尋機會展出阿根廷的藝術作品。

但改革之風並未全面吹起，許多阿根廷藝術界的領導份子擔心無法獲得政府的支持，此外藝術圈還得面對保守難測的觀眾，大部分的觀眾仍

安東尼‧伯爾尼，〈范尼托的畫像〉，1961，
拼貼，145×105cm

路易士‧貝尼迪特，〈起火爐 NO.4〉，1989，
水彩，99×141cm

歐飛利雅‧羅德里格茲，〈兩半球漂浮的風景〉，1992，油彩，129×97cm

胡里歐・加蘭，〈唐姬〉，1991，油彩，161×198cm

吉耶莫・桂特卡，〈淡海〉，1987，油彩，200×300cm

然無法接受新出道藝術家們的極端火爆作品。從前被軍人政府所禁止的「色情」作品，如今在布諾宜艾瑞斯的里柯達文化中心展出時，所獲觀者反應並不理想。像吉耶莫・桂特卡（Guillermo Kuitca）這位阿根廷籍的國際藝術明星，他的作品有十年未能在自己的祖國展出，近期將在布諾宜艾瑞斯美術館舉行回顧展。據國家美術館館長喬治・格魯斯堡（Jorge Glusberg）稱，如今的阿根廷藝壇情形與一九六○年代及七○年代均不相同，當時許多藝術家是以社團及運動的方式來進行藝術創作實驗，而今天的藝壇範圍已分散到極廣泛的各類個人化風格，有具象也有抽象的，有保守也有激進的。

正如許多阿根廷藝術家重新認識他們的傳統一樣，收藏家們不再只往歐洲跑，他們現在也開始對國內的藝術品重新評價。布諾宜艾瑞斯的巴拉丁拿畫廊主人諾爾瑪・瓜瑞托（Norma Quarrato）即表示，在過去十年中，阿根廷人的興趣，已逐漸自歐洲轉移到阿根廷及拉丁美洲的藝術品上。不過阿根廷收藏家的自信心不足，他們不大信任自己的品味，這使得他們只有依賴名氣來購藏作品了。

外國收藏家如今對阿根廷的藝術比從前更積極，去年英國牛津現代美術館，主動邀請阿根廷參加國際性展覽，其他參與國際性展出的場合也逐漸增加：像攝影家格里特・史登（Grete Stern）的回顧展，將在西班牙瓦倫西亞現代藝術中心舉行；另一位觀念藝術家維克托・葛里波（Victor Grippo）結合語言、科學與藝術的創作，也將於秋天在歐洲巡迴展出；阿根廷知名收藏家喬治・希夫特（Jorge Helft）的私人收藏品，將在明年運往美國各地展示。

希夫特希望外國人的興趣能在阿根廷引起積極的反應，他並稱，如今讓大家感到興奮的是，國際知名的大收藏家艾德華多・可斯坦提尼（Eduardo Costantini）與亞瑪利雅・佛塔芭（Amalia Fortabat）也開始收藏阿根廷藝術家安東尼・伯爾尼（Antonio Berni）及艾克蘇・索拉（Xul Solar）的作品，這在十年前是從未聽說過的。有時，阿根廷人自己也不得不承認，藝術家只有先在國外揚名之後，才有資格被稱為天才。

墨西哥開源節流繼續活動以應不景氣

　　據墨西哥當代知名攝影家傑瑞多‧蘇特(Gerardo Suter)稱，越是在危機時刻，藝術品的產量愈多。在最近的經濟不景氣中，墨西哥的藝術家、製片家、作家與攝影家仍然持續在創作，他們的精神活力較以前更旺盛。

　　一名墨西哥市藝術諮商委員兼藝術史家比拉‧加西亞(Pilar Garcia)則表示，每當一任總統執政結束時，因基金會與領導階層的換班而改變了藝術機構的執行計劃，使所有的活動均告中斷。但是這一次有更多的六年計劃、獎助金以及民間與政府主辦的方案，紛紛出爐，不過最近墨西哥經濟的不穩定與通貨貶值，也的確讓藝術世界緊張了一陣子。

　　然而藝術家、畫商與藝術策劃人均判定，此種不穩定的情勢不會拖得很久，並相信過去
的成果將會持續帶來新的展覽與活動。像墨西哥市的亞維畫廊，代理的是芙麗達‧卡蘿、迪艾哥‧里維拉與荷西‧歐羅斯可等墨西哥名家作品，它正為慶祝畫廊成立二十五週年而舉辦了一項一系列的歷史性特展。該畫廊主任亞曼多‧柯里拿(Armando Colina)認為，墨西哥從前曾有過此類經濟危機，大家也都安然渡過了，尤其是藝術世界總有一股鮮活的動力，讓人無法停步，大家都必須不顧一切地繼續創作，策劃與展示作品。

　　實際上，藝術圈也預料到藝術文化基金會遭到削減，無法再維持通貨貶值之前的水準。墨西哥市現代美術館館長德瑞莎‧康德(Teresa del Conde)解釋稱，此刻她所要採取的步驟，就是如何來確保計劃的進行，比方說，以新成立的美術館之友社來經營書店，並將收入用來支持館方的教育方案，同時也邀請一些企業贊助人來支助展覽會的策劃：如最近美國通用公司贊助墨西哥藝術家勞娜‧安德生(Laura Anderson)的特展；國際電訊傳播公司支持大師級的魯飛諾‧塔馬約(Rufino Tamayo)作品特展。這些都是可以吸引大家興趣的有意義活動。

本國貨幣貶值正是藝術品出口良機

　　另一位美術館策劃人瑪格達‧卡蘭莎(Magda Carranza)則認為，雖然墨西哥現處於經濟困難時刻，卻給了外國人購買墨西哥藝術品的良好機會，由於墨西哥錢皮索貶值，使墨西哥的藝術品在國際市場上變得不昂

貴，給有意願的買家難得的機會。而經營畫廊的經紀人更是急於尋求國外市場，像孟特里畫廊的主持人雷米斯·巴蓋特（Ramis Barquet）即稱，皮索跌價，正是他邁向國際的時候，就像其他生意一樣，此時大家應該到國外市場去賺美元，因此他計劃前往邁阿密、馬德里、巴賽隆納、卡拉加斯及芝加哥，參加五個國際性的藝術展，去尋找新的收藏家。

墨西哥市的莫克特珠瑪拍賣行主任拉法艾·馬托（Rafael Matos）也承認，最近的市場多來自國外，不過依他的經驗，在美國或是其他國家的買家多半是墨西哥人，因為擁有墨西哥大師級作品的人，喜歡前往紐約等大都會去出售藏品，而在美國銀行有戶頭的富有墨西哥收藏家，也就自然會在外地購買他們所想要的藝術品了。這種情況的好處是可以分散市場，如今富有的人仍然繼續購藏藝術品，而中產階級人士則暫時退出市場。

一名畫廊策劃人宣稱，在通貨貶值的第二週，他就接到有人願意出售迪艾哥·里維拉及里昂諾拉·卡林頓（Leonora Carrington）稀世作品的委託，這可是很難在市場上找得到的，他將繼續找尋擁有大師傑作而急需用錢的收藏家出讓作品。正如馬托所說的，藝術品總是會有市場的，既使像尼加拉瓜這類小國，在內戰期間仍然有藝術品交易的記錄，藝術品這種高品質的商品，在危機時刻正是最值得保值的物品之一。

就墨西哥的藝術家而言，經濟的情況似乎對他們尚未產生即刻的影響，雖然有些藝術家可以接受政府的獎助金或是贊助人的支持，但大多數的藝術家均無法獲得穩定的收入。如果經濟情勢繼續惡化，他們終將會感到到痛苦，畢竟他們仍然需要依靠出售作品來賺取生活。

政府的獎助金經常會影響到一名藝術家的成長，如果這些獎助計劃被取消，將可能影響到藝術政策化的執行。一名克拉里市的美術館館長奧里夫·德布羅斯（Olivier Debroise）表示，許多人都在批評政府的藝術家獎助制度，不過他覺得，除了有可能製造官方藝術之外，那的確是一項很好的計劃，每一位藝術家都有分到一塊餅的機會。然而一名新出道的墨西哥藝術家亞道夫·派提諾（Adolfo Patino）卻認為，此刻實際上並無所謂的政治藝術，政府總不會資助一名唱反調的藝術家；同樣的情形也曾發生在一九二○年代，當時政府只是資助藝術家製作公共壁畫，而

不會支持他們去畫反政府的圖像。因此當遭遇到經濟與社會不穩定的局面，而迫使官方撤銷其資助時，墨西哥的藝術家才有可能創作出真正具爆炸性的政治藝術作品來。

腳踏兩條船的加勒比海藝術直追主流

不管是住在加勒比海地區或是來自該地區而流亡海外的藝術家，絕忘不了結合神奇與神話的家鄉風情，自波多黎各殖民地到古巴獨裁，維持他們臍帶的不外乎傳統的音樂與舞蹈美學，這些傳承均來自非洲、歐洲與當地土著儀式。如今在當地的藝術圈，也可以感覺出逐漸受到外在世界的影響，正如最近率團參加德國第一屆鄉土藝術大展的波多黎各藝術家安東尼・馬托瑞(Antonio Martorell)所言，今天所有的加勒比海藝術家，均是一隻腳踏在島外。

過去二十五年在波多黎各、聖托多明哥、古巴以及其他拉丁美洲地區所舉辦的雙年展，已為加勒比海地區藝術家鋪上邁向主流之路，這有如宗教朝聖般的聚會，已成為藝術家們交換資訊與相互鼓勵的最佳場所。波多黎各曾在一九七○年主辦第一屆拉丁美洲雙年展，一九八四年古巴的開明邀請，使該年古巴主辦的雙年展盛況空前，如今加勒比海的島國已可與拉丁美洲的大國並肩齊步了。

一九九四年在聖托多明哥的現代美術館所舉行的十九屆雙年展顯示，西班牙語系的藝術家，經常會從他們共同的政治與文學幻想傳統中吸取創作靈感。而「魔幻寫實主義」(Magic Realism)也是許多當代加勒比海藝術的有力源流，藝術史家查理士・梅維哲(Charles Merewether)在他的《美洲的神話與傳奇》書中即舉例稱，像千里達的仙吉卡・法老(Shenge Ka Pharaoh)、多明尼加的耶穌・德桑格(Jesus Desangles)以及波多黎各的亞拿多・羅奇(Arnaldo Roche)等加勒比海地區藝術家的作品，均展露了他們致力創造意象，而在他們的文化中建立起自己的信心，尤其是他們所傳達的熱帶文化野生暴力，令人難忘。

研究加勒比海及非洲藝術的學者莎梅娜・勒維斯(Samella Lewis)，更進一步精選了九十件當代繪畫與雕塑作品，在邁阿密藝術中心舉辦了以

「加勒比海觀點」為題的專題展，最近二年還在新奧爾良、布魯克林、金斯頓等地繼續展出中。這次特展顯然是在探討根植於加勒比海藝術的文化傳統，也就是指它所受到非洲、歐洲、美洲印第安人以及亞洲的影響。

展覽策劃人勒維斯稱，專題展的目的，就是要將加勒比海的視覺藝術，重新定位於當代藝術的主流中，以促進大家探究該地區跨文化的動力根源。所挑選的藝術家均是不同世代與地區的代表性人物，其中較具知名度的有波多黎各的亞拿多·羅奇，迪奧琴·巴勒斯特（Diogenes Ballester）與瑪利·馬特歐尼（Mari Mater O'Neill）；古巴的托瑪斯·艾森（Tomas Esson）與維夫瑞多·林（Wifredo Lam）；牙買加的艾德納·曼里（Edna Manley）與凱斯·毛里生（Keith Morrison），以及巴貝多的安娜李·大衛斯（Ana Lee Davis）與海地的愛德華·卡里（Edouard Carrie）等人。

加勒比海地區藝術家為緊追國際藝術的潮流，最近幾年也嘗試在不同的地方進行各種不同媒材的創作，諸如以裝置藝術、錄像藝術與表演藝術，來表達一九六〇年代的政治與社會變動的作品，相當流行。在波多黎各發表作品的地方非常廣泛，從飯店的內廳到市鎮上的廣場，不一而足。不過，許多加勒比海的藝術家仍然喜歡使用可以反映島上自然美的材料來進行創作，像鏡子、有機設計與鮮活的色彩，均可引發他們創作的靈感。在海地甚至於連棺材都塗上光鮮的色調，這大概是在反應他們生長的地方，而棺材正是人們將要居住的另一處空間。

秘魯文化多元卻發展失調需加把勁

秘魯的首都利馬是一個充滿矛盾的城市，由於受到東太平洋氣流的影響，一年的大部分時間都是陰沉沉的天氣。不過它在文化上卻相當多元化，因種族與傳統的混雜，而造就了令人迷惑的美學經驗，這樣多彩的地方卻要面對亞熱帶的惱人黃沙。

一名今年二十九歲的利馬藝術家吉爾達·曼提拉（Gilda Mantilla），她的作品經常被邀參加利馬或國外的聯展及個展，最近她還參加了在科倫舉辦的國際藝術節，並在利馬最新的畫廊舉行個展。表面上她看來相

當成功而忙碌，實際上，她卻奮鬥得非常辛苦，因爲國家貧窮使藝術市場興旺不起來，而利馬與國際藝壇甚少聯繫，同時對現代藝術並不是很友善。

不似其他拉丁美洲的京城，利馬並沒有提供適當的藝術市場條件，它缺少當代美術館，而當地的名家作品展覽只得借用國家博物館的場地，當然該博物館的確也收藏了不少歷史性的作品與傳統的手工藝品。至於第二大城巴拉吉巴，雖然也有藝術活動，不過卻無畫廊及藝術學校，都是一些非正式的藝術家聯展活動。

由於現代秘魯藝術品找不到永久收藏的場所，當地的傳統對年輕的藝術家極爲不利，他們非常孤單地工作，既看不到重要的國際展覽也無可供參考的出版刊物，這些居住在城市的年輕畫家，畫的多半是自畫像之類的作品。

不過，也有一些年輕藝術家打進了國外的市場，比方說，卡羅斯·波蘭可(Carlos Polanco)的畫作，多彩而富表現主義風格，作品題材通常與利馬有關，他已稍具國際知名度了。毛哥·亞克(Moico Yaker)帶表現派敘述式的繪畫，曾參加過一九九一年的蒙特利當代美術館的開幕展，最近還被邀請在那裡舉行個展。當然幸運的他們並不能做爲代表性的例子，其他大部分的年輕秘魯藝術家均不可能靠賣畫爲生，他們必須有個固定的白天職業，諸如設計、插圖或教畫之類的工作。

孤軍奮戰的南美藝術家各憑造化行事

今天智利的當代藝術環境，如與一九六○年代相比較，真是不可同日而語。像首都聖地亞哥，在一九六○年代只有二家畫廊經營當代繪畫與雕塑作品，如今已有十家畫廊專門代理當代藝術品，此外，尚有七處非營利的展示空間，教育部與三個私人基金會還提供獎助金支持剛出道的藝術家。

智利京城以外其他省分，在最近六七年中，也從過去無藝術活動的局面，轉變爲對藝術的興趣日增，像智利最南端的孤立小島奇羅，如今也有了一個積極活動的小型美術館，許多地方上的年輕藝術家，尤其是在

瓦巴萊索及康賽普遜等地，其當代藝術水平已可比美聖地亞哥的同行了。

不過，一名在紐約市住了十八年返回故鄉的中年畫家班傑明・里拉（Benjamin Lira）卻發現到，老一代的人們相當排斥當代藝術，而購藏他作品的多為年輕人。他認為，藝術環境不理想，部分原因得歸咎於智利的畫廊太過商業化，這些畫廊都未負起引導的功能，因此除了極少數的例外情形，大多數的藝術家均不固定於一家畫廊展畫。藝術活動如此分散以致效果不彰，同時又缺少專業的藝術雜誌，至於藝評可以說是幾乎等於沒有。

有天份的藝術家均在孤軍奪戰，不大理會其他人的作為，這種只依照自己準則行事的做法，已近乎自戀的情景，藝術則純然成為反映個人感情的鏡子。在這種失調的藝術發展環境中，藝術家也只得各憑自己的意志與修為或造化行事了。

出生於卡拉加斯的維克托・依瑞沙巴（Victor Irazabal），最初在私人工作室習畫，後來前往紐約普萊特藝術學院進修。在一九七〇年代與八〇年代初期他已是一名稍具名氣的製圖師與插畫設計師，後來深受加勒比海文化與亞馬遜河地區的土著宗教圖像及精神所感動，而開始投身探索雅諾馬米（Yanomami）印第安人的符號，並將之融入自己的創作中。如今卡拉加斯的當代美術館與國家畫廊以及波哥大的現代美術館，均收藏有他的作品。

至於哥倫比亞的貝特瑞慈・龔沙萊（Beatriz Gonzalez），卻為暴力形象所著迷，她認為哥倫比亞是全世界高謀殺率的地區之一，這自然影響到國家的形象與國民心理。她最近醉心探討死亡意象，將那些被槍殺的毒品走私商人新聞圖片，加以挪用製成作品，極不受當地收藏家們所歡迎。這正如哥倫比亞的藝評家愛德華・西拉諾（Eduardo Serano）所言，她的作品絕無商業價值，因為她所致力的主題正是哥倫比亞資產階層的禁忌。然而，龔沙萊自己卻堅稱，她的作品表達，絕對沒有違背良心。

中西名詞對照

A

Abaporu 阿巴波奴

Alegria, Cirio 西里奧·亞勒格瑞

Allende, Isabel 依薩貝爾·阿燕德

Allende, Salvador 薩爾瓦多·阿燕德

Alpuy, Julio 裘里·亞培

Amaral, Aracy 亞拉西·阿馬瑞

Amaral, Tarsila do 塔西娜·亞瑪瑞

Andean Cultures 安底文化

Anderson, Laura 勞娜·安德生

Andrada, Elsa 艾莎·安德拉達

Andrade, Oswald do 奧斯瓦德·安德瑞

Anthropophagite Manifesto 食人族宣言

Antropofagia 同類相食

Apollinaire, Guillaume 吉拉姆·阿波里納

Appel, Karel 卡瑞·亞派

APRA 美洲人民革命同盟黨

Arango, Ramiro 瑞密羅·亞蘭哥

Arguedas 亞爾蓋達斯

Art Nouveau 新藝術

Artaud, Antonin 安東寧·亞托

Artistic Language 藝術語言

Ashton, Dore 多爾·亞斯頓

Asociación de Arte Constructivo
　　　　　　構成主義藝術協會

Assemblage 複合藝術

Asuncion, S. José 荷西·亞森遜

Atl, Dr. 亞特勒

Azaceta, Luis Cruz 路易士·亞札西塔

Aztec 阿茲特克

B

Bacon, Francis 法蘭西斯·培根

Bakst, Leon 里昂·巴克斯特

Ballester, Diogenes 迪奧琴·巴勒斯特

Barquet, Ramis 雷米斯·巴蓋特

Barradas, Rafael Perez 拉發艾·培瑞達

Baskin, Leonard 李昂拿·巴斯金

Baziotes, William 威廉·巴吉歐特

Belkin, Arnold 亞諾·貝爾金

Benoi, Alexandre 亞歷山大·貝諾宜斯

Benton, Thomas Hart 托馬士·賓頓

Bernis, Antonio 安東尼·伯爾尼

Berredo, Hilton 希爾登·貝里多

Besant, Annie 安妮·貝珊

Biddle, George 喬治·比多

Blas, Camilo 卡米羅·布拉斯

Blasi, Octavio 奧克塔佛·布拉西

Blavatsky, Helena 艾倫娜·布拉瓦茲基

Boas, Franz 法蘭茲·波亞斯

Boccioni, Umberto 安伯托·保香尼

Boggio, Emilio 艾米里奧·保喬

Borges, Jacobo 賈可波·保吉斯

Borges, Norah 諾娜·保吉斯

Borges, Jorge Luis 喬治路易士·保吉斯

Botero, Fernando 費南多·波特羅

Brancusi, Constantin 康斯坦丁·布朗庫西

Brecht, Bertolt 貝爾托·布里奇

Brent, Camino 卡密諾·布倫

Breton, Andre 安得烈·布里東

Buñuel, Luis 路易斯·布努爾

Bustos, Hermenegildo 希梅尼基多·布斯托

Byzantine 拜占庭

C

Caballero, Luis 路易斯·卡巴耶羅

Cabañas, Hospicio 賀斯皮西歐·卡巴拿

Caldas, Waltercio 瓦特修·卡達

Calderon, Matilde 馬提德·卡德隆

Carmilo, Egas 卡米羅·艾加斯

Camnitzer, Luis 路易斯·康尼傑

Cannibalism 殘食主義

Cardenas, Santiago 桑迪亞哥·卡登納

Cardoza, Luis 路易士·卡爾多札

Carpentier, Alejo 亞里喬·卡本提爾

Carranza, Magda 瑪格達·卡蘭莎

Carrie, Edouardo 愛德華・卡里

Carrington, Leonara 里昂諾拉・卡林頓

Carvallo, Cota 可達・卡爾瓦約

Castaneda, Alfredo 亞福瑞多・卡斯坦尼達

Cavalcanti, Emiliano di 艾米里亞諾・卡瓦康提

Cendrars, Blaise 布萊斯・森德拉

Cesaire, Aime 愛梅・西賽

Cézanne, Paul 保羅・塞尚

Chalchi-Huitlicue 查奇─惠里古神

Chaves, Carlos 卡羅・查維斯

Chichen-Itza 奇成依札

Chirico, Giorgio de 喬吉歐・奇里哥

Cinali, Ricardo 理加多・西拿里

Clark, Lygia 莉吉雅・克拉克

CoBra 眼鏡蛇集團

Codesido, Julia 胡麗雅・柯德西多

Colina, Armando 亞曼多・柯里拿

Colunga, Alejandro 亞里罕德羅・柯倫加

Conde, Teresa del 德瑞莎・康德

Cortazar, Julio 胡里歐・柯塔札

Costantini, Eduardo 艾德華多・可斯坦提尼

Counter-Discourses 相對論述

Courbet 柯貝特

Cuevas, Jose 荷西・蓋瓦斯

Cunningham, Imogen 依莫根・昆寧罕

D

Dali, Salvador 薩爾瓦多・達利

David, Jacquez-Louis 賈蓋斯・大衛

Davis, Ana Lee 安娜李・大衛斯

Day, Holliday 霍里戴

De la Vega, Jorge 德拉維加

De Kooning, Willem 威廉・德庫寧

Debroise, Olivier 奧里夫・德布羅斯

Deira 戴瑞

Del Rio, Dolores 多蘿・德里奧

Delaunay, Sonia 索尼雅・德勞洒特

Delaunay, Robert 羅伯・德勞洒

Desangles, Jesus 耶穌・德桑格

Desnoes, Edmundo 艾德蒙多・得斯諾

Diaz, Porfirio 波費里奧・迪亞斯

Diaz, Gonzalo 龔沙羅・迪亞斯

Diaz, Wifredo 維夫瑞多・迪亞士

Doesburg, Theo Van 迪奧・凡多堡

Duchamp, Marcel 馬賽・杜象

Dubuffet, Jean 吉恩・杜布菲

Duncan, Isadora 依莎多瑞・鄧肯

E

Egas, Camilo 卡米羅・艾加斯

Eleggua 艾里瓜神

Elizondo, Salvador 薩爾瓦多・艾里桑多

Ensor, James 詹姆斯・恩索

Eppens, Enrico 恩里可・艾彭士

Ernest, Max 馬克斯・恩斯特

Esson, Tomas 托瑪斯・艾森

Experimental Workshop 實驗工作坊

Eyck, Jan Van 詹溫・艾克

F

Fauvism 野獸派

Federal Arts Project 聯邦藝術方案

Ferdinandov, Nicolas 尼克拉・費迪南多夫

Fernandez, Fernando 費南多・費南德斯

Fernandez-Muro, Jose 荷西・費南德斯

Fierro, Martin 馬丁・費羅

Figari, Pedro 彼得・費加里

Flama Para el Sol 朝向太陽的火焰

Florida Group 佛羅里達集團

Fonseca, Gonzalo 貢查羅・豐西卡

Ford, Onslow 昂斯羅・福特

Fortabat, Amalia 亞瑪利雅・佛塔芭

Francesca, Peiro della 皮羅・法蘭西斯卡

Franco, Siron 西榮・法蘭可

Franco, Jean 吉恩・法蘭可

Fuentes, Carlos 卡羅斯・范特

G

Galan, Julio 胡里歐・加蘭

Gamarra, Jose 荷西・加馬瑞

Gamio, Manuel 馬努・加米歐

Lorca, Garcia 加西亞‧羅卡

M

Maccio 馬西歐

Magic Realism 魔幻寫實主義

Magritte, Rene 瑞尼‧馬格里特

Magui, Rosendo 羅森多‧馬吉

Maldonado, Rocio 羅西歐‧馬唐拿多

Malevich, Kasimir 卡西米‧馬勒維奇

Malfatti, Anita 安妮達‧瑪發蒂

Manet, Edouard 愛德華‧馬內

Manley, Edna 艾德納‧曼里

Mantegna 曼特納

Mantilla, Gilda 吉爾達‧曼提拉

Marc, Franz 法蘭茲‧馬克

Marca-Relli, Conrad 康拉德‧馬爾卡

Mariategui 馬里亞特吉

Marinetti, Filippo 費里波‧馬里尼提

Marisol 瑪利索

Marquez, Garcia 加西亞‧馬蓋茲

Marquez, Roberto 羅伯‧馬蓋茲

Marti, Jose 荷西‧馬提

Martorell, Antonio 安東尼‧馬托瑞

Marvelous American Reality 神奇美洲現實

Masaccio 馬沙西歐

Masson, Andre 安德烈‧馬松

Matos, Rafael 拉法艾‧馬托

Matta, Roberto 羅伯多‧馬塔

Matto, Francisco 法蘭西斯哥‧馬托

Maya 瑪雅

Maya, Quiche 吉奇‧瑪雅

Meireles, Cildo 西爾多‧梅瑞斯

Mello Mourào, Tunga de 莫勞‧東加

Mendieta, Ana 安娜‧門迪塔

Menotti, Paulo 保羅‧梅諾提

Merewether, Charles 查理士‧梅維哲

Merida, Carlos 卡羅斯‧梅里達

Mestizo 雜種

Michaux, Henri 亨利‧米修

Miro, Joan 喬安‧米羅

Mixtec 米克斯特克

Moche 毛奇

Modotti, Tina 提娜‧莫多蒂

Mondrian, Piet 皮特‧蒙德里安

Monteiro, Rego 里哥‧孟提羅

Montièl, Ramona 蕾蒙娜‧孟提爾

Moro, Cesar 西塞‧莫羅

Morris, Robert 羅伯‧毛里斯

Morrison, Keith 凱斯‧毛里生

Mosquera, Gerardo 傑瑞多‧莫斯圭拉

Munch, Edvard 艾得華‧孟克

Muray, Nickolas 尼克拉‧穆瑞

Mutzner, Samys 沙米‧穆茲納

N

Nana-Watzin 拿納‧瓦琴

Neo-Classicism 新古典主義

Neo-Concretism 新實體主義

Neo-Exoticism 新異國情調主義

Neo-Expressionism 新表現主派

Neo-Figuration 新具象派

Neo-Plasticism 新造形主義

Neo-Surrealism 新超現實主義

Noé, Luis 路易士‧諾艾

Noucentistes 純粹理性主義

Nueva Presencia 新表象派

O

Obregon, General 奧布里剛將軍

Oiticica, Helio 希里奧‧歐提西卡

Olcott, Henry Steel 亨利‧史提奧柯

Onslow, Gordon 哥頓‧昂斯羅

Orozco, José 荷西‧歐羅斯可

Ortiz 奧提斯

Orula-Ifa 奧魯拉－依法神

Other Modernity 另類現代

Otra Figuracion 另類具象

Ouspensky, P.D. 奧斯本斯基

O'Gorman, Juan 璜‧奧哥曼

O'Neill, Mari Mater 瑪利‧馬特歐尼

P

Paalen, Wolfgang 沃夫剛‧帕倫

Pani, Alberto 亞伯多‧藩尼

Paternosto, Cesar 賽沙‧派特諾斯托

Patino, Adolfo 亞道夫‧派提諾

Peláez, Amelia 阿美莉亞‧培萊茲

Peret, Benjamin 班傑明‧培瑞

Peron, Juan 簧‧貝隆

Pettoruti, Emilio 艾米里歐‧皮托魯提

Pharaoh, Shenge Ka 仙吉卡‧法老

Photo Realism 照像寫實派

Picabia, Francis 法蘭西斯‧畢卡比亞

Pinochet 皮諾奇

Poiret, Paul 保羅‧波瑞特

Polanco, Carlos 卡羅斯‧波蘭可

Pollock, Jackson 傑克森‧帕洛克

Porter, Liliana 李利安娜‧波特兒

Portilla, Leon 里昂‧波提拉

Portinari, Candido 康迪多‧波提拿里

Posada, Jose Guadalupe 荷西‧波沙達

Post-Modernism 後現代主義

Postmodern Guerrillas 後現代游擊隊

Prior, Alfredo 亞夫瑞多‧普里奧

Psychic Automatism 心靈自動主義

Psychological Morphologies 心理形態

Pure Colourless Sunlight of Eternal Truth
 永恒真理的無色純淨陽光

Q

Quarrato, Norma 諾爾瑪‧瓜瑞托

Quetzalcoatl 格特札可神

R

Rahon, Alice 亞里斯‧瑞洪
Rauschenberg 羅森伯格

Raynal, Maurice 毛里斯‧瑞拿

Read, Herbert 賀伯‧瑞

Relativism 相對主義

Renovacion por Fuego Santo 以聖火改造

Reveron, Armando 亞曼多‧里維隆

Revista Moderna 現代雜誌

Rios, Juanita 環妮達‧麗奧絲

Rivera, Diego 迪艾哥‧里維拉

Roche, Arnaldo 亞拿多‧羅奇

Rodriguez, Ofelia 歐飛利雅‧羅德里格茲

Rodriquez, Ida 依達‧羅德里格

Rossetti, Dante G. 但德‧羅西提

Ruelas, Julio 胡里歐‧瑞拉斯

S

Saavedra, Lazaro 拉沙羅‧薩維德拉

Sabogal, José 荷西‧沙波加

Salle, David 大衛‧謝勒

Santino 桑丁諾

Sefirot 賽飛羅神

Segall, Lasar 拉沙爾‧西加

Segura, Jorge 喬治‧賽古拉

Selz, Peter 彼得‧賽茲

Semana de Arte Moderna 現代藝術週

Sequi, Antonio 安東尼‧賽吉

Serano, Eduardo 愛德華‧西拉諾

Serge, Victor 維克托‧賽吉

Serra, Richard 理查‧塞拉

Siqueiros, David 大衛‧西吉羅士

Siroporin, Mitchell 米奇爾‧塞羅波林

Smith, Tony 湯尼‧史密斯

Solar, Xul 艾克蘇‧索拉

Solari, Schutz 蘇茲‧索拉里

Sorolla, Joaquin 華金‧索羅亞

Spies, Werner 維納‧史派士

Squirru, Rafael 拉法艾‧史吉魯

Stern, Grete 格里特‧史登

Stylistic Evolution 風格化演變

Suprematism 至上主義

Surrealism 超現實主義

Suter, Gerardo 傑瑞多‧蘇特

Synthetic Cubism 綜合立體派

Szyszlo, Fernando de 裴南多‧吉茲羅

T

Tahuantin Suyuism 塔黃廷蘇有主義

Taller de Grafica Popular 大眾圖畫工作坊

Tamayo, Rufino 魯飛諾‧塔馬約

Tanguy, Yves 伊夫斯·坦基

Tehuantepec 特黃德貝克

Teotihuacan 特歐提華肯

Tertium Organum 第三推理學

Theosophy 通神論

Thought Forms 思想造形

Tlazolteotl 拉索特奧德神

Toledo, Francisco 法蘭西斯哥·托勒多

Tolsa, Manuel 馬努·托沙

Toltec 托特克

Torras Bages, Josep 喬賽夫·托拉斯巴吉

Torres Augusto 古斯都·多里斯

Torres-Garcia, Taller 多瑞加西亞工作坊

Torres-Garcia, Joaquin 華金·多瑞加西亞

Tres Grandes 三大師

Trotsky, Leon 里昂·托羅斯基

Tsuchiya, Tilsa 提莎·朱奇亞

Turneresque 杜納式

U

Uccello 烏塞羅

Ultraista 至上主義

Universalismo Constructivo 構成主義通博論

Uribe, Camilo 卡米羅·烏里比

Uribe, Raul 勞烏·优里伯

Urteaga, Mario 馬里歐·烏特加

Urutu 烏魯突

V

Varo, Remedios 雷米迪歐·瓦羅

Vasconcelos, Jose 荷西·瓦斯康西羅

Velasquez, Diego 迪艾哥·維拉茲蓋斯

Venegas, German 傑爾曼·維尼加

Vibracionismo 回響擺動主義

Villamizar, Eduardo R. 艾得瓦多·維拉米札

Viteri, Oswaldo 奧斯華多·維特里

W

Warhol, Andy 安迪·沃荷

Weltheim, Paul 保羅·維斯坦

Weston, Edward 愛德華·維斯頓

Wolfe, Bertram 伯特蘭·沃爾夫

X

Xolotl 艾克索羅神

Y

Yaker, Moico 毛哥·亞克

Yanomami 雅諾馬米

Z

Zapotec 沙波特克

Zenil, Nahum 拿鴻·傑尼爾

Zurita, Raul 勞烏·蘇里達

路易士·亞札西塔，
〈畫心臟的城市畫家〉
，1981，壓克力，
182×304cm

主要參考書目

*Gerardo Mosquera, "Beyond the Fantastic, Contemporary Art Criticism from Latin America", MIT Press, Cambridge, Massachusetts, 1996.

*Waldo Rasmussen, "Latin American Artists of the Twentieth Century", The Museum of Modern Art, N.Y.,1993.

*Marta Traba, "Art of Latin America,1900-1980", The Johns Hopkins University Press, Baltimore., 1994.

*Edward Lucie-Smith, "Latin American Art of the 20th Century", Thames and Hudson Ltd, London., 1993.

*Dawn Ades, "Art in Latin America, The Modern Era, 1890-1980", Yale University Press, New Haven, 1989.

*Damian Bayon, "Artistas Contemporaneos de America Latina", Unesco, Paris, 1981.

*Desmond Rochfort, "Mexican Muralists, Orozco, Rivera, Siqueiros", Universe Publishing, N.Y.,1994.

*Edward Sullivan, "The Latin American Explosion", New York University, 1993.

*Frank Milner, "Frida Kahlo", Bison Books Ltd., London, 1995.

*Max-Pol fouchet, "Wifredo Lam", Poligrafa, S.A, Barcelona, 1986.

*James B. Lynch, "Rufino Tamayo, Fifty Years of His Painting", The Phillips Collection, Washington, D.C., 1980.

*Tasende J.M., "Roberto Matta, Paintings & Drawings, 1971-1979", Tasende Gallery, La Jolla, California, 1980.

*Juan Garcia Ponce, "Nueve Pintores Mexicanos", Era S.A., 1968, Mexico, D.F.

*Gerald Durozoi, "Botero", Editions Hazan, Paris, 1992.

*Andrea Kettenmann, "Frada Kahlo, 1907-1954, Pain and Passion", Benedikt Taschen, Köln,1993.

*Rachel Storm, "Native South American Myths and Legends", Studio Editions, London, 1995.

*Francis Robicsek, "A Study in Maya Art and History: The Mat Symbol", The Museum of the American Indian Heye Foundation, N.Y., 1975.

*Irmgard Groth, "Museo Nacional de Antropologia de Mexico", Daimon S.A., Mexico D.F., 1976.

*Mary Ellen Miller, "The Art of Mesoamerica From Olmec to Aztec", Thames and Hudson, London, 1986.

*Jose Gudiol, "The Arts of Spain", Thames and Hudson, London, 1964.

*Lorena San Roman, "Mas de Cien Anos de Historia", Museo Nacional de Costa Rica, 1987.

*Pedro Querejazu, "La Pintura Boloviana del Siglo Ｘ Ｘ", Banco Hipotecario Nacional, La Paz, Bolovia, 1989.

*Dagoberto Vasquez, "Pintura Popular de Guatemala", Ministerio de Cultura, Guatemala, C.A., 1987.

*Irma Lorenzana, "Grands Maestros de Art en Guatemala", Ediciones Don Quijote, Guatemala, C.A., 1987.

*Susan Kress, "Una Mirada A Nuestro Alrededor", Centro Cultural Costarricense Norteamericano, 1984.

*Pedro Querejazu, "Bolivia, Arte Nuevo", Foundacion BHN, La Paz, Bolivia, 1994.

*Paul Vinelli, "El Banco Atlantida, Tegucigalpa, D.C., Honduras, C.A, 1991.

*Carolyn Carr, "Belize, Carolyn Carr Catalogos", Angelus Press, Belize, 1993.

*John Rockefeller 3rd, "Latin American Prints From the Museum of Modern Art", The Center for Inter-American Relations Inc.,N.Y., 1974.

*Nordica, "The Greatest of Brazilian Painting", Editorial Nordica Ltda, Rio de Janeiro, 1991.

*Jean Pierre Suire, "Arte Contemporaneo Costarricense", Instituto Costarricense de Turismo, San Jose, Costa Rica, 1981.

*Mercedes Arostegui, "Pintura Contemporanea de Nicaragua", Ministerio de Cultura, Nicaragua, 1982.

*Alas, "El Arte Latino Americcano en Miami", The Metropolitan Museum and Art Center, 1982.

國家圖書館出版品預行編目資料

拉丁美洲現代藝術= Modern art in Latin America /
曾長生著 ---- 初版 ---- 臺北市
：藝術家， 1997〔民 86〕
面 ： 公分 ----- （藝術論叢）
ISBN 957-9530-78-5 （平裝）

1.藝術 – 拉丁美洲 – 現代（1900-　　）

909.454 86009311

拉丁美洲現代藝術
Modern Art in Latin America

曾長生◎著

發 行 人　何政廣
主　　編　王庭玫
編　　輯　王貞閔・許玉鈴
美　　編　蔣豐雯
出 版 者　藝術家出版社
　　　　　台北市重慶南路一段 147 號 6 樓
　　　　　TEL：（02）3719692~3
　　　　　FAX：（02）3317096
　　　　　郵政劃撥：0104479-8 號帳戶
總 經 銷　　時報文化出版企業股份有限公司
　　　　　桃園縣龜山鄉萬壽路二段351號
　　　　　TEL：（02）2306-6842

印　　刷　欣佑彩色印刷有限公司
初　　版　1997 年 8 月
定　　價　台幣 480 元

ISBN　957-9530-78-5
法律顧問　蕭雄淋
版權所有・不准翻印
行政院新聞局出版事業登記證局版台業字第 1749 號